普通高等学校"双一流"建设建筑大类专业系列教材
华中科技大学校级"十四五"本科规划教材

创新主题 设计与实践
DESIGN AND PRACTICE
INNOVATIVE THEME

编著
甘 伟

参编
李绳彪
邓瑛琦
李若兮
古 城

华中科技大学出版社
http://press.hust.edu.cn
中国·武汉

编者语 Editor's word

李若兮

　　当今时代，创新已成为推动发展的核心动力，创新课程正处在一个关键的转折点。本书通过创新主题的设计，巧妙地将创新思维的方法与社会发展问题相结合，这成为教材编写的核心亮点。着眼于教育领域的发展趋势，本教材以融合的思路积极探索：从理论深化、案例拓展、思维启发三个关键层面展开，全面满足设计专业学生对创新知识的进阶需求。同时，教材注重理论与实践的结合，通过丰富的案例与实用的方法，引领读者打破常规，运用创新主题，激发创新思维的内在潜能，助力培养创新精神。本书旨在分享实践经验，帮助读者在学习与工作中实现创新突破，开启一段精彩的创新之旅。

邓瑛琦

　　设计领域正经历着一场前所未有的深刻变革，设计的对象、内容、理论方法和技术手段都亟待重构，以适应新时代的需求。在这一背景下，创新主题如同一股清泉，为设计创新注入了新的活力。它不局限于传统的框架与思维模式，而是鼓励学生跳出常规，勇于探索未知，将设计思维拓展至更广阔的领域。通过运用创新设计思维技法，学生能够更加敏锐地捕捉时代的痛点，巧妙融合用户的需求、文化的内涵与可持续发展的理念，创造出既美观又富有深意的作品。因此，创新思维已成为推动设计转型的核心驱动力之一，引领着设计领域朝着更加多元化、人性化的方向发展。

李绳彪

创新主题是激发创新思维的起点，在这一过程中发挥着不可替代的作用。在大学四年的理论、技法、竞赛与实践学习中，一个精心设计的主题能够让学生在思考角度上别出心裁，激发学生的探索兴趣与思考热情。教材以此为出发点，通过设定不同类型的创新主题，引导学生在解题过程中灵活运用创新思维的方法与技巧，提出新颖独特的设计方案。书中详细记录了多名学生在各个年级创新思维课程中的实践过程，并进行了深入的解析。读者可以从中深刻体会到创新主题对创新思维的驱动力，以及不同创新主题在培养学生能力方面的侧重点和创新思维课程的设计思路。希望此书能以新颖的视角和力量，帮助读者突破自我，为当下时代的发展提供全新的动力。

古 城

在当前快速变化的背景下，设计行业正经历着前所未有的转型。如何将传统设计与当代科技创新相结合，不仅是当前设计学领域所要面对的挑战，也是每一位设计教育者亟待思考的问题。面对全球范围内的深刻变革，本教材以创新的姿态作出回应：从技法表达、竞赛实践和设计应用三大主题维度切入，探究了当前高效设计学科中创新思维系列课程的教育模式和安排。同时，本教材以创新主题为媒介，细化了各个阶段的学习任务与重点，帮助学生广泛应对可能遇到的创新难题。设计学，作为一门重要的交叉学科，正呼唤着设计师们进行深入的创造性探索，以更好地适应并引领新时代的需求。

创新主题设计与实践

CHUANGXINZHUTI
SHEJIYUSHIJIAN

INNOVATIVE THEME
DESIGN AND PRACTICE

创新思维系列课程是近年来设计学本科培养计划中的新增核心课程，是适应社会发展需求、促进创新人才培养的重要教学举措。

目录 CONTENTS

第一章 创新思维与创新主题·········001

 第一节 创新思维与创新主题概述·········002

 第二节 国内外创新类课程综述·········010

 第三节 基于创新主题的设计与实践课程体系构建·········013

第二章 创新思维与技法表达训练·········017

 第一节 课程概况·········018

 第二节 思维与技法训练·········026

 第三节 主题与技法表达·········042

第三章 创新思维与竞赛实践训练·········097

 第一节 课程概况·········098

 第二节 设计竞赛流程·········103

 第三节 重点竞赛解析·········137

第四章 创新思维与设计实践训练·········155

 第一节 课程概况·········156

 第二节 设计行业现状及未来发展趋势·········162

 第三节 记一次投标课程·········172

参考文献·········235

INNOVATIVE THEME

DESIGN AND PRACTICE

第一章 创新思维与创新主题

第一节 创新思维与创新主题概述
第二节 国内外创新类课程综述
第三节 基于创新主题的设计与实践课程体系构建

第一节　创新思维与创新主题概述

一、创新思维概述

（一）创新思维的概念

理解创新思维的概念是探索和学习创新思维的基础与关键。创新思维从语言建构角度看，由"创新"和"思维"两个名词组成，因此，它不仅蕴含了"创新"和"思维"的普遍意义，还独具自身的内涵和特性。从"创新"层面解析，创新有三重含义：首先，当现有经验和常规方法无法应对新领域或新问题时，需寻求新的方法与思路；其次，面向日常方法的更新或优化，以提升解决常规问题的效率；最后，创新成果可表现为新颖的观念、思想、作品等，这些成果具有新颖性、独特性和价值性。从"思维"层面来看，思维是人脑借助语言对世间事物的反映过程，是人类认识客观世界、解决问题及进行发明创造的重要工具。思维由知识、经验、观念和方法构成，这些元素在日常生活中不断积累于大脑的潜意识层，通过潜意识的加工运用，逐渐形成个体思维稳定且固有的结构和模式，这一模式往往难以轻易改变。

创新思维作为思维科学研究的一部分，其基本理论和概念在我国众多专家和学者的著作与论文中得到了详尽、清晰且系统的阐述。例如，思维学研究会的王跃新教授在《创新思维学》中阐述了创新思维如何依托储存的知识、经验、观念和方法，通过一系列逻辑与非逻辑辩证统一的思维过程展开。东华大学思维科学专家贺善侃教授在《创新思维概论》一书中则认为，创新思维是人类在探索未知领域时，充分发挥认识的能动作用，突破固定逻辑框架，以灵活、新颖的方式和多维角度探求事物内部机理的思维活动。张晓芒教授在《创新思维的逻辑学基础》中强调，逻辑思维与非逻辑思维方式对于创新思维至关重要，理解它们之间的关系是研究创新思维发生及运行的关键。

综上所述，创新思维是一种以新颖思路或独特方式阐明并解决问题的思维类型。它不仅是运用创新的思维过程，也旨在产生创新的结果，同时还是素材片段创新组合与运用的过程。总体而言，创新思维的本质可从结构、功能和机制三个维度深入探讨。

首先，创新思维的结构本质在于打破常规思维定式。思维系统的结构决定了其功能，而思维定式则是个体习惯于固有认知方式所构建的一种模式，这种模式在个体认知范畴内稳定且高效。然而，面对超出经验范围的问题时，需调整思维方式，突破思维习惯，以顺应新问题的需求。因此，创新思维的本质在于突破常态，以新颖视角和方式展开思维。

其次，创新思维的功能本质在于产生创新结果。创新不仅是创新思维与非创新思维的区别所在，也是创新思维的内在要求。使用创新思维的目的在于提出新成果，如新观念、新产品、新方法等，这些成果都体现了创新的含义。更微观地说，在任何体系中引入新元素都属于创新的范畴。

最后，创新思维的机制本质是逻辑与非逻辑的结合，是创新地组合素材片段并运用的过程。在创新思维运作中，常伴随非逻辑的发散思维，这种思维超越个体经验，有时通过外界学习获取新知。随后，依据逻辑指引进行推理或分析，将发散的思维逐步聚焦收敛。这两个步骤相辅相成、循环往复。此外，创新思维是一种再生性思维，与创造性思维有所不同。创造是对新事物的原生性构建，而创新则是对新事物如何实现和运用的再生性构思。因此，创新思维并非完全无拘无束，而是基于人的直觉与逻辑推理相结合的过程，它超越个人经验逻辑，却遵循新的逻辑框架，最终达到解决问题的目的。

（二）创新思维的特征

创新思维作为一种独特且创造性的思维方式，旨在催生新的、有价值的想法、解决方案和产品。它强调对传统思维模式的突破，勇于挑战现有的框架与限制，以追求独特的视角与深刻的见解。创新思维具备以下显著特征：

（1）独创性：创新思维的独创性体现在其成果的原创性上，即通过个体独特的思维方式，创造出与前人不同的新成果。个体在分析问题时，针对的是当前尚未解决的新问题，依据自身经验和见解选择合适的角度与方法，获取的素材也顺应个人的思维路径，从而确保最终成果的独一无二。

（2）多向性：创新思维不局限于单一的思维路径，它鼓励打破个人习惯的思维定式，强调思维的发散性、多元性和灵活性。面对问题的本质和属性，创新思维能够灵活调整思维方式，以适应不同的环境背景和实际需求，从而更有效地寻求问题的解决方案。

（3）能动性：创新思维要求个体具备自发性和主动性，勇于尝试新的方法和思考途径。这需要个体摒弃传统思维习惯，发挥主观能动性，在不断地分析问题、探索方法、改进和优化问题的过程中，最终获得创新性的解决方案。正是这种能动性推动了整个思维活动的进行。

（4）敏锐性：创新思维还体现在其敏锐的洞察力上。一方面，它能迅速捕捉时代热点和稍纵即逝的灵感；另一方面，它能深刻洞察事物的本质因素以及事物之间的内在联系，为创新提供有力的支撑。

（5）不可预测性：由于创新思维探索的是前人未知的新领域，这一过程中充满了不确定性和潜在的可能性，因此，创新思维的结果往往难以预测，哪些想法和解决方案能够成功，往往需要在实践中不断验证和调整。

(三)创新思维的模式

创新思维与传统思维有着显著的差异。人们往往习惯于运用已掌握的认识经验去解决实际问题,这种常规思维模式普遍存在于我们的思维活动中。然而,创新思维则不同,它要求我们有目的性地搜索新的要素,或者采取截然不同的探索方式,并将这些新要素与已有知识相结合,从而获取新奇且有效的解决方法。这种能够超越常规思维框架的思维方式,正是我们所说的创新思维。

掌握那些对创新具有重大影响的思维类型,对于丰富和发展我们自身的创新思维至关重要。众多学者已经对创新思维的范畴进行了全面而深入的探讨,发现其思维模式不仅种类繁多,而且常常以成对出现的形式展现,体现出辩证思维的属性。我们可以根据不同的分类标准,对创新思维的具体模式进行细致的划分。

其中,东南大学的洪凯学者在其著作《创新思维与创新设计技法研究》中,就创新思维的模式进行了系统的分类(如表 1-1 所示)。

表 1-1 创新思维的模式类型

序号	类型	思维模式	优势
1	形象思维	象征思维、演绎思维、图像思维	主观感受,直观性强,思维简单
1	抽象思维	归纳思维、推理思维	较为理性,善于归纳总结
2	发散思维	逆向思维、联想思维、类比思维	多角度、多元化,思维灵活性强
2	聚合思维	综合思维、系统化思维	系统性强
3	逻辑思维	深入思维、加法思维、减法思维	严谨、思考全面,分析问题较为深入
3	非逻辑思维	换位思维、换轨思维	多角度,有一定逻辑
4	直达思维	极限思维、底线思维	快速、高效,有逻辑,与问题黏连
4	旁通思维	超脱思维、模糊思维、童稚思维	巧妙,具有创新性

(表格来源:李绳彪制)

(1)形象思维(Image Thinking)与抽象思维(Abstract Thinking)类型。形象思维作为较为初级的思维模式,借助图像、符号、模型等形象语言来构思问题,通过反映同类型事物的一般外部特征,激发联想、类比、幻想等活跃思维,从而催生创造性构想。这种思维主要由右脑主导,而抽象思维则是对事物形象普遍特征的推理与概括,多由左脑执行。形象思维与抽象思维类型涵盖了象征思维、演绎思维、归纳思维、推理思维等。在运用形象思维时,既要参考已有形象,也要创造性地类比新形象。例如,在仿生设计中,设计师常先抽象产品的普遍性形象,再寻找具有相似性的生物形象作为灵感来源,将其转化为图形、符号、模型等,并通过实验验证,发现可行方案。其中,菲利普·斯塔克(Philippe Starck)设计的"外星人榨汁机"(Juicy Salif)便是结合蜘蛛生物造型与人造物形象的经典案例,自 1990 年推出以来便广受欢迎,至今仍备受追捧。

(2)发散思维(Divergent Thinking)与聚合思维(Convergent Thinking)类型。发散思维,

亦称辐射思维，以形象思维为基础，针对同一问题从不同角度思考，提出多种差异性显著的解决方案，不追求方法间的相互关联或唯一性，展现出无规律、无限制、无定向的特点。它强调灵活性、新颖性和随机性。相反，聚合思维则将多方面信息聚焦于同一问题，通过严谨分析和逻辑推理，寻求唯一答案。聚合思维，又称辐合思维，以逻辑思维为基础，注重事物间关系的连续性和合理性。发散思维流畅敏捷，能在短时间内构想多种方案，要求使用者具备广博的知识面和敏锐的直觉。而聚合思维则强调细致分析和严密推理。两者相辅相成，通过发散-收敛的循环过程，可找到优化的创新方案。

（3）逻辑思维（Logical Thinking）与非逻辑思维（Non-logical Thinking）类型。创新是逻辑论证与个体能动性思考的结合。逻辑思维严谨有序，通过判断、推理等机制，对事物进行理性、规律性、科学性的认识。它抽象提炼事物的显性与隐性特征，简化复杂问题，以寻找本质因素。非逻辑思维则不拘泥于逻辑程序，依赖主观直觉、联想、类比、想象等，突破常规思维的束缚，激发创新灵感。创新始于非逻辑的思考，逻辑则用于认知问题本质；非逻辑揭示新事物，逻辑阐明其内在规律。两者协同作用，是创新思维的重要辩证模式。此类思维包括换位思维、换轨思维、深入思维、加法思维、减法思维等。

（4）直达思维（Direct Thinking）与旁通思维（By-pass Thinking）类型。直达思维，又称单线思维，直接且单线地解析问题，不偏离问题情境，适用于认知范围内的快速解决。旁通思维则先分析归纳问题情境，再将其转化为其他领域的等价问题，或通过中介问题间接解决原问题。旁通思维需要逻辑分析，通过类比、置换、模拟等方法创新构思，无固定规律。在创新思维中，两者相互作用，互为补充。常先尝试直达思维，无效时再转向旁通思维，但最终需回归直达思维以解决问题并提出创新方案。此类思维包括超脱思维、极限思维、底线思维、童稚思维、模糊思维等。

（四）创新思维的方法

创新思维的方法是基于创新思维中的多种思维模式，由众多专家学者研究归纳得出的，旨在产生创新性想法的具体实践步骤和方法。本小节将列举当前在国际知名企业、高等院校中广泛应用的几种创新思维方法，并对其进行详细说明。这些创新思维方法包括六项思考帽法（Six Thinking Hats）、TRIZ法（Theory of Inventive Problem Solving，即发明问题解决理论）、SWOT分析法（SWOT Analysis）、六西格玛法（Six Sigma）、思维导图法（Mind Map）以及头脑风暴法（Brain Storming）。这些方法各自采用了不同的思维模式，或是多种思维模式的组合，能够针对不同问题及不同阶段发挥出色的创新作用（如表1-2所示）。

表1-2 6种常用的创新思维方法

名称	来源	优势	思维类型
六项思考帽法	Edward de Bono	共同讨论问题，激发学生的热情	多种思维组合
TRIZ法	Genrich Saulovich Altshuller	科学化的方法，有效解决问题	逻辑思维
SWOT分析法	Kenneth R. Andrews	分析问题内外的各个因素	逻辑思维

续表

名称	来源	优势	思维类型
六西格玛法	Bill Smith	调研数据作支撑，精准获取问题	逻辑思维
思维导图法	Tony Buzan	清晰描述要素之间的联系和思维逻辑	发散思维
头脑风暴法	Alex Faickney Osborn	轻松欢快的氛围，可以得出多个解决方案	形象思维、发散思维

（表格来源：李绳彪制）

（1）六顶思考帽法是爱德华·德·博诺（Edward de Bono）在1985年出版的《六顶思考帽》一书中提出的方法，至今仍然是一种备受欢迎的创新思维方法。六顶思考帽法指的是人在思考问题时运用多种思维方式，这些思维方式被归纳为六类，分别从"过程、客观、直觉、消极、积极、创造性"六个角度来审视问题。在大学设计活动中，学生常以个人或团体形式参与，每个人都可以扮演一个"帽子"角色，提出对问题的独特见解。其中，从创造性的角度出发，运用的是横向思维（Lateral Thinking），即随机将词语与对象相联系，可能产生截然不同的观点，甚至改变问题初衷，激发不可思议的创意。这种思考方式具有随机性和多元性，通过小组成员分别扮演角色并直接讨论，不仅能激发学生的探索热情，还能提高讨论效率，快速激发创新灵感。

（2）TRIZ法，全称为发明问题解决理论，由苏联科学家根里奇·阿奇舒勒（Genrich Saulovich Altshuller）创立，它科学地将人们思考、分析和解决问题的过程归纳为一套具体的方法论和工具。G.S. Altshuller认为，任何领域的发明创造都应遵循普遍性原理，他通过分析大量专利产品，总结出TRIZ法中的40个普遍性原理，作为解决问题的关键技术工具。TRIZ法还主张通过设计产品来解决过时产品与市场需求之间的矛盾，而非简单妥协。G.S. Altshuller进一步提炼出39项典型技术特性，这些特性虽不直接提供解决方案，但指明了解决问题的可能方向。结合这40个普遍性原理，进行矛盾分析，最终可找到问题的解决方案。TRIZ法虽强大，但并非适用于所有问题，需根据问题特性、背景和属性综合考量，结合知识和经验进行探索。

（3）SWOT分析法，又称SWOT基本矩阵，由哈佛商学院Kenneth R. Andrews于1971年在其著作《公司战略概念》中首次提出，是一种基于企业和问题层面的战略分析工具。它全面分析研究对象的内部优势（Strengths）、劣势（Weaknesses）以及外部机会（Opportunities）和威胁（Threats），将这些因素按逻辑矩阵排列，通过系统性分析各因素间的相互关联，提炼设计依据，并制定具有针对性的创新战略和计划。SWOT分析法常用于产品开发和企业战略规划，帮助企业清晰认识自身优势、劣势及外部环境，通过权重计算确定关键因素，制定层次分明、有重点的战略计划，推动企业可持续发展。

（4）六西格玛法是设计思维领域的新契机，又称为DFSS，由比尔·史密斯（Bill Smith）提出，是一种旨在提高质量、降低成本、缩短周期的哲学管理方法。六西格玛法之所以能在设计领域得到应用，不仅因为它能提升设计生产过程中的每一步的质量，更因为它强调通过客户问卷调研进行数量统计分析，这是六西格玛法成功的关键。该方法以顾客为中心，深入了解顾客需求和对产品原型的反馈，以问题为导向对产品进行改进或创新，最大限度满足顾客的特定需求。六西格玛法采用逻辑思维方法，

持续优化改进设计作品中的问题点，从而产生创新性设计。其严谨性和科学性确保了问题解决的准确性和高效性，是众多企业青睐的创新方法之一。

（5）思维导图法由托尼·巴赞（Tony Buzan）创造，是一种用线条和图表表示词汇间关系的笔记方法，它直观展现了大脑中的发散性思维。思维导图法通过刺激大脑皮层、解锁思维片段，并图示化描述事物间的联系和结构关系，帮助思考者回顾整个思考过程。使用该方法时，首先围绕目标词汇展开联想并记录相关单词，然后从这些单词中选取第一个开始，用线条将它们连接起来形成初步的设计创意。思维导图法在设计活动和方案构思中尤为有效，它清晰、简单、快速地帮助组织想法和素材，激发设计灵感。

（6）头脑风暴法，又称智力激励法，由美国创造学家 Alex Faickney Osborn 于 1939 年首次提出并于 1953 年正式发表，是一种激发创造性思维的团队方法。该方法分为四个步骤：介绍阶段由团队领导者阐述问题和规则；热身阶段通过小游戏激发成员思维活跃度；头脑风暴阶段为关键部分，成员在限定时间内依次提出想法且不进行解释或质疑；最后由记录员总结归纳得出最佳方案。头脑风暴法广泛应用于企业、学术机构和政府等组织中，以集体智慧产生新创意和解决方案。其特点在于欢快的讨论氛围、有序的讨论秩序以及对每位成员见解的尊重和鼓励，有助于打破思维惯性、探索新可能性。

二、创新主题概述

（一）创新主题的概念

创新思维的运转，是通过大脑针对特定主题运用不同思维方式进行深入思考，并最终筛选出最优解的过程。在此过程中，所采用的思维方式至关重要，同时，一个富有创新潜能的主题作为激发创新思维过程的起点，其重要性更是无可替代。此类能够激发学生创新热情，促进创新思维训练成效提升的主题，我们称之为"创新主题"。

在本课程中，创新主题是基于培养创新思维的课程目标、创新思维的教学内容与实践方法，并紧密结合不同年级学生的具体情况，创造性地制定与安排的。创新系列课程被精心划分为四个阶段：设计创新思维通识阶段、创新思维与技法训练阶段、创新思维与设计竞赛阶段、创新思维与设计实践阶段。其中，创新主题的转化特征尤为显著地体现在技法训练、设计竞赛与设计实践这三个阶段的课程中。

对于本科学生来说，在本科学习期间，设计训练大致可以划分为四个阶段：创新思维通识教学阶段、基础技法教学阶段、设计竞赛参与阶段以及思想成熟的实践应用阶段。遵循这一规律，创新主题相应地被细分为技法主题、竞赛主题、实践主题等。这样的划分不仅能够确保训练的连贯性与系统性，同时也有效保障了课题的创新性以及训练的高效性。

（二）创新主题的特征

设置创新主题的目的，一是帮助学生更深入地理解创新思维知识，二是使学生能够依托不同的主题进行实际操作，训练创新思维的运用。因此，创新主题不仅需要紧密贴合当下社会实际，紧随时代热点，而且其主题设计应能激发多类学生的共鸣，让他们有感而发、有话可说，同时还需适合创新思维的方法训练。这些主题应具备时代性、关联性、多元性和可实施性的特点。

（1）时代性：创新主题必须紧跟时代步伐，敏锐捕捉当今时代背景下的热门话题，关注与社会热点及社会问题紧密相关的主题点。

（2）关联性：创新主题作为一系列课题的集合，纵向应与学生各学习阶段紧密衔接，横向则需与当学期的其他专业课程保持一定的关联性，形成知识体系的连贯性。

（3）多元性：创新主题的内容不应受限，应广泛涉及各个领域，作为课程的母题，其本身应具备丰富的可开发性，多元性是其不可或缺的特征。

（4）可实施性：创新主题的设定并非凭空想象，需充分考虑学生的实际情况，结合课程内容精心设置，确保学生能够理解并解答，具有强烈的可操作性，从而避免学生因无从下手而产生挫败感。

（三）创新主题的类型

创新主题的设计依据学生所处的不同学习阶段精心规划，主要涵盖思维主题（聚焦于思维方法的培养）、技法主题（强化技术表达技巧）、竞赛主题（锤炼设计概念与逻辑能力）以及实践主题（注重实施与落地能力）。

（1）思维主题旨在奠定学生创新思维的基础，通过理论讲解与实操训练，使学生掌握创新思维的基本方法、类型及流程。鉴于学生初入大学，思维尚显稚嫩，软件与设计技能尚浅，该主题特别注重与学生现状的契合度，确保难度适中，引导学生逐步掌握并应用创新思维解决问题。

（2）技法主题专为大二学生设计，作为创新思维锻炼的进阶课程。在此阶段，学生围绕教师设定的主题自由组队，运用创新思维构建解题框架，精选要素，并尝试运用设计技法进行创意融合与实现。此课程不仅锻炼学生的设计技法表达能力，还通过团队协作强化其实践与沟通能力，鼓励对多元技法的探索与挑战，促进思维向技法的有效转化。

（3）竞赛主题面向大三学生，旨在全面提升其设计概念构建、设计思维及逻辑表达能力。课程紧密围绕当季国内外设计竞赛命题展开，学生通过团队合作，深入解析课题、精心策划模型表现技法，力求创新表达，全程实践创新思维的多层次运用，最终完成高质量的设计展板。

（4）实践主题作为大四学生的创新课程，着眼于学生即将步入社会、面临就业的实际需求。该课程以实际项目投标模拟为核心，旨在培养学生的设计方案落地能力与实操技能。学生需结合客户需求与现场条件，进行全面细致的思考与权衡，制作详尽的汇报文件，参与项目招标与汇报流程。这一过程不仅锻炼了学生的团队合作、项目管理与设计表达能力，还深刻提升其专业素养，为未来的职业生涯奠定坚实基础。

三、创新思维与创新主题设计的关联

（一）思维训练与主题设计的联系与局限

主题是创新思维推进过程中的一个重要环节，换言之，创新思维是创新主题设计的灵感源泉，是解题时不可或缺的思维工具。传统思维模式虽然也鼓励学生在解题方法和思维上寻求创新，但一个富有创新性、不落俗套的主题更能激发学生的创新思维。因此，在学生学习创新课程的过程中，创新思维与创新主题之间存在着重要的连续性关系。

此外，创新思维是人类脑力活动中的神经运动过程，它从接触主题开始，经过大脑的深思熟虑和加工，最终生成答案并反作用于主题。在这个过程中，主题是学生脑力活动具象化、物象化、实体化的表现形式。创新主题的设计，正是创新思维的呈现与表达，是展现学生思维过程的一把利剑。它不仅能够反映出学生思维的创新性程度，更能体现出思维锻炼的实际成效。

创新主题与创新思维本就是紧密相连的共同体。脱离创新思维的主题设计往往缺乏情感与激情的注入，当面对熟悉的思维模式时，人们往往不自觉地运用传统经验来解决问题。这种经验已经深深烙印在人的意识之中，每次的重复使用都难以激发新的思考方法。久而久之，老套的方法会让人在解决问题时失去探寻新方法的激情和乐趣。相反，脱离创新主题设计的创新思维则显得空洞无物。创新思维的本质在于运用新方法解决新问题，如果主题本就为人所熟知、老生常谈，那么这些主题很可能已经拥有了高效且实用的解决方法。此时再去费力探寻创新方法，无疑是多此一举、徒劳无功。

（二）创新思维训练与创新主题相结合的潜力与优势

关于创新思维训练的研究在现代社会中不胜枚举，方法层出不穷。将创新思维训练与创新主题相结合，展现出明显的潜力和显著优势。目前，将创新主题融入创新思维训练的研究尚属新颖，尚未有广泛尝试。从实践角度看，这种结合在学生的课程成果中体现了显著的高效性。一个新颖的创新主题能够与创新思维产生共振效应，激发想象力，促进更高效地产出创新性设计，从而顺利达成课程目标。从理论层面分析，创新主题与创新思维训练是一个连贯的过程，贯穿于学生的思考、锻炼和运用之中，这种连贯性极大地提升了创新思维训练的成效。

创新思维与创新主题的结合，是当前乃至未来创新教育发展的必然趋势。两者结合的优势主要体现在以下几个方面：首先，创新主题能够紧密结合学生的能力现状，实施个性化训练，有针对性地提升学生的能力，逐步深化他们对创新思维的认识和理解，拓宽创新思维在多维度的应用方法。其次，创新主题能够敏锐捕捉时代热点，有效解决传统思维课程枯燥无味、难以激发学生兴趣和热情的问题。此外，一个具有潜力的创新主题还能打破专业界限，引导学生从主题出发，将本专业知识与其他学科知识相融合，通过跨学科交叉，无论在教学过程还是教学成果上都能产生意想不到的效果，为学生打开新的视野，也为教师带来教学上的更多可能性。

第二节　国内外创新类课程综述

在当今数字技术高速发展的背景下，设计学作为一门一级学科，已被纳入交叉学科的范畴。这种社会背景的变化趋势，促使全球各国高校设计学科在创新思维教育的培养模式、方法、教学内容及目标上不断变革。例如，通过与社会企业合作形成联合培养模式，参与社会服务以打造特色实践教学方式，引入多学科领域的知识与技能以丰富教学内容，同时以学生成果为导向，建立符合社会需求的人才培养目标等。在创新思维课程的设置上，更是进一步体现了顺应时代的特色。这包括师生角色的转变、教学地点的多元化、课程体系的连贯性，以及科技手段在教学中的辅助应用等。创新思维类课程的多元化教学方式和手段，有助于学生掌握创新思维和方法，提升创新能力，为学生未来的发展奠定坚实的基础。

一、国外创新类课程综述

国外创新思维教育聚焦于培养学生的创新精神与实践能力，尊重学生的个性发展，旨在激发其创造潜能，并提升其问题解决能力。该领域的研究多集中于教学模式、研究方法等方面的探索。

意大利米兰欧洲设计学院以设计主题为核心，精心设计创新课程。课程自启动之初便明确设计主题，确保课程内容既系统化又具逻辑性。此方法促使创新思维从单纯运用材料转向材料的再生创意，有效锻炼了学生的创新思维能力。斯坦福大学的ME310创新思维课程，作为其标志性课程，为期一年，旨在引导学生团队协助企业解决现实中的复杂问题。课程流程包括企业发布问题、学生联合全球设计师与工程师参与挑战、通过实践认知学习新产品研发的创新方法。

哥伦比亚大学威廉·达根教授提出的创造性战略理念，鼓励学生积极吸纳外界元素进行设计，该创新思维方法包含快速评估、有效范例搜索和创意组合三个步骤，旨在突破学生个体经验限制，激发创造力。密西西比州立大学景观设计系则依据蒂姆·布劳恩的社会创新设计方法，开设了"设计与建造"系列课程，通过社会实践认知结合社区问题，进行景观设计改造，旨在培养学生的创新思维和社会服务能力。

国外在创新思维教育领域已取得显著进展，形成了系统的理论与方法体系。例如，日本在《科学技术基本计划》第五期中提出"社会5.0"创新人才培养方案，采用定量方法设定计划、目标与衡量指标，培养适应数字社会的科技创新人才。以色列的"教育2.0时代"强调师生角色转变，翻转课堂、社交媒体、学习社区及项目实践成为新时代创新人才培养的新模式。美国则倡导结合学生特点与学校特色，制定个性化创新培养体系，犹他州更是实施了线上线下混合、协同合作的课堂模式，赋予学生更多学习选择权，激发思维活力。

随着数字科技时代的到来，国外教育界积极利用技术手段推动创新思维教育。麻省理工学院利用信息技术构建虚拟学习环境，结合人工智能技术辅助教学，通过跨学科交叉拓宽学生视野。哈佛大学设计研究生院推出的 MDE 课程，融合工业设计、交互设计、服务设计与工程技术，采用系统思维方法解决全球性复杂问题。这些研究成果为培养具有创新思维和社会实践能力的人才提供了宝贵经验，也为我国相关领域的研究与发展提供了重要参考（如表 1-3 所示）。

表 1-3 国外创新课程理念与实践

学校／地区	创新思维教育特点	具体课程或项目	教学方法与手段
意大利米兰欧洲设计学院	以设计主题为中心，系统化、逻辑化课程	创新课程设计	确立设计主题，并通过再造、再生材料创意，训练创新思维
斯坦福大学	真实问题解决，跨学科合作	ME310 创新思维课程	学生解决企业现实问题，联合全球设计师、工程师，实践学习创新研发方法
哥伦比亚大学	创造性战略理念，快速评估与创意组合	威廉·达根教授的创造性战略理念	快速评估、有效范例搜索、创意组合，突破经验限制
密西西比州立大学	社会创新设计，社区问题解决	"设计与建造"创新课程	以社会实践认知和社区问题进行景观改造设计，培养学生的创新思维和社会服务能力
日本	与新产业发展密切相关、实用性高	—	培养适应数字社会的科技创新人才，强化科技创新的基础实力，推进研究资金改革
以色列	师生角色转变	—	翻转课堂中师生关系、运用社交媒体、学习社区和项目实践启蒙创新思维
美国犹他州	个性化创新培养体系，线上线下混合	—	线上与线下混合、协同合作课堂模式，自由选择学习方式
麻省理工学院	信息技术构建虚拟学习环境	—	信息技术、人工智能辅助教学，跨学科交叉
哈佛大学	综合性设计工程课程，解决全球性问题	Master in Design Engineering (MDE)	工业设计、交互设计、服务设计结合，GSD 技术与工程学科定量研究方法

（表格来源：王茜制）

二、国内创新类课程综述

自党的十一届三中全会以来，我国正加速建设创新型国家，教育体系已逐步转向重点培养学生的创新思维，对高等教育明确提出了培养具有国际视野的创造性人才的要求。在此背景下，我国高校教育积极投身于创新思维教育的改革与实践之中，相关理论框架与教育实践案例层出不穷，成果斐然。

在教学模式层面，浙江大学的赵羽习教授借鉴伦敦帝国理工学院的教学模式，并结合中国学生的特点，成功开设了"创造性设计"课程。该课程彻底颠覆了传统的教学安排，采用连续十天的集

中授课模式；同时，摒弃了"老师讲、学生听"的传统模式，转而以学生思考为主，教师引导为辅；此外，教学团队还注重跨专业、跨学科的组合搭配，有效拓宽了学生的多学科视野，促进了创新思考。

清华大学的本科课程体系中，设置了多门与创新思维紧密相关的课程，如"综合设计表达"课，该课程聚焦于设计信息分析与设计表达技法，旨在通过综合作品的设计过程，训练学生从问题解析、要素收集到材料加工运用的综合能力；"综合材料创作"课则深入讲解设计创新思维各发展阶段的理论与方法，帮助学生深刻理解创意与表现之间的逻辑关系和辩证联系；"综合课题创作"课则通过设立专业与非专业的命题，结合相关课程知识，引导学生进行综合性创作。这三门课程相互衔接，层层深入，共同构成了一个连续性强、针对性高的创新课程体系。

在教学方法层面，清华大学崔笑声教授受宾夕法尼亚大学景观系启发，创新性地以"身体"为媒介，开设了环境设计创新课程。该课程鼓励学生通过身体感知、参与、体验和互动，从全新的角度理解空间，从而颠覆了传统依赖图纸的设计方法，建立了基于身体感知和行为的空间操作方法。此外，同济大学胡滨教授、中央美术学院袁柳君教授等也分别以身体为研究对象，从感官和临境等角度开展了创新教学实践。同济大学李何楫教授的"开放性设计"课则要求学生运用AIGC相关的音乐、图标、视频等技术软件，探索与AIGC工具交互的新方式，以新技术推动设计创新，实现思维导向从"搜索优化"向"询问和调整"的转变。

随着创新思维教育研究的不断深入与发展，这些课程实践不仅凸显了创新思维教学方法的重要性，也间接强调了选择合适教学方法与主题的关键性。无论是同济大学的开放性设计课、浙江大学的创造性设计课，还是清华大学的信息化设计课，以及哈佛大学的MDE课程和斯坦福大学的ME310课程等，它们均基于非传统的课题设置，强调课题的复杂性、综合性、抽象性、时代性、社会性和开放性等特点。例如，ME310课程以解决全球社会问题为主题，MDE课程则围绕著名企业的实际问题展开，而浙江大学更是以70多个名词为素材，让学生任选五个词组成题目。这些创新主题的设计为创新思维的激发提供了肥沃的土壤，是创新之旅的起点，与创新教育的实施紧密相连，其重要性不言而喻（如表1-4所示）。

表1-4 国内创新课程的实践

学校	课程负责人	课程名称	教学目标	教学方法
浙江大学	赵羽习教授	创造性设计	培养学生的创新思维与跨学科视角	① 10天连续性课程；② 老师引领，以学生思考为主；③ 跨专业、跨学科教学团队
清华大学	本科课程组	①综合设计表达；②综合材料创作；③综合课题创作	训练学生从问题解析到综合创作的能力	①设计信息分析与表达技法；②设计创新思维理论与方法；③结合命题进行综合性创作
清华大学	崔笑声教授	环境设计创新	颠覆传统图纸设计方法，建立身体感知、身体行为到空间操作的创新性设计方法	以"身体"为媒介，通过身体感知、参与、体验和互动进行空间设计

续表

学校	课程负责人	课程名称	教学目标	教学方法
同济大学	胡滨教授	—	培养学生通过身体感官进行创新思考	以身体感官为媒介进行创新教学实践
中央美术学院	袁柳君教授	—	类似上述，强调身体在创新中的作用	以身体临境为媒介进行创新教学实践
同济大学	李何樘教授	开放性设计	探讨新技术手段下的设计创新，实现从"搜索优化"向"询问和调整"的思维导向转变	运用AIGC技术软件，提出新交互方式

（表格来源：王茜制）

第三节　基于创新主题的设计与实践课程体系构建

一、基于平台与教学团队构建教学体系

华中科技大学设计学专业的本科创新实践系列课程紧密围绕OBE（成果为本）教学理念（如图1-1所示），构建了一个基于校企两大平台与教学团队紧密合作的教学体系。该体系由教学团队、创新实验区和校企联合创新中心三个关键部分协同构成，其中创新实验区和校企联合创新中心作为重要的校企合作平台，与教学团队之间相互关联，实现协作与互补。教学团队为创新实验区提供创新思维的学术指导，而校企联合创新中心则向教学团队输送前沿的技术支持。创新实验区和校企联合创新中心还负责教学的实时反馈，携手推进创新系列课程的圆满完成。

课程目标以学生为中心，紧密围绕学生的能力导向、成果导向及需求导向三大方面，精心设置了创新技法、竞赛设计、设计实践等三门重要的创新思维课程。同时，这些课程还巧妙融入学生同年级的其他专业课程内容中，形成了一系列连贯且深入的教学活动。

在课程内容层面，教学团队、创新实验区与校企联合创新中心三大板块紧密协作，共同为课程提供强有力的支撑：教学团队负责师资保障，确保教学质量；创新实验区提供丰富的内容资源，拓宽学生视野；校企联合创新中心则负责项目实践保障，让学生能够在实践中锻炼能力，提升综合素质。

图 1-1　创新设计与实践教学框架
（图片来源：甘伟、李绳彪制）

二、基于课程体系与培养目标组织教学框架

创新主题的设计需紧跟时代与社会的需求，紧扣热点问题。此类课程主题新颖且贴近学生生活，能有效激发学生的思考兴趣。在华中科技大学设计学系的教学体系支撑下，我们结合各年级的培养目标及相关课程内容，精心组织课程教学框架，科学设立课程主题。课程主题的制定既要考虑当前时代背景，又要与学生学习过程中的其他专业课程相协调。

大一阶段，作为基础课程，旨在拓展学生思维，培养创新意识。大二时期，则以学习创新技法为核心，辅以场景模型制作、综合版画表现技法等专业课程，强化实践训练效果。大三阶段，结合创新实践，提升学生的创新意识和团队合作能力，通过创新服务理论的学习，与木作家具、无障碍设计、城市公共艺术等课程共同促进学生综合素质的全面发展。大四则是本科阶段的收官之年，重点在于归纳总结，提炼创新理论，结合环境艺术设计理论与实践、当代艺术思潮等理论综合类课程，深化学生对创新理论的理解，培养其理论与方法相结合的综合能力（如图 1-2 所示）。

在每学年的创新思维训练系列课程中，我们通过明确课程组织、阶段任务和设计要求等规则，确保主题与课程实践紧密结合。首先，充分考虑参与学生的专业类型及授课老师的研究方向，实现多元化教学。其次，根据主题内涵设定多个方向，依据难易程度安排团队合作人数及阶段性任务。最后，采用有趣生动的课程组队模式，帮助学生深入理解主题内涵，并根据个人兴趣选择研究课题。

在课程教学中，针对不同解题阶段，精准设计每节课的教学内容。实践过程中，我们积极与学生探讨，引导学生运用创新思维解决设计问题，师生紧密合作，共同创作出优秀作品。课程初期，侧重于理论讲解，旨在为学生建立清晰的主题印象。中期则转入解题与作品制作阶段，通过理论研讨、技法教学和思维方法指导，细致全面地帮助学生拓展思维和技能，特别是经典案例的引入，有助于学

图 1-2　基于课程体系与培养目标组织教学框架
(图片来源：甘伟、李绳彪制)

生深入挖掘题目内涵，提升设计深度。课程后期，则引入新兴内容，如前沿设计理念、新技术应用等，鼓励学生以更广阔的视角审视设计领域，拓宽设计视野和思路。

三、基于创新思维与主题打造教学内容

通过教学框架的构建与各年级培养目标的制定，依托创新思维与主题，打造独具特色的教学内容。同时，紧密关注当下热点与社会问题，如城市发现、周边生活等热门话题，确保不同年级每年的课程主题既具多样性，又富有时代性。

（一）设计创新思维

设计创新思维课程开设于本科一年级，其教学目标在于普及创新思维知识，要求学生掌握创新思维的通识内容，并深入理解创新思维的特征与应用方法。课程鼓励学生通过剖析问题，运用适当的创新思维模式来表达个人见解。该课程的核心在于引导学生突破常规思维束缚，勇于尝试新颖的观点与方法，以打破既有限制。课程主题设置灵活开放，不设定固定的解决路径，鼓励学生通过课后阅读、校外调研及创作小型设计作品等方式达成学习目标。例如，"快乐可视化"这一主题，便要求学生运用创新思维探索如何表达快乐情感，并通过设计作品进行展现，作品形式丰富多样，包括但不限于视频、贴画、文字、图形等。这一过程强调学生不仅需敏锐观察生活、联想事物，更需勇于挑战固有思维，勇于实验与创新。

（二）创新思维与技法表达

创新思维与技法表达课程开设于本科二年级，其教学目标在于通过系统的创新思维理论学习与丰富的案例研究，使学生不仅掌握创新思维的理论精髓，还能深刻理解并灵活运用案例中的设计技法。课程旨在促进学生将创新思维的理论知识转化为实际设计技法的运用能力，通过课堂主题题目的分解实践，实现这一转化过程。同时，鼓励学生勇于尝试多种设计技法，以加深对技法应用的体会与理解。该课程的创新主题设计巧妙构建了思维与技法之间的桥梁，让学生在围绕特定主题（如"逛街"）的设计活动中，创造性地运用所学表现技法，将个人对问题的深入思考以独特方式呈现出来，同时彰显出作者独特的设计态度与视角。例如，在"逛街"主题下，学生需深入城市的大街小巷，细致观察街道上的商品交易、街区风貌、社区公共生活等场景，从中捕捉有趣元素，运用创新思维进行提炼与转化，最终通过多样化的技法（如绘画、摄影、装置艺术等）表达出自己的所见所感。

（三）创新思维与设计竞赛

创新思维与设计竞赛课程是本科三年级的必修内容，其教学目标在于将创新思维的理论知识与设计技法有效融合，并应用于设计专业的各类竞赛中，旨在实现创新思维向设计实践领域的成功转化。本课程紧密依托当前在线的设计类竞赛，将竞赛举办方设定的主题直接作为课程的创新主题，围绕这一主题展开全面而深入的教学活动。在学习过程中，学生首先需要充分了解竞赛的主题及规则，随后运用创新思维对竞赛主题进行深入剖析，选择合适的思维路径进行探索，最终通过多样化的技法表达完成竞赛作品。此课程不仅注重培养学生对主题的精准解读与分析能力，还强调如何逻辑清晰地传达设计意图与对主题的深刻回应。同时，通过团队分工与合作，课程还着重锻炼学生的团队协作、沟通协调以及项目管理等综合能力。

（四）创业思维与设计实践

创业思维与设计实践是本科四年级的核心课程，其教学目标在于通过参与真实的投标项目，让学生深入了解行业现状、一线设计团队的专业水平、行业发展需求以及市场竞争的激烈程度，为未来的职业生涯做好充分准备。作为即将步入社会的四年级学生，他们需要全面掌握专业就业趋势、未来发展方向以及设计实践中更为实用的知识和技能。本课程以真实项目投标为核心内容，通过沉浸式体验设计投标的全过程，要求学生运用前三年积累的基础知识与创新思维能力，验证并提升其实战能力。同时，这一过程也为本科设计教学提供了宝贵的反馈与后评价机会。以"巴东县信陵镇徐家坪北片区城市阳台设计"为例，学生需仔细研读招标书、投标文件及项目详细资料，与一线设计师及企业工程师深入交流，明确项目需求与难点。随后，根据任务书要求组建团队并明确分工，依次开展前期调研、场地分析、方案设计、效果图制作、施工图绘制等工作。最终，通过模拟招标现场进行项目汇报与评审，全面展现学生的综合能力与团队协作成果。

第二章 创新思维与技法表达训练

第一节 课程概况
第二节 思维与技法训练
第三节 主题与技法表达

第一节　课程概况

"创新思维与技法表达"课程是环境艺术设计类专业大二的一门核心课程。"创新思维与技法表达"这一名称，从字面上即可拆解为"创新思维"与"技法表达"两个关键词。"技法表达"并非仅仅追求奇异造型，也不仅限于审美范畴的探索，而是深入探索解决问题的根本逻辑，并有效输出解决问题的策略。要实现"像设计师一样思考"，学生需具备发现问题的能力，掌握挖掘事物潜在价值的途径，以及将这些价值转化为实际成果的能力。本课程的教学目标如下：一是通过系统学习创新思维的理论与案例，使学生深刻理解和掌握创新思维的多种方法；二是依托创新主题，引导学生在实践练习中运用创新思维的方法深入洞察问题、细致解析问题，并积极探索解决问题的设计要素；三是通过动手实践活动，让学生练习设计技巧与表现技法，同时在实践中进行各种设计元素的融合与组合实验，以此促进创新思维方法与设计表现技法从理论到实践的顺利转化。通过这样的教学模式，我们能够更有效地培养出既具备创新思维又具备实战能力的设计人才，为未来的设计领域注入源源不断的创新活力。

一、课程目标

课程目标主要分为两个阶段：一是以创新思维技法为基础的训练，旨在使学生熟练掌握并灵活运用这些思维方法，从而提升其设计的创新性；二是设计与表现技法的实践训练，要求学生积极探索不同材料之间的组合与表现方式，以达到灵活运用的效果。

以思维训练为基石，课程围绕多元形式语法，通过形式游戏的方式促进艺术设计共创，目标在于培养设计类专业学生的学术跨界学习与研究能力。具体而言，即在创新性思维教学模式的引导下，学生将掌握针对不同主题的解题思路，学会归纳分析，并尝试多种媒介实验的方法。这将推动综合探索艺术与科学交叉的研究模式，同时促进学生在自主性学习中形成理论与实践相结合的耦合创作机制。

技法训练将进一步增强学生的创新能力，通过多样化的思维训练方法，激发他们的创造力，使他们在技法表达上能够自如展现设计的灵感与想法。这些想法可以是抽象的见解，也可以是具象的形态与造型表现形式。其核心在于学生能够运用独特新颖的技法，在设计方案中有效、清晰地传达

设计的核心创意，从而使设计方案更加生动有力，更具说服力，更易于获得认可与分享。

二、创新主题的设置

本创新课程的创新主题设置主要依据当前的实时热点、节事活动、社会焦点、身边轶事、争议话题以及中国文化等元素。围绕这些内容构建的创新主题往往蕴含巨大潜能，具体体现在三个方面：首先，这类题目开放性强，缺乏明确的导向，因此能够充分激发学生的思维发散，不设限界。其次，这些题目与学生的日常生活紧密相连，使学生有话可说，有技法表现的空间，且不会超出其能力范围。最后，题目新颖独特，避免学生受过往经典案例的束缚，有效激发他们的想象力，并满足设计与表现技法的多样化需求。

在"创新思维与技法表达"的课程教学中，为了启发、引导和训练学生的思维与实践能力，使学生掌握基本的创新思维方法，我们致力于在提升学生的理论素养和艺术创造力的同时，能够将创新思维转化为技法表达。因此，一个充满想象空间的课程主题是激发学生兴趣、实现课程目标的理想起点。通过精心设置科学且具有启发性的创新主题，我们能够调动学生在理论学习及设计创作上的主动性，培养他们形成以创新思维为主导的习惯，并深入获得丰富的感官体验。学生应擅长运用多元化的思考路径和方式去搜集素材，进行主题思考，强调在创新思维理论指导下的形式体验、分析、表现和创造的训练过程，最终掌握主题归纳、综合分析及媒介实验的方法（如图 2-1 所示）。利用该方法，我们可以从众多主题中提炼出以下三个方向性的主题进行深入探索。

图 2-1　多元化技法表现路径

(图片来源：邓瑛琦制)

（一）空间探索主题

人们对空间的感知主要基于视觉。二维平面是人们对客观事物进行概括和归纳的一种思维方式，而三维空间则是立体的，包含多角度、多层次的空间形态，其呈现受材料、色彩、形态以及个体心理空间感受等多重因素影响。空间的概念远非纯粹理论，设计者需将其融入设计实践，以更深刻地感知空间特性并巧妙利用，将个人创意转化为具体的空间形态。二维平面与三维立体空间之间存在着紧密的关联，在感性的探索过程中，维度间的转换错综复杂，这既涉及广泛的知觉体验，也触及内心深层的感受，这些体验共同促进了人们空间转换能力的提升。

为了培养学生在二维平面与三维立体空间之间的思维转换能力，以及多样化的空间技法表达能力，课程特别设置了"空间探索与表达"主题，以"逛街"为切入点，从线下实体逛街体验与线上购物行为两个维度出发，深入剖析逛街行为的特点，思考空间设计在其中的作用与意义（如图 2-2 所示）。通过技法表达的探索与实践，旨在挖掘空间设计的更多创新可能。在本次主题课程中，学生将采用创新理论学习与实地调研相结合的方式，以小组为单位，拓宽思维边界，融合创新思维方法，形成独特见解，并运用相关技法将空间与行为之间的关系进行直观且富有创意的可视化呈现。

图 2-2　逛街主题技法课程思维引导

（图片来源：邓瑛琦制）

（二）五感认知主题

"以感官表现为设计的核心目标与方向，将沟通设计的理念融入平面设计之中。"在《设计中的设计》一书中，日本著名平面设计大师原研哉强调了"五感设计"在平面设计领域的核心地位。

"五感"在广义上，指的是人们通过视觉、听觉、触觉、嗅觉、味觉这五种感官对物体元素形态产生的感知与认知。在平面设计中注重"五感设计"，旨在让设计作品更加贴近人们的需求与情感体验，从而在感官层面给予满足。"五感"作为人类感知外界的基本途径，包括视觉、听觉、触觉、嗅觉、味觉，这些是人类天生具备的感觉与认知方式。在师泰纳的十二感官理论中，感官被进一步细分为低阶感官（主要涉及自身身体的感觉）、中阶感官（对外界和世界的感知）、高阶感官（涉及社会与社交型思考的感觉）。

青年大学生的自我意识、思想觉醒、语言感知及听觉，是他们感知他人与社会的重要桥梁，也是展现个人精神世界的途径。为了拓展学生的创新思维，提升他们通过不同表现手法将多种感官刺激转化为设计表达的能力，技法表达课程特别设置了"五感认知与表达"主题，并借鉴了中央美术学院邱志杰教授提出的"地图"概念，以此为基础进行延伸与拓展。

"地图"不仅是地理信息的标识，更是一种结构与框架。通过在"地图"前添加特定的修饰词或概念，可以将其按照特定的尺度、逻辑或形式进行组织（如图2-3所示），从而为设计提供更多的灵感与可能性。

图2-3　地图主题技法课程思维引导
（图片来源：邓瑛琦制）

万事万物之间，总存在着千丝万缕的联系。要体察遥远时空中的呼应，那些极为特殊的个体经验便成为共鸣的桥梁。这些时空中的共鸣与回响，是命运与偶然交织的选择，是地图中深藏的奥秘，也是创作地图所独有的价值所在。

在当今这个跨越山海、背井离乡以追求知识的时代，我们或许需要一种与生俱来的"地图感"，以重拾对城市的敏锐感知，重新构建对世界的整体性认知。这样，我们才能摆脱对搜索引擎的过度依赖，学会用自己的心智去感受这个世界。

本主题课程旨在通过整合与推导地图的概念，将其融入日常生活，引导学生深入思考个人与世界、公共艺术与空间之间的微妙关系。课程将拓展学生的认知边界，鼓励他们运用视觉、听觉、味觉、嗅觉和触觉等多种感官参与认知活动，并通过不同的表现手法提升感官刺激的转译能力（如图2-4所示）。我们期待学生的最终作品能够源自生活，富含感性色彩，形成独特的概念体系，并串联成清晰的线索，最终回归到对自然与自我深刻发掘的旅程之中（如图2-5所示）。

在技法探索与运用的过程中，我们也能借助"地图"这一形式来深入探索每个人的内心世界、自我意识，以及当前人与城市之间复杂而微妙的关系。

图 2-4 地图主题技法课程教学思路
（图片来源：邓瑛琦制）

图 2-5 地图主题技法课程呈现形式案例
（图片来源：邓瑛琦制）

（三）情绪感知主题

"真正的问题与'表达'的内在价值无关，而在于重新建立起'表达'与'对象'的情感纽带，重要的是情感、自豪和成就感。"（唐纳德·A.诺曼《情感化表达》）

情绪是生活中不可或缺的一部分，它深刻影响着我们的感受、行为和观念，并能在某种程度上提升我们的行动效率。意识与情感之间存在着紧密的互动关系：某些情绪活动由意识驱动，而更多的情感活动则反过来影响我们的意识状态。因此，用心交流、保持联系、唤起共同回忆显得尤为重要。

唐纳德·A.诺曼在其著作《设计心理学3：情感设计》中强调，情感设计元素在产品设计中的重要性甚至可能超越产品本身的功能元素。设计，作为一种创造性的活动，总是蕴含着丰富的情感。它不仅是时代精神的体现，也蕴含着深刻的人文关怀与价值道德取向。设计中的情感元素旨在捕捉并模仿现实世界中的美好瞬间，使之得以永恒留存。

然而，当前许多学生的设计作品中往往缺乏情感构建的过程。为了弥补这一不足，技法主题课程特别设置了"情绪感知与表达"主题，该主题从《金刚经》中的"相"这一概念汲取灵感，进一步衍生出"众生无相"的深刻主题（如图 2-6 所示），旨在引导学生深入理解并融入情感设计元素，使设计作品更加生动、富有感染力。

在《金刚经》中，提到了四种相：无我相、无人相、无众生相以及无寿者相，这四相实则都聚焦于同一个核心——"我"。此处所言的"我"，广泛涵盖了那些归属于我、虽非我所有却为我所期望获得或不愿失去的一切。而"众生无相"这一词汇，则是基于当前社会语境所衍生出的新概念。它反映了一种现象：原本丰富多样的个体形象日益趋同，社会群体的自我展现变得单调乏味，风格与形式逐渐趋向一致，仿佛失去了内在的源动力、个性、初心乃至自我。这一过程中，社会群体的行为模式、情感体验以及思维能力也由原先的多元化状态滑向了单一化的边缘（如图 2-7 所示）。做生活的导演，不成。次之，做演员。再次之，做观众。

图 2-6 众生无相主题概念
（图片来源：毛骏宜、田初卉、万佳程等制）

图 2-7 "失去个性"
（图片来源：毛骏宜、田初卉、万佳程等制）

网络媒介的迅猛普及，不仅引发了市场动力的某种程度上的缺失，还促使了千篇一律标准的盛行，进而导致了审美上的同质化现象。与此同时，现实生活的重压、枯燥乏味的重复模式，以及循规蹈矩、浮光掠影的快节奏生活方式，共同剥夺了现代人生活的情感深度，也使得设计作品往往缺乏必要的情感关怀（如图 2-8 所示）。

本次主题课程围绕激发自我情感的目标，精心构建了一个以"相"为核心概念的具体游戏（如图 2-9 所示）——通过"我与影子对话"这一创意环节，引导学生们创造属于自己的"相"。课程分为两大步骤：第一步是依照既定进度完成基础任务；第二步则是基于个人设定进行"相"的设计（如图 2-10 所示）。整个课程聚焦于自我个性的探索与重塑，旨在帮助学生在设计实践中不仅塑造独特的个性，同时找到自己在情感设计领域的独特定位。

这是从自我认识到自我设计的初步探索，在教学过程中，我们着重强化情感元素的融入，以增强学生的情绪感知能力，从而确保在最终的设计作品中能够充分而完整地表达出设计者的个性与情感。

图 2-8 "生活同质化"
（图片来源：毛骏宜、田初卉、万佳程等制）

图 2-9 主题游戏
（图片来源：毛骏宜、田初卉、万佳程等制）

图 2-10 游戏步骤
（图片来源：毛骏宜、田初卉、万佳程等制）

三、课程安排

（一）学时与专业

本课程共计 32 学时，采用理论学习与实践操作相结合的方式，两者各占 16 学时（如图 2-11 所示）。课程主要聚焦于环境艺术设计专业与数字媒体艺术设计专业，同时融合了计算机、新闻传播、城乡规划、建筑学、社会学乃至化学等多个专业的相关知识。

（二）创新课程的组织

本课程团队具备多学科交叉背景，由 98 名学生和 4 名教师组成。学生主体主要来自环境艺术设计专业与数字媒体艺术设计专业，同时也有来自计算机科学、物理信息工程、化学、电气工程以及新闻传播学等专业的学子。

图 2-11 "众生无相"课时安排
（图片来源：毛骏宜、田初卉、万佳程等制）

（三）教学内容的设计

课程内容精心划分为三个核心板块：

第一板块：基础知识学习。此板块旨在帮助学生深入理解创新思维与创新主题的概念。教学内容涵盖了设计基础知识、特定主题设计情境的解析，以及创新思维的概念框架与相关理论。通过系统的理论学习，学生将掌握创新思维的科学运作原理，构建起对创新思维的全面认知框架。

第二板块：思维类型与技法训练。本板块通过教师对创新思维典型案例的深入剖析与讲解，使学生能够熟练掌握各类创新思维的研究路径、设计策略及表现技巧。教学内容包括形象思维、激智类思维、目标驱动类思维、灵智类思维、立体思维等多种创新技法的教学案例，以及与之配套的设计方法与表现技法教学，旨在全面提升学生的创新思维与实践能力。

第三板块：实践操作与成果展示。在这一阶段，学生需首先对设计问题进行细致拆解，随后通过检索先例来提取关键设计要素。接着，他们将运用所学技法组合这些要素，构建出初步的设计框架，并进行可行性验证。随后，将可行的创意整合为完整的设计战略，最终完成设计作品的制作与汇报展示。为支持学生顺利完成此阶段的学习任务，教学内容特别融入了创新思维与创造性战略理念在实际设计项目中的应用案例分析。

第二节　思维与技法训练

在"创新思维与技法表达"课程的教学中，针对设计类专业学生创新能力的培养，主要包括以下几个方面：充分锻炼并提升学生的创新思维能力，包括发现选择、解释判断及综合运用的能力；掌握形式生成与形式推导所需的逻辑思维能力；强化个性化的趣味形式表达技法，并具备在多材料、多渠道、多媒介间进行尝试与表达的能力，旨在为纯粹性理论研究和可持续性艺术设计潜力的挖掘提供坚实保障。

技法主题课程的教学实践紧密围绕设计流程的三个核心步骤展开：分解问题、检索先例和设计表达，每个环节均配套了相应的教学方法。在分解问题阶段，课程倡导"快速评估"问题的方法；在检索先例时，则运用战略直觉进行"有效范例搜索"，并将检索到的先例整理至洞察矩阵（Insight Matrix）中；至于设计表达环节，则侧重于对有价值的先例进行"创意组合"，从而构建出独特的设计战略（如图 2-12 所示）。

图 2-12　创新思维与技法表达课程教学思路
（图片来源：李绳彪制）

一、创新思维中的技法训练

在本课程中，创新思维和技法的训练主要聚焦于三个方面，分别是分解问题、检索先例和设计表达。

（一）分解问题——"快速评估"

"快速评估"作为第一步，它省去了烦琐的前期调查和分析环节，转而采用快速访问和小组评估的方法。首先明确问题内容，随后对问题进行细致分解，将分解出的问题元素划分为两类：一类是需要创新方法才能解决的问题；另一类是凭借自身经验即可解决的问题。紧接着，课程仅针对那些需要创新方法解决的问题展开后续的深入探索（如图 2-13 所示）。例如，在明确问题为"如何将

图 2-13 快速评估

（图片来源：李绳彪制）

'气味'进行可视化表达"后，小组成员通过快速评估，将这一大问题分解为四个具体且需要创新方法才能解决的问题元素：气味的形状、气味的轨迹、气味引发的应激反应以及气味的味道，后文中我们将这些问题元素简称为"元素"。

在快速评估步骤中，会运用多种创新思维，其中激发智慧类思维和立体思维尤为关键。

激发智慧类思维强调在短时间内迅速激发思维的活跃性和创造性，通过集思广益，运用极快的联想，在短时间内产生大量设想，以应对复杂多变的评估任务。它要求设计者能够迅速捕捉问题的核心，从多个维度进行深入思考，提出新颖的解决方案。在这一过程中，常采用头脑风暴法、德尔菲法、5W2H 分析法、检查表法等思维技法来辅助快速评估。通过激发智慧类思维，我们能够快速识别出潜在的风险和机遇，为决策提供坚实的依据。

立体思维则是一种多维度、全方位的思考方式。在快速评估过程中，立体思维帮助我们构建一个立体的分析框架，将问题置于更宽广的背景和更高层次的视角下进行审视。它倡导从多个角度全面考虑问题，遵循思维的系统性和整体性原则，通过综合分析不同因素之间的相互作用和影响，我们能够更加全面、深入地理解问题，并做出更为精准的判断。

通过不断训练这些思维方式，我们能够更有效地应对复杂多变的分解问题任务，为前期设计决策提供强有力的支持。

（二）检索先例——"有效范例搜索"

"有效范例搜索"作为第二步，是运用战略直觉这一思维方法的关键步骤。在这一阶段，除了从个人经验中选取相关要素外，还需主动搜索历史上遇到类似或相同状况并成功解决的有效范例。这些范例被称为"来源"，可以从中提炼出对应元素的设计要素，这些要素在后文中被统一称为"先例"。接下来，使用洞察矩阵将"快速评估"和"有效范例搜索"阶段所得的元素、先例和来源进行汇总整理。矩阵的上方标注为"问题"，第一列列出"元素"，第一行则是"来源"，而其余部分则填充相应的"先例"（如图 2-14 所示）。需要注意的是，一个来源中可能潜在地对应多个元素的先例，反之，多种先例也可能共同指向同一个元素。例如，在对"气体的轨迹"进行有效范例搜索时，我们发现

图 2-14 有效范例搜索

（图片来源：李绳彪制）

化学反应过程中形态各异的玻璃容器内，有颜色的气体状态可以很好地表达气体运动的轨迹。同时，这些化学反应也为"气体的味道"这一元素提供了具有参考价值的先例。

在"有效范例搜索"步骤中，目标驱动思维与形象思维这两种创新思维的技法训练起着尤为重要的作用。

目标驱动思维是一种高效且实用的思考方式，它引领我们在进行范例搜索时始终紧盯明确的目标。面对纷繁复杂的信息与数据洪流，目标驱动思维如同灯塔，帮助我们精准筛选出与目标紧密相关的范例。它促使我们将事物的各种特征一一列举，进行深入的比较分析，从而确保我们的搜索过程始终沿着正确的轨道前行，避免在无关的信息海洋中迷失方向。

与此同时，形象思维在"有效范例搜索"的舞台上同样扮演着举足轻重的角色。形象思维擅长借助直观、生动的图像或场景来解析和应对问题。在这一步骤中，我们可以巧妙地将问题或目标转化为具体可感的形象或场景，以此作为我们思考的载体。通过思维的视觉化，利用能够反映同类事物普遍外部特征的形象，我们得以激发丰富的联想、类比乃至幻想，从而更加敏锐地洞察范例之间的内在联系与潜在规律。这一过程不仅促进了创新构思的涌现，还为我们带来了前所未有的灵感与创意。

为了进一步提升这两种思维技法的运用能力，我们可以结合多种训练方式，如类比模拟训练法、联想思维训练法等。这些训练方法将助力我们从多个维度深入挖掘先例的潜在价值，拓宽我们的思维视野，激发更多的创新火花。

（三）设计表达——"创意组合"

"创意组合"是第三步，此步骤涉及将不同的先例以某种创新方式进行组合，以产生全新的要素组合策略。当这些组合策略能够有效地解决对应的元素问题时，它们将被进一步整合，从而形成最终的设计战略（如图 2-15 所示）。在"创意组合"的过程中，并没有固定的组合公式可循，这既为学生提供了发挥瞬间灵感的广阔空间，让他们自由地进行设计要素的组合，同时，也鼓励通过授课所学的技法进行多次组合实验，以探索更多可能性。此外，学生还可以主动寻求老师的指导，获

图 2-15 创意组合
(图片来源：李绳彪制)

取宝贵的组合建议。例如，可以将搜索到的多种形状玻璃容器进行创意性的组合摆放，从而构建出一个能够模拟气体运动轨迹的独特路径。

在"创意组合"阶段，灵智类思维发挥了主要的指导作用。

在"创意组合"的探索过程中，灵智类思维如同一把钥匙，帮助我们打破固有的思维定式，挣脱常规思维框架的束缚。它引领我们深入挖掘各个元素之间潜藏的微妙联系，揭示那些往往被忽视的共鸣与互补之处。通过灵智类思维的精妙引导，我们能够以非凡的创意将那些看似毫不相干的元素巧妙地融合在一起，从而孕育出全新的概念与解决方案。

此外，灵智类思维还赋予我们敏锐的洞察力和前瞻性的预见能力。它鼓励我们勇于求新求异，敢于跳出传统思维的舒适区，积极探寻多样化的答案。在"创意组合"的实践中，我们不断调整和优化组合方式，力求在符合课程主题设计轨迹的同时，赋予作品以独特的个性与创新的光芒。

二、创新主题类型与技法表达

本小节将聚焦于不同类型创新主题下的学生作品，通过具体实例，深入剖析学生们如何灵活运用"快速评估""有效范例搜索""创意组合"这三个关键步骤，来分析并展现其作品中所采用的各类表达技法。这一过程旨在为学生提供一个清晰的实践指南，帮助他们更好地理解并掌握这些创新方法的实际应用。

（一）装置类——感官技法

在构建五感体系及其技法表达的过程中，装置类作品的设计尤为注重训练学生运用多种创新设计思维，通过视觉、听觉、味觉、触觉、嗅觉等多元化表现手段，来强化设计作品对感官刺激的转译能力。这里的五感设计并非仅限于单一感官的融合，而是追求多种感官的综合、同步融合与贯通。

设计中，视觉、触觉、听觉、嗅觉与味觉相互交织，形成多层次、全方位的感官体验，极大地丰富了主体与外部信息之间的互动，构建出一种多元化、立体化的全新感官形式。这一过程旨在激发学生的创造力，鼓励他们突破传统感官表达的定式，深入探索感官技法表达的新领域。

视觉技法在装置艺术中占据核心地位，艺术家们通过精妙的空间布局、色彩运用和光影效果，营造出令人震撼的视觉盛宴。他们巧妙地运用各种材料、形状与尺寸，创造出独特的视觉形象，为观者带来强烈的视觉冲击与享受。

听觉技法在装置艺术中同样不可或缺，艺术家们常常融入音乐、自然声或特制的声音装置，与视觉元素相互呼应，营造出特定的情感氛围。声音的起伏、节奏与旋律，如同情感的引导线，引领观者深入作品的内心世界。

触觉技法则通过材料的质地、形状与温度，增强观者与作品之间的亲密互动。这种直观的体验方式，使观者能够更深入地参与到艺术作品中，感受到作品所传递的情感与温度。

此外，尽管嗅觉与味觉在装置艺术中的应用相对较少，但一些艺术家仍勇于尝试，通过特定的香氛或食品元素，为观者带来更为丰富的感官体验。这些元素不仅能够营造出特定的环境氛围，还能激发观者的联想与回忆，使他们在情感上与作品产生共鸣。

本小节将以学生作业中的互动式装置设计作品为具体案例，深入剖析"快速评估""有效范例搜索"及"创意组合"三个步骤在五感表达技法中的实际应用。以融合嗅觉与视觉技法的《植物气味》作品为例，小组成员首先聚焦于如何创新性地实现气味可视化的问题，并迅速进行了问题评估，提炼出四个核心元素作为探索方向：气味的形态、轨迹、应激反应以及味道本身。接下来，小组成员针对这四个元素逐一展开了有效范例搜索。针对气味的形态，他们观察到气体具有消散、流动及渐变等特性（如图 2-16 所示），并能利用颜料自发褪色过程中形成的独特肌理来隐喻和描绘气体形态的微妙变化。在探讨气味轨迹时，小组成员则借鉴了化学实验中不同形状玻璃导管的应用（如图 2-17 所示），提出通过设置特定的形状路径来模拟气味在空气中传播的轨迹，使观者能够直观地感受到气味的流动与变化。对于气味的应激反应，小组成员创新性地引入了仪器仪表专业的红外传感器技术。当观者靠近作品时，传感器会触发机器产生声音，这一设计不仅模拟了人体对气味的即时反应，还巧妙地引导观者通过声音联想气味产生的过程，增强了作品的互动性和沉浸感。最后，在表现气味方面，小组成员采用了象征与联想的手法，借用具体物体如鲜橙的颜色来勾勒和代表特定气味（如图 2-18 所示），这种处理方式类似于汇源集团利用鲜橙色刺激消费者知觉、激发购买欲望的营销策

图 2-16　形态：流动、消散、渐变的简图表达　　　图 2-17　轨迹：扭曲、垂直、螺旋的简图表达
（图片来源：李绳彪制）　　　　　　　　　　　　（图片来源：李绳彪制）

图 2-18 味道的简图表达
（图片来源：李绳彪制）

略，使得作品在传达气味信息的同时，也赋予了观者丰富的联想空间。

在"创意组合"阶段，如何将描述气味不同特性的元素进行有机整合，是构建设计战略的核心。小组成员首先商议并确定了以鲜花的甜香、柠檬的酸香、香菜的草香和葡萄的果香作为气味的描述对象，随后提取对应的颜色试剂以增强视觉辨识度和表现力（如图 2-19 所示）。接着，他们调试传感装置并与马达组合成控制开关，以调控颜色试剂在反应瓶中的添加频率，从而控制变色反应发生的速度（如图 2-20 所示）。当反应速率调整至最佳状态时，液体间的扩散既能模拟气味形态，又能清晰地展现在观众眼前。

图 2-19 选择颜色：鲜花色、柠檬色、香菜色、葡萄色
（图片来源：李绳彪制）

图 2-20 控制变色反应
（图片来源：李绳彪制）

随后，各种玻璃器皿被精心按照视觉美学原则摆放并拼接，通过橡胶导管串联形成一条模拟气味流动路径的轨迹（如图 2-21 所示）。这条路径作为关键的中介装置，有效地连接了开关与反应瓶。在此基础上，放置了不同香味的香薰作为介质，其香气自由扩散，而生成的白色烟雾则通过导管被集中导入反应瓶与试剂混合，实现烟雾与液体变色的同步变化，为参观者营造出丰富的想象空间（如图 2-22 所示）。

图 2-21　路径设置
（图片来源：李绳彪制）

图 2-22　白烟消融
（图片来源：李绳彪制）

最终，课程设计作业以装置艺术的动态展现形式呈现。设计策略设定为：当参观者接近装置时，装置自动激活，不仅制造声音以刺激参观者的感官反应，还抽取彩色液体并点燃香薰产生白烟。参观者可以目睹液体在器皿中沿着预设路径展现出多样化的流动轨迹，在路径的末端与香薰白烟融合，触发变色反应并逐渐消散，同时，香薰的气味也恰到好处地被参观者所捕捉，从而实现气味的可视化呈现。

互动装置艺术让大众参与其中，在互动的过程中，通过装置的反馈与大众产生独特的情感交流。艺术不再是无生命的展示品或遥不可及的奢侈品，而是变得触手可及，能够与大众在情感层面进行深层次的交流。通过与装置的互动，大众能够收获丰富的感官体验，进而产生情感共鸣，为装置赋予全新的意义。

在课程学习中，学生们在装置艺术的设计探索之路上，不断尝试新的材料、技术和形式，并在创新思维的引领下，灵活应用各种感官表达技法。

（二）空间类——数字技法

随着大数据和人工智能的蓬勃兴起，Stable Diffusion、ChatGPT、Midjourney 等人工智能软件纷纷涌入社会市场，标志着大数据、人工智能等数字技术已成为各领域不可或缺的融入要素。展厅设计、交互设计、建筑设计等领域纷纷探索与数字技术的结合，如运用黏菌算法、参数化设计等先进技术。

本小节将以一组学生在空间主题下的作品为例，深入分析他们在"快速评估""有效范例搜索""创意组合"三个关键步骤中如何运用数字技法。具体以建筑设计作品《跨越千年的对话》为例，该课程围绕"一幅画，一座城"的主题，鼓励学生从中国古典名画中汲取灵感。

该作品由来自环境设计、计算机科学、建筑学和数字媒体设计四个专业的学生共同创作，他们选取了《千里江山图》作为创作基础，并首先进行了快速评估。小组成员围绕如何通过空间设计再现《千里江山图》的精髓展开讨论，将这幅名画及其所蕴含的空间概念分解为多个核心要素：绘画技巧、色彩搭配、构图节奏和山水形体等。

随后，他们针对这四个方面进行了有效范例搜索。针对《千里江山图》中展现出的数理逻辑与有节奏的空间秩序（如图 2-23 所示），小组成员利用数字化工具进行形体分析，将其转化为数学函数模型，进一步探究其背后的规律。通过观察函数曲线的变化，学生们发现这些曲线与人的情感波动有着惊人的相似性，呈现出松弛、急躁、平稳等情感特征。

在色彩搭配方面，《千里江山图》的青石色、藤黄色和赭石色等色彩在画面中的布局极具特色，形成了稳定而和谐的视觉效果。小组成员运用数字化色彩构成分析工具，深入剖析了这些色彩的明度、灰度以及它们在画面中的占比关系（如图 2-24 所示），为后续的创意组合奠定了坚实的基础。

在"创意组合"阶段，如何将从《千里江山图》中提取的数字化特征，通过创新技法巧妙组合以重现其精髓，是构建完整设计战略的核心。小组成员经过商议，决定利用虚拟现实（VR）与增强现实（AR）这两项能将虚拟元素与现实环境无缝融合的技术，来整合这些元素片段。他们计划在真实环境中模拟设计空间的外观与功能，并让参与者佩戴传感器进行直观体验。首先，团队利用 BIM（建筑信息模型）计算机模拟软件，将之前从《千里江山图》中提取的数理和空间函数关系模型导入计算机平台。通过深入的数据分析和模拟，计算机自发地生成了更为丰富的形态，逐渐演化成一种兼具建筑美感与《千里江山图》神韵的模型（如图 2-25 所示）。其次，他们将人物情感变化的趋势融入建筑内部的空间流线设计中（如图 2-26 所示），并使用黏菌算法进一步扩展了从《千里江山

图 2-23 建筑设计效果图
(图片来源：翁俊驰、孙继君、李新桥、梁金屹制)

图 2-24 色彩构成分析
(图片来源：翁俊驰、孙继君、李新桥、梁金屹制)

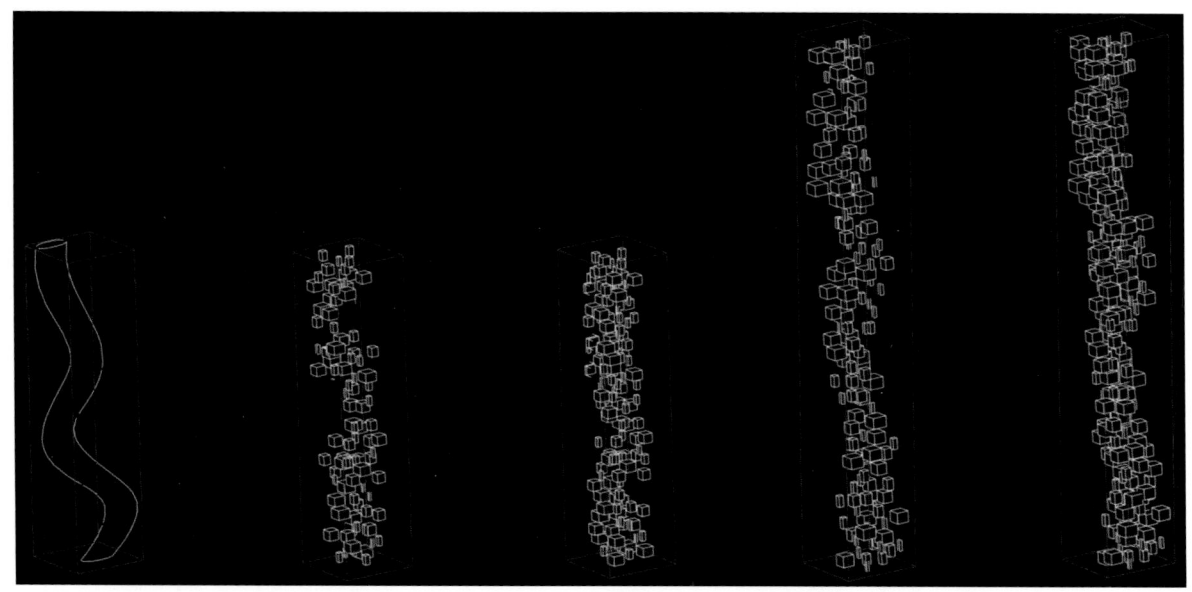

图 2-25 数字推理示意图
（图片来源：翁俊驰、孙继君、李新桥、梁金屹制）

图》中提取的形式曲线模型（如图 2-27 所示），赋予建筑更加动态和感性的生命力。最后，将这两部分巧妙地结合，并辅以相匹配的色彩与空间功能布局，成功地构建了一座承载着"跨越千年对话"愿景的建筑（如图 2-28 所示）。为进一步提升参与者的虚拟空间体验，学生们还基于相同元素设计了多个虚拟人物角色（如图 2-29 所示），让人们在探索建筑的同时，也能与这些角色互动。

数字化的技法表达是一个日新月异、不断创新的领域。随着技术的飞速发展，新的数字工具和技法层出不穷，为设计师们提供了前所未有的创作自由度和可能性。除了虚拟技术外，数字化分析与优化也在空间设计与空间规划领域发挥着越来越重要的作用，帮助设计师在方案优化和概念设计阶段做出更加精准和高效的决策。通过电子计算机数据分析软件系统，设计师能够对设计方案中的

图 2-26 结合示意图
（图片来源：翁俊驰、孙继君、李新桥、梁金屹制）

图 2-27 曲线提取与演变示意图
（图片来源：翁俊驰、孙继君、李新桥、梁金屹制）

图 2-28　室内设计效果图
（图片来源：翁俊驰、孙继君、李新桥、梁金屹制）

图 2-29　角色设计示意图
（图片来源：翁俊驰、孙继君、李新桥、梁金屹制）

各项指标、属性和功能进行深入剖析，从而实现设计方案的定性与定量分析，进一步提升设计质量。在数字界面与产品设计中，交互设计占据了举足轻重的地位。设计师需要精通数字化技术，以创造直观、易用且引人入胜的用户界面和交互体验。这要求设计师深入研究用户行为、心理及认知机制，并灵活运用各种数字工具和技术，将这些研究成果转化为优秀的设计作品。

（三）产品类——情感技法

本次课程以"纯粹的快乐"为主题，本小节将以学生小组创作的珠宝设计作品《Infinity》为例，详细阐述"快速评估""有效范例搜索""创意组合"三个步骤，探讨如何通过产品设计传达纯粹的快乐主题。

小组成员是四位来自环境设计专业的女生。她们通过观察日常消费行为，发现色彩作为关键元素能显著激发消费者的情感共鸣。同时，她们认为一个有深度的产品离不开引人入胜的故事内核，这不仅能赋予产品更深的情感价值，也是建立用户与产品情感联系的重要因素。因此，她们将设计一款富有情感的产品作为目标，快速评估后确定了四个关键元素：产品形式、色彩、故事背景及材质，并围绕这四个关键词展开有效范例搜索。在搜索过程中，她们发现珠宝类产品因其通透、闪亮、珍贵的特点深受女性喜爱。在故事选择上，她们以《维纳斯的诞生》为灵感，将女性比作海洋珍珠，从深海贝壳中缓缓诞生，象征着女性的珍贵与高雅。色彩方面，她们参考了 ARMANI 2016 年"春日盛放的紫丁香"系列的淡紫色配色，这种色彩高级典雅，与海洋珍珠的故事调性相得益彰。形式上，她们选择了具有柔美曲线和温和倒角的珊瑚造型，搭配波浪元素，以衬托海洋珍珠的故事背景。

在"创意组合"阶段，如何运用不同材质以及采用何种技法将这些材质巧妙组合，是构建这件珠宝产品设计策略的关键。小组成员经讨论认为，线条形态应保持流畅的曲线与圆润的边角，这样能在感官上带来柔和、亲切的感受。相较于锐利的线条和几何形状所传达的现代、时尚气息，前者更可能带给女性更多的快乐与舒适感。然而，仅凭线条感难以展现作品的奢华感，因此她们决定融入其他海洋元素，如贝壳、珊瑚和泡沫的抽象形态，通过精心组合与搭配，作为点缀附着在链条上，使珠宝链条充满海洋的深邃韵味（如图 2-30 所示）。在材质探索上，学生们尝试了银、铜、钢等多种材料后，发现银因其质地柔软、延展性高而脱颖而出。经过拉丝、弯折、抛光和敲打等工艺处理后，银不仅在色泽上展现出远高于其他两种材质的美感，还易于塑造出各种造型元素和丰富的肌理。银材质本身泛着银光，不易氧化，与紫色形成了鲜明的对比。鉴于珍珠与银在体量、色彩、光泽度上的不匹配，学生们决定采用紫色水晶作为吊坠核心，通过水晶紫与银白的色彩对比、水晶通透与银金属光泽的质感对比，以及水晶自然形态与银制品人工形态的形态对比，共同展现整个珠宝设计的独特亮点。

最终的设计作业是一套以海洋元素为主题的银饰珠宝系列，包括项链、戒指、耳坠等多样单品。不同的颜色能够触发不同的情感反应，冷色调如紫色和蓝色营造出平静与放松的氛围，同时描绘出海洋的神秘，彰显出佩戴者的高贵与典雅气质（如图 2-31 所示）。设计巧妙运用柔和的线条来体现女性的温婉与柔和，结合银的质感与紫色的点缀，塑造出既神秘又高贵的珠宝气质。设计师通过精心挑选和运用色彩，不仅传达了产品的特定情感价值，还以《维纳斯的诞生》为背景故事，展现了女性的独特魅力与伟大。整件作品通过色彩、造型与故事的精妙结合，构建了用户与产品之间深厚的情感纽带，极大地提升了女性用户的购物体验，为她们带来了心理上的愉悦与满足。

图 2-30 学生作业《Infinity》珠宝设计（项链、戒指）
（图片来源：邓瑛琦制）

图 2-31 学生作业《Infinity》珠宝与海洋元素
（图片来源：邓瑛琦制）

（四）平面类——形式技法

本课程的主题为"一幅画，一座城"，该小组选取古画《姑苏繁华图》作为案例，小组成员通过头脑风暴的方式决定采用信息图表的形式来展现城市肌理的演变过程。经过初步分析，他们发现城市肌理的演变主要体现在空间形式与建筑样式两大方面。随后，他们运用思维导图，围绕这两个关键词进行深入联想，得出空间形式具有围合与开放的特色，并在《姑苏繁华图》中主要通过轴测图的表现手法来展示这些空间特征；而建筑样式方面，则是由材质肌理、色彩及形式共同决定了其独特风貌。紧接着，小组进入有效范例搜索阶段，旨在探索如何更好地表现城市肌理。他们发现了理查德·汉密尔顿的波普艺术表现手法，即通过搜集多样化的拼贴元素，进行创意重组。拼贴技法（如图 2-32 所示）作为平面设计中的一项重要技术，通过融合不同材料、图像、文字等元素，创造出别具一格的视觉体验。此外，他们还巧妙地融入了高饱和度色彩技法，从杂志、报纸、照片、布料、纸张等多种渠道收集素材，经过剪裁、粘贴，精心融入设计作品中。在此过程中，他们还参考了安迪·沃霍尔、罗布·詹诺夫等广告设计大师的作品技法，包括几何构成、夸张表现等手法，力求在展现城市肌理的同时，融入更多的艺术创意。

进入"创意组合"阶段，小组成员运用了多种组合技法，其中包括直接展示法，即将主题或产品直接且如实地呈现在版面上。他们发现，虽然这种方法能够有效吸引观者的注意力，并增强他们对主题的亲切感和信任感，但画面效果可能略显单薄。因此，小组成员尝试对元素进行适度加工，借助摄影或绘画等技巧，以突出元素的质感、形态和功能。同时，他们还采用了几何构成技法（如图 2-33 所示），通过点、线、面等基本元素进行有序、有规律或随机的组合，注重图形的结构性和逻辑性。通过精确的尺寸和角度控制，这些图形不仅展现了严谨的美感，还形成了具有强烈视觉冲击力的图案。在创作过程中，小组成员还巧妙地运用了放射线元素和彩色的轮廓线来描绘建筑主体，为作品增添了动态感和层次感。此外，他们还借鉴了平面设计中的多种形式技法，如对称、翻转等，

这些技法共同构成了设计师在创作中的宝贵视觉工具和手段。

最后，在《姑苏繁华图》的创作中，通过拼贴技法打破了常规，将看似不相关的跨时代建筑元素巧妙地融合在一起，创造出了一种具有时间连续性和层次感的视觉效果。同时，利用线性引导展开故事阐述，使得主题内容被"讲述"得栩栩如生。此外，部分建筑经过几何化技法的处理，通过几何形状的组合与变化，呈现出简洁、明了且富有现代感的视觉效果。学生在创作过程中，运用发散思维，对作品中所强调的重要品质或特性进行了明显的夸张处理，这种合理夸张法不仅突出了作品的重点优势，还大大增强了视觉冲击力。同时，类比思维也被灵活运用，通过选择两个在某些方面具有相似性的事物，将其中一个事物的特征映射到另一个事物上，创造出新颖、有趣的视觉效果。我们引导学生的"设计目光"不要停留于显性的城市图形，而要在掌握图形处理技术的基础上，深入研究隐性类属的场地材料、记忆图式、情感寄托等元素，并展开全新的创作（如图 2-34 所示）。例如，通过素描、涂鸦、混杂式拼贴等技法，创作出阅读性强的作品，这些作品在揭示"姑苏繁华"的同时，也强调了人类介入语境下的城市形态历史发展与信息迭代过程。在教学过程中，我们鼓励学生尝试跨界综合性的表现方法，多元化的学术熏陶和不同媒介技法的探索不断丰富了学生的选择，使得在多样化的形式语言下，具体主题能够呈现出多样性的视觉表达。

图 2-32　学生作业《姑苏繁华图》中的拼贴技法

（图片来源：陈蕾之、赖心怡、黄麓斐、刘安琪制）

图 2-33　《姑苏繁华图》中的几何构成技法

（图片来源：陈蕾之、赖心怡、黄麓斐、刘安琪制）

图 2-34 《姑苏繁华图》中的独特切入面
（图片来源：陈蕾之、赖心怡、黄麓斐、刘安琪制）

（五）影像类——叙事技法

 本小节的课程主题为"叙述地图"。学生经过快速评估，认为电影这一以人为核心的媒介，能够有效助力观众深入理解景观建筑空间类型及其尺度感。同时，"空间"作为承载故事的容器，借助多样的镜头语言与剪辑技巧，能将空间特质、氛围与故事情节细腻地展现出来。于是，学生将如何依托视频媒介，传达自己童年的记忆设定为探讨的核心问题（如图 2-35 所示）。针对这一问题，学生随即展开头脑风暴，深入剖析如何通过特定内容实现这一目标。经过分析，他们确定了几个关键要素：回忆内容的筛选、视频拍摄手法的运用、影片滤镜的选择、人物塑造以及剪辑技巧等。随后，他们进行了有效的范例搜索，确定了回忆应带有孤立与迷茫的情感基调。在场景选择上，他们借鉴了电影《无名之辈》中的元素，选取了城市中废弃的楼宇作为拍摄地点。考虑到故事背景设定在过去，学生在场景布置上特别注重细节，通过从废品回收商处搜集的老物件，如电风扇、热水瓶、收音机、缝纫机等，来营造怀旧氛围。在故事内容方面，学生以自身经历为蓝本，截取并改编了个人故事片段作为影片脚本。至于拍摄手法，学生参考了《地球最后的晚餐》《南方车站的聚会》等叙事性电影，汲取灵感，特别关注将人物的动作，如游走、逃亡、跑跳等，作为推动情节发展的重要元素。

 在"创意组合"阶段，经过讨论，他们发现线性叙事法是最为常见且传统的叙事方式。它严格遵循时间顺序，从故事的开端逐步推进至结尾，清晰地展现出情节的发展脉络，这种方式符合观众对故事的自然认知习惯。而插叙法则巧妙地利用人物的回忆，将现实与过往交织展现，不仅深入揭示了角色的内心世界，还展现了角色的成长轨迹，并引导观众探索故事背后的深刻含义。此外，声音元素在影像作品中扮演着不可或缺的角色。对话、音效、背景音乐等声音元素不仅能够传达丰富

图 2-35　学生作业《回潮》短片封面
(图片来源：宋扬制)

的情感，营造独特的氛围，还能有效推动故事的发展。特别是通过旁白或故事讲述者的声音来叙述故事，能够增强观众的代入感和亲近感，引导他们更深入地理解故事和角色的内心世界。在叙事手法上，他们还尝试了剧情穿插中的倒叙、闪回、跳跃式叙述等方式。这些手法打破了传统的时间线性，增加了故事的层次感和复杂性，激发了观众的好奇心，促使他们更加主动地思考并推测故事的走向。对于影片的整体结构，他们采用了多线性叙事法，即将多个小故事在特定时间段内交织在一起，通过其中一个核心故事串联起其他故事线。这种叙事方式不仅展现了更为复杂多变的情节和角色关系，还极大地丰富了故事的内涵，增强了其艺术表现力。在构图方面，他们借鉴了黄金螺线构图和平衡式构图的美学原理，力求在视觉上达到和谐与美感。同时，在色彩运用上，他们参考了《英伦对决》等影片的阴暗色调和强烈对比的光影效果，以此来突出故事情节的紧张感和叙事性，为观众带来更加沉浸式的观影体验。

最后，作品通过插叙的手法以及主人公的自我独白方式，循序渐进地推动剧情的发展，同时采用交叉式的剧情跳跃手法，表达剧情的深层含义。借助阴灰色的色调和强烈的光影对比，作品充分渲染了画面的情感调性，成功地将观看者引入作者精心构建的故事叙事之中。

第三节　主题与技法表达

　　本小节将深入探讨不同主题与技法之间的契合关系，以及针对不同主题如何选择并运用相应的技法。通过多样化的主题训练，让学生体验从基础到进阶的学习过程，感受作业编排与表达方法的丰富多样，同时，依托训练本身的趣味性和挑战性，激发学生对艺术设计领域的浓厚兴趣。我们鼓励学生尝试空间设计、平面设计、多媒体剪辑、化妆摄影、产品设计、装置艺术等多个方向，深入挖掘艺术设计的主题精神内核。在这一过程中，学生将不断比较和选择最适合的技法来表达自己的创意，学习并掌握创作技巧与经验，同时增强动手实践能力和团队协作能力，以更好地适应行业与职业的变化。

　　课程教学旨在通过整合与推导主题概念，引导学生关注生活，思考个人与世界、公共艺术与空间之间的内在联系。我们期望学生的最终作品能够源自生活，富含感性色彩，形成一条清晰的线索，回归自然与自我探索的本质。

一、城市空间主题

（一）作品名称：《桥梁码头——空间重塑下粤汉码头及其场地活力提升策略》

1. 主题分析

　　学生从"城市空间"这一宏大主题出发，延展至个人设计项目"长江之桥·粤汉新韵"，这一过程充分展现了从宏观到微观、从普遍到具体、从理论到实践的深度思考与创造性转化。学生首先对城市空间有了全面而深刻的理解，认识到城市空间远非单纯物质环境的堆砌，而是历史、文化、社会、经济等多维度因素交织共生的结果。城市空间承载着城市的记忆、功能及未来愿景，构成了城市发展的坚实基石。在深刻理解城市空间的基础上，设计者将视角聚焦于武汉这一特定地域，深入挖掘其独特的历史脉络与文化积淀。特别是粤汉码头这一具有标志性的地点，成为设计者灵感的重要源泉。通过精准捕捉这些地域特色，设计者成功地将城市空间的主题具象化、生动化，赋予了设计作品深厚的文化内涵与地域特色。

　　该设计的主题灵感深深扎根于武汉这座城市的独特历史与文化土壤之中，特别是其作为"九省通衢"的重要地理位置，以及以码头为发展基石的历史轨迹。武汉，这座因水而兴的城市，其繁荣与长江紧密相连。粤汉码头作为这一历史变迁的见证者，不仅见证了无数货轮的穿梭与货物的集散，更承载着武汉人民深厚的情感记忆与身份认同（如图 2-36 所示）。

图 2-36 城市空间主题学生作业——《桥梁码头》
（图片来源：窦怡、蒋恩雨、王泽飞、赵以宁制）

设计主题"长江之桥·粤汉新韵"正是基于深厚的历史背景与文化情感提炼而成，旨在运用现代设计手法，重新诠释并激活粤汉码头的生命力，使之成为一座连接过去与未来、本土文化与外来游客、自然生态与都市生活的桥梁。设计秉承"RECOVER"（恢复）的理念，致力于保留并提升码头的历史风貌，同时融入"RECONNECT"（重连）的概念，借助现代景观设计手段，如亲水平台、步道系统、观景塔等，重新构建长江两岸的步行联系，让市民与游客能更亲近江水，感受跨江的独特魅力。

本设计强调码头"过去-现在-未来"的连续性发展，通过历史遗迹的精心保护与展示、现有功能的优化升级以及对未来发展趋势的预见性规划，绘制出一条清晰的时间脉络。具体措施包括：设立码头博物馆，展示码头变迁的珍贵历史图片与实物；改造旧仓库为文创空间，吸引艺术家与创意产业入驻，激发文化创新活力；规划未来绿色出行区域，倡导低碳环保的出行方式，引领可持续

发展潮流。这些举措不仅有效保护了码头的历史记忆,更为其未来发展注入了强劲的新动力(如图2-37、图2-38所示)。

图2-37 《桥梁码头》效果图(一)
(图片来源:窦怡、蒋恩雨、王泽飞、赵以宁制)

图2-38 《桥梁码头》效果图(二)
(图片来源:窦怡、蒋恩雨、王泽飞、赵以宁制)

2. 技法表达

确定设计主题后，学生采用制作分析图的方法进行区位分析。这些分析图巧妙地运用图形、色彩与标注，将复杂的区位信息以直观的形式展现，使观者能够迅速把握区位的主要特点、优势与劣势，不需烦琐的文字阅读。此外，分析图还精准地描绘了区位间的空间关系、交通网络布局及资源分布情况，这些关键信息的清晰呈现，极大地促进了观者对区位分析核心内容的快速理解。学生首先针对江岸区南部进行了详尽的调研，涵盖了区位、交通、周边环境及上位规划等多个方面（如图 2-39 所示）。随后，他们深入分析了该区域的历史文化脉络、人群分类、活动时段等，力求全面把握区域特性。在综合考虑人群需求的基础上，学生最终确定了针对景观植被、地面铺装、交通流线及装置设施四方面的改造方案（如图 2-40 所示），旨在通过精心设计的改造，提升区域的整体品质与功能。

通过三维建模技术，该组学生精确地构建了武汉江岸区南部"桥梁码头"的虚拟场景，旨在打造出一个既蕴含深厚历史文化底蕴，又融合现代生态科技的多元化休闲空间（如图 2-41 所示）。该模型细腻地展现了三级阶梯式江滩公园层次分明的结构布局，以及"桥梁码头"景观构筑物别具一格的独特形态，为设计方案的实施奠定了坚实的可视化基础（如图 2-42 所示）。

此外，学生广泛采用了剖面图分析技法（如图 2-43 所示），通过剖切物体并详尽展示其内部结构，清晰地揭示物体的内部构造、层次关系及各部件间的连接方式。这种直观的展示手法不仅有助于设计者和观者深入理解物体的整体架构与细节，还在艺术效果上通过巧妙运用不同颜色与肌理，显著提升了剖面分析图的视觉吸引力。进一步地，通过模拟光照、材质质感及阴影效果，使剖面图更加逼真、富有立体感，从而帮助观者更全面地理解和感受设计作品的氛围与质感（如图 2-44 所示）。

值得注意的是，该组学生在设计中特别融入了智慧导览系统，游客仅需通过手机 APP 扫码，即可轻松获取景观简介、码头文化介绍及防洪知识等丰富内容（如图 2-45 所示），此举极大地增强了游览的互动性和趣味性。同时，区域内生态林地、照明系统等均实现了数据化管理，通过 APP 或网络数据平台实时监控场地状态，有效提升了管理效率与精准度（如图 2-46 所示），为游客营造了一个更加便捷、智能的游览环境。

流线分析

活动人群 Crowd ··················
节庆活动 Festival Activity ··················
民俗风情 Folk Customs ··················
历史遗迹 Historical Site　黄鹤楼···

场地问题

现状道路

现状植被

现状建筑

现状场地

交通分析

一级道路
二级道路
三级道路

上位规划

| 码头 | 售票处 | 文化 | 芦苇 | 植被 |

地块围绕码头文化公园展开，主要元素包括文化遗产、码头和码头的售票处。

周边分析

该区域与江汉路一带商业街相邻，区域内主要分为商务办公区、景观区、居住区、商业区和休闲区。周边建筑密度以中山大道沿路最为密集，向南北两侧密度降低。

·········· 轮渡工作者 ·············· 码头工作人员 ···············
· 端午节 ············ 劳动节 ················ 春节 ·················
头文化 ············ 武汉三镇 ············ 荆楚文化 ············ 大江大河
汉口英租界 ············ 珞珈山 ············ 二七运动纪念碑 ·········

SWOT分析

通状况不佳 ············

观植被杂乱

面铺装单一

标志性设施

Strategy

增加休闲与娱乐区，设置高层平台装置，完成铺装与植被的有机结合，促进自然与人类的交流

Opportunity

让江滩重现活力，吸引青年的回流，和江汉路联合成为武汉的经典旅游景点

Weakness
铺装与植被的比例失调，码头汛期时无法使用，整个地区呈现老年化

SWOT

Threaten
长江流域有较长的汛期，且汛期洪水量较高，会对整个江滩产生影响，泛滥的洪水会淹没大量土地

图 2-39 桥梁码头前期分析图（一）
（图片来源：窦怡、蒋恩雨、王泽飞、赵以宁制）

通过景观植物以及可食地景的种植，对整体环境进行绿化修复，苹果、银杏、木棉、桂花等特色植物的栽种丰富了整体环境的植物种类，美人蕉、鸢尾花等景观植物美化了空间

图 2-41　桥梁码头剖面分析图
（图片来源：窦怡、蒋恩雨、王泽飞、赵以宁制）

图 2-40 桥梁码头前期分析图（二）
（图片来源：窦怡、蒋恩雨、王泽飞、赵以宁制）

图 2-42 桥梁码头平台装置体块分析
（图片来源：窦怡、蒋恩雨、王泽飞、赵以宁制）

第二章 创新思维与技法表达训练 / 049 /

图 2-43 武汉江滩旱汛期水位分析图
（图片来源：窦怡、蒋恩雨、王泽飞、赵以宁制）

图 2-44 桥梁码头全景剖面图
（图片来源：窦怡、蒋恩雨、王泽飞、赵以宁制）

图 2-45 雨洪管理策略
（图片来源：窦怡、蒋恩雨、王泽飞、赵以宁制）

图 2-46 "桥梁码头"APP 构想
（图片来源：窦怡、蒋恩雨、王泽飞、赵以宁制）

（二）作品名称：《赛博朋克游戏馆》

1. 主题分析

城市空间作为多元文化的载体，囊括了丰富多彩的文化表达与生活形态。学生们通过设计赛博朋克风格的游戏馆这一城市空间中的独特场所，展现了城市文化的多样性和包容性。此设计不仅是对传统娱乐形式的传承与创新，更是现代科技与未来幻想的完美融合，极大地丰富了城市的文化风貌。这种对公共空间的重新构想，极大地满足了现代人群追求新奇娱乐体验的需求，同时也促进了城市空间的多元化。

该设计的灵感源自对传统娱乐方式与现代潮流文化如何结合的深刻思考。随着网络游戏与手机游戏的迅速崛起，传统游戏厅作为一代人的共同记忆，正悄然淡出公众视线。面对这一趋势，本设计旨在通过创新与改造，让传统游戏厅焕发新生，重新成为吸引现代人的娱乐新地标。其核心挑战在于如何巧妙融合现代审美与科技元素，为游戏厅注入新的活力。

为了应对这一挑战，设计小组深入研究了当下流行文化，最终选定"赛博朋克"这一极具视觉震撼力和时代特色的风格作为设计主题。赛博朋克，源自威廉·吉布森等科幻作家的作品，描绘了一个高科技与低生活品质并存的虚构未来世界。它不仅是视觉艺术的独特风格，更是深刻探讨人与科技关系、社会形态变迁的文化现象。

设计团队计划运用赛博朋克风格的视觉元素，对传统游戏厅进行彻底改造，融合钢铁框架、霓虹灯牌、复古游戏机与现代 VR 设备等元素，营造出既复古又前卫的空间氛围。同时，借助 VR、AR 等现代科技手段，提升游戏的互动性和沉浸感，设置如"黑客入侵区""机械格斗场"等主题游戏区域，让玩家在享受游戏乐趣的同时，深刻体验赛博朋克文化的独特韵味。

此外，游戏厅内还将设置展览区或互动装置，介绍赛博朋克文化的起源、发展历程及其影响，以增强消费者的文化认同感。定期举办的主题派对、游戏竞赛等活动，将进一步激发游戏厅的社交功能，使其成为城市文化生活中不可或缺的一部分（如图 2-47 所示）。

2. 技法表达

作品中创新性地采用了巨型 VR 全息影像技术，打破了传统电玩城的三层空间界限（如图 2-48 所示）。这一技术通过构建全方位包裹的 VR 全息场景，不仅加强了各楼层之间的视觉与心理联系，还极大地提升了空间的连贯性和互动性。学生们巧妙运用全息投影与 VR 融合技术的创新要素，实现了游戏世界与现实空间的无缝对接，让玩家仿佛置身于一个真实的未来游戏环境中，从而获得了前所未有的沉浸式游戏体验。

图 2-47　设计市场定位

（图片来源：郑紫灵、严晓慧、胡子豪、刘泽龙、何俊君制）

这些游戏设备通过体感追踪与生物反馈技术，实现了玩家身体动作与游戏内角色的实时同步，从而构建了一种人机深度融合的交互模式。这种创新方法不仅增强了游戏的沉浸感，还加深了玩家与游戏之间的情感联系，使得游戏体验更加未来化、更加个性化（如图 2-49 所示）。

针对传统电玩城空间布局的不足，学生们采用了反传统的布局设计技法，彻底打破了原有的线性排列模式（如图 2-50 所示）。他们通过流线型的布局设计与未来感十足的装饰元素，精心营造了一个既充满科技感又极具未来感的游戏环境。这样的设计不仅显著提升了空间的视觉冲击力，还有效促进了玩家之间的交流与互动，让玩家在沉浸于游戏乐趣的同时，也能深刻体验到社交的温馨与愉悦。

为了克服传统游戏产品功能单一的局限性，学生们在设计中引入了多功能 VR 游戏机与全息影像游戏产品（如图 2-51 所示）。这些创新的游戏设备借助模块化设计与智能识别技术，实现了游戏形式的多样化与个性化定制，让玩家能够根据自己的兴趣和偏好，自由选择并享受不同类型的游戏体验（如图 2-52 所示）。

针对调研中发现的店铺灯光晦暗、空间压抑等问题，学生在改造设计中特别注重了灯光与空间布局的优化（如图 2-53 所示）。他们采用了智能照明系统与开放式空间设计策略，成功打造了一个宽敞明亮、舒适宜人的游戏环境（如图 2-54、图 2-55 所示），为顾客提供了更加愉悦、放松的游戏体验。这一改进不仅提升了顾客满意度，还有助于进一步增强游戏厅的整体吸引力和市场竞争力（如图 2-56、图 2-57 所示）。

图 2-48　草图演示

（图片来源：郑紫灵、严晓慧、胡子豪、刘泽龙、何俊君制）

图 2-49 平面布局
（图片来源：郑紫灵、严晓慧、胡子豪、刘泽龙、何俊君制）

■ 传统——反叛

图 2-50 传统与反叛
（图片来源：郑紫灵、严晓慧、胡子豪、刘泽龙、何俊君制）

■ 孤立——交互

图 2-51 孤立与交互
（图片来源：郑紫灵、严晓慧、胡子豪、刘泽龙、何俊君制）

■ 现实——虚拟

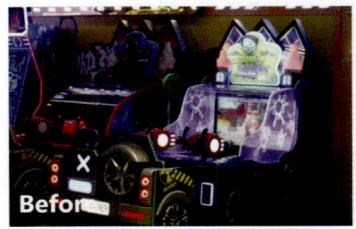

图 2-52　现实与虚拟
（图片来源：郑紫灵、严晓慧、胡子豪、刘泽龙、何俊君制）

■ 沉闷——明快

图 2-53　沉闷与明快
（图片来源：郑紫灵、严晓慧、胡子豪、刘泽龙、何俊君制）

图 2-54　设计效果图（一）　　　　　　　　　图 2-55　设计效果图（二）
（图片来源：郑紫灵、严晓慧、胡子豪、刘泽龙、何俊君制）　　（图片来源：郑紫灵、严晓慧、胡子豪、刘泽龙、何俊君制）

图 2-56 设计效果图（三）
（图片来源：郑紫灵、严晓慧、胡子豪、刘泽龙、何俊君制）

图 2-57 设计效果图（四）
（图片来源：郑紫灵、严晓慧、胡子豪、刘泽龙、何俊君制）

（三）作品名称：《姑苏繁华图》

1. 主题分析

该设计的主题灵感源自广受欢迎的江南百景图游戏形式，并深受艺术大师毕加索所开创的立体主义风格影响（如图 2-58 所示）。这款游戏本身便是对明朝江南水乡传统文化的一种数字化再现与创新。设计者巧妙地将这些文化元素融入现代设计之中，不仅成功保留了传统城市空间的文化精髓，还为其注入了新的生命力和鲜明的时代感。这种跨时代的融合，使得城市空间不再仅仅是物理上的存在，更成为文化传承与创新的重要载体。

当古代城市空间与现代设计相融合，便展现出诸多独特魅力，其吸引力不仅体现在空间布局与建筑风格的和谐共生，更深入到文化传承、审美体验等多个层面。江南百景图这款游戏，作为传统文化与现代游戏机制的完美结合体，不仅重现了明朝江南水乡的繁华盛景，还通过玩家的互动体验，让人仿佛穿越时空，亲身体验水乡日常的细腻与美好。这种对传统文化的高度还原与创新性转化，激发了设计者们对于如何将传统与现代、文化与艺术巧妙融合的深刻思考（如图 2-59 所示）。

与此同时，艺术巨匠毕加索的立体主义风格，以其独特的视角和革命性的构图手法，彻底颠覆了传统绘画的界限。立体主义通过解构与重组物体形态，以几何化的语言探索物象的本质，为艺术领域带来了前所未有的视觉震撼。学生们敏锐地捕捉到了这一点，他们意识到，将这种独特的视觉语言融入设计中，不仅能够创造出令人耳目一新的视觉效果，还能引导观者以全新的视角审视和感受空间。

正是基于上述双重灵感的碰撞与融合，该设计团队精心打造了《姑苏繁华图》这一设计作品，它巧妙地将江南百景图的深厚文化底蕴与毕加索的立体主义风格相结合，展现出既蕴含传统文化韵味又不失现代艺术气息的独特魅力（如图 2-60 所示）。该作品由"古今空间交接""从二维空间看三维空间""正负形的空间"以及"各个功能空间"四个精心设计的版面构成（如图 2-61 所示），旨在通过立体主义的视觉表现手法，重新诠释并展现江南水乡的繁荣景象，让传统与现代、东方与西方在空间中和谐共存，共同编织出一幅幅充满艺术张力的画面。

图 2-58 《姑苏繁华图》
（图片来源：陈蕾之、赖心怡、黄麓斐、刘安琪制）

图 2-59 游戏江南百景图部分古画场景借鉴
（图片来源：陈蕾之、赖心怡、黄麓斐、刘安琪制）

Pablo Picasso

瓶子、玻璃杯和小提琴

《瓶子、玻璃杯和小提琴》进一步显示了对于客观再现的忽视。这一时期他笔下的物象,无论是静物、风景还是人物,都被彻底分解了,使观者对其不甚了了。虽然每幅画都有标题,但人们很难从中找到与标题有关的物象。

那些被分解了的形体与背景相互交融,使整个画面布满以各种垂直、倾斜及水平的线所交织而成的形态各异的块面。在这种复杂的网络结构中,形象只是慢慢地浮现,可即刻间便又消解在纷繁的块面中。色彩的作用在这里已被降到最低程度。画上似乎仅有一些单调的黑、白、灰及棕色。实际上,画家所要表现的只是线与线、形与形所组成的结构,以及由这种结构所发射出的张力。

在这幅画上,可以分辨出几个基于普通现实物象的图形:一个瓶子、一个玻璃杯和一把小提琴。它们都是以剪贴的报纸来表现的。在这里,画家所关注的焦点,其实仍然是基本形式的问题。

*1912年起,毕加索转向其"综合立体主义"风格的绘画实验。他开始以拼贴的手法进行创作。这幅题为《瓶子、玻璃杯和小提琴》的作品,清楚地显示了这种新风格。

图 2-60 立体主义画作《瓶子、玻璃杯和小提琴》分析
(图片来源:陈蕾之、赖心怡、黄麓斐、刘安琪制)

目录

01 灵感来源
江南百景图/椰岛游戏
Pablo Picasso/立体主义

02 作品诠释
视频欣赏
第一版:古今空间交接
第二版:从二维空间看三维空间
第三版:正负形的空间
第四版:各个功能空间

*清乾隆二十四年(1759年),以长卷形式和散点透视技法,反映当时苏州"商贾辐辏,百货骈阗"的市井风情,又名《姑苏繁华图》,进献乾隆皇帝,以赞乾隆盛世。

图 2-61 姑苏繁华图灵感来源与作品诠释
(图片来源:陈蕾之、赖心怡、黄麓斐、刘安琪制)

第二章 创新思维与技法表达训练

2. 技法表达

在这个作品中，学生们巧妙地运用了拼贴的艺术技法，他们从《江南百景图》游戏中精心提取了古建筑、水乡景观、人物活动等具有代表性的元素，并巧妙地结合毕加索立体主义风格的几何化表现手法，对这些元素进行了分解与重组。通过不同元素之间的碰撞与融合，学生们创造出了一件既蕴含传统文化韵味又不失现代艺术气息的设计作品。相比手绘和软件建模，拼贴技法以其独特的方式更能够迅速而直观地呈现设计概念，这对于设计周期紧张的项目而言，显得尤为重要，它帮助学生们高效地表达设计思路并迅速获得反馈。

同时，在平面表现上，学生们运用了大量醒目的书法字体作为标识，这一创意手法迅速引发了观者对传统文化的共鸣，增强了设计的文化认同感。对于以《江南百景图》为灵感源泉的作品而言，书法字体的运用更是对江南水乡深厚文化底蕴的一种直观而深刻的体现，使得整个设计作品更加富有文化底蕴和内涵。

具体到第一版"古今空间交接"（如图 2-62 所示），学生们通过创新的"色彩对比与融合"技法，以及"历史元素与现代视角交织"的叙事手法，成功地构建了一个古今交融的姑苏城场景。在这一版面中，古画部分保留了其原有的色彩韵味，而现代多彩的建筑则被巧妙地处理为统一的黑白色调，以此清晰地区分了古今两个空间。此外，具有现代明亮色彩的彩线贯穿画面，既表达了从现代视角审视整个空间变化的视角转换，又巧妙地使画面中两个不同时间维度的空间产生了统一感和和谐感（如图 2-63 所示）。

在图面效果中，清代姑苏的古城制高点（如图 2-64 所示）与繁复多样的古桥被精细地再现，不仅充分展示了古代桥梁"精、细、雅、洁"的独特风格，还通过现代视角的审视，进一步凸显了这些桥梁在城市景观中的艺术价值与审美意义。

此外，清代姑苏城的绿化特色（如图 2-65 所示）也在图面中得到了淋漓尽致的展现。茂盛的植被、清澈的水流以及精心布置的园林小品共同营造了一个翠秀苍郁、充满江南水乡韵味的生态环境。同时，这些自然元素与现代建筑的黑白色调形成鲜明对比，进一步强化了古今交融、和谐共生的视觉效果。

整体来看，学生们巧妙地运用色彩对比来强化时空感，通过彩线的引导构建视觉叙事，成功地将历史元素与现代视角相融合，共同演绎出了一幅既古老又现代、充满魅力的姑苏繁华图景。

第二版"从二维空间看三维空间"（如图 2-66 所示），学生们采用了创新的"二维与三维空间互融"手法，并结合"多维度透视分析"的方法，构建了一个独特的场景，使观者能从二维视角深入探索三维空间及其丰富的文化内涵。作品不仅精妙地展现了名胜古迹在二维平面上的空间关系与构成，还深刻剖析了建筑立面与平面图背后所承载的历史、文化及地域特征，实现了二维与三维空间之间深刻而富有意义的对话（如图 2-67 所示）。

聚焦于建筑立面的二维表达，学生们通过精细的线条勾勒与巧妙的阴影处理，成功地在二维平面中营造出深邃的空间感与丰富的层次感，引导观众从平面的视角中深刻感知空间的存在（如图 2-68 所示）。此外，他们还巧妙地结合图底关系理论，对建筑立面的组织方式、比例尺度、虚实对比等

图 2-62 姑苏繁华图—古今交接
（图片来源：陈蕾之、赖心怡、黄麓斐、刘安琪制）

图 2-63 姑苏繁华图—台戏
（图片来源：陈蕾之、赖心怡、黄麓斐、刘安琪制）

图 2-64 姑苏繁华图—法院
（图片来源：陈蕾之、赖心怡、黄麓斐、刘安琪制）

构筑
——宏伟壮丽与错落有致

城市绿化
——草木萧疏与翠秀苍郁

图 2-65 姑苏繁华图——构筑与城市绿化
（图片来源：陈蕾之、赖心怡、黄麓斐、刘安琪制）

从二维空间看三维空间
Look at the 3D from a 2D perspective

图 2-66 从二维空间看三维空间
（图片来源：陈蕾之、赖心怡、黄麓斐、刘安琪制）

第二章 创新思维与技法表达训练 / 061 /

图 2-67 二维立面的空间
（图片来源：陈蕾之、赖心怡、黄麓斐、刘安琪制）

图 2-68 从立面与空间看姑苏繁华
（图片来源：陈蕾之、赖心怡、黄麓斐、刘安琪制）

进行了深入细致的剖析，进一步展现了二维立面作为三维空间巧妙延伸的独特艺术魅力（如图 2-69 所示）。

值得注意的是，学生在图片设计中大量运用了纯色组合的平面构成技法（如图 2-70 所示），他们巧妙地利用线条、形状、色彩、纹理等元素，以独特的方式组合成一个平面画面，旨在实现特定的美学效果、有效传达信息以及强化情感表达（如图 2-71、图 2-72 所示）。这种方式不仅与毕加索的艺术风格相契合，也展现了传统与现代在艺术风格上的巧妙融合与创新（如图 2-73 所示）。

图 2-69　从平面与空间看姑苏繁华
（图片来源：陈蕾之、赖心怡、黄麓斐、刘安琪制）

图 2-70　姑苏繁华中的平面构成
（图片来源：陈蕾之、赖心怡、黄麓斐、刘安琪制）

图2-71　第三版——正负形的空间（一）

（图片来源：陈蕾之、赖心怡、黄麓斐、刘安琪制）

一、二魁家有样，四世里兴贤

二、桥东桥西好杨柳，人来人去好歌行

三、亲情广阔追随大，鼓笛喧胜嫁娶频

四、宛丘先生长如丘，宛丘学舍小如舟

图2-72　第三版——正负形的空间（二）

（图片来源：陈蕾之、赖心怡、黄麓斐、刘安琪制）

图 2-73 苏州水乡
（图片来源：陈蕾之、赖心怡、黄麓斐、刘安琪制）

此外，学生们还别出心裁地将古代街景建筑从原图中单独提取出来，并为其配置了饱和度极高的纯色背景（如图 2-74 所示）。这种表现手法可归类为"色彩对比与焦点突出"的设计策略（如图 2-75 所示）。古代街景建筑原有的色彩往往显得沉稳而内敛，而高饱和度的纯色背景则以其强烈的视觉冲击力与之形成鲜明对比（如图 2-76 所示）。这样的色彩搭配不仅使画面在视觉上更加引人注目（如图 2-77 所示），还通过将古代建筑置于纯色背景之上，巧妙地突出了画面的主体——古代街景建筑本身。这种处理方式引导观者的视线迅速聚焦于建筑之上，从而更加深入地欣赏和理解作品所传达的主题与内涵（如图 2-78、图 2-79、图 2-80、图 2-81 所示）。

图 2-74 府试场景
（图片来源：陈蕾之、赖心怡、黄麓斐、刘安琪制）

图 2-75　婚礼场景
（图片来源：陈蕾之、赖心怡、黄麓斐、刘安琪制）

图 2-76　戏曲中心
（图片来源：陈蕾之、赖心怡、黄麓斐、刘安琪制）

各个功能空间
Various functional spaces

图 2-77　各个功能空间
（图片来源：陈蕾之、赖心怡、黄麓斐、刘安琪制）

图 2-78　衣
（图片来源：陈蕾之、赖心怡、黄麓斐、刘安琪制）

图 2-79　食
（图片来源：陈蕾之、赖心怡、黄麓斐、刘安琪制）

图 2-80 住
（图片来源：陈蕾之、赖心怡、黄麓斐、刘安琪制）

图 2-81 行
（图片来源：陈蕾之、赖心怡、黄麓斐、刘安琪制）

二、五感认知主题

（一）作品名称：《植物气味》

1. 主题分析

该设计的主题灵感源自人类五感中的嗅觉与视觉。依据五感认知理论，人类的五种感官——视觉、听觉、嗅觉、味觉、触觉——并非孤立工作，而是紧密相连、相互影响。嗅觉，这一相对抽象且难以言喻的感官体验，其本质在于气味分子与嗅觉受体的微妙互动。此作品独辟蹊径，将嗅觉这一无形体验转化为有色彩、有形态的视觉呈现，使观者能直观理解并感受嗅觉的独特魅力。

该装置作品精妙地利用了嗅觉与视觉之间的相通性，通过气味可视化的创新手法，打破了感官间的壁垒，让观者在同一时空中享受到来自嗅觉与视觉的双重刺激，极大地丰富了感知的层次与深度（如图 2-82 所示）。

2. 技法表达

该组学生巧妙地将化学与艺术相结合，成功跨越了传统学科的界限，将自然科学中的化学知识与艺术创作融为一体。他们利用化学反应的原理和现象，精心创作出既具独特美感又具有视觉冲击力的艺术作品，实现了

图 2-82 《植物气味》装置
（图片来源：陈蕾之、黄麓斐、赖心怡、刘安琪制）

科学与艺术之间前所未有的跨界融合。在探索颜色从出现到扩散再到消失的过程中，学生们尝试了多种方法，最终选定利用化学反应来实现这一精妙转变（如图 2-83 所示）。

采用化学反应来探索艺术效果，其创新之处体现在跨学科融合的深度、创作过程的独特性、艺术表现形式的多样性以及艺术内涵的深刻性。这种技法的运用，不仅为艺术创作开辟了新的路径，更为艺术家们提供了无限的创意空间与可能性。

在技法的探索与尝试过程中，设计小组成功地引入了一个红外感应装置，该装置完美地契合了他们的设计构想。在形式上，小组在化学专业的教学楼内寻觅到了众多富有形式美感的容器（如图 2-84 和图 2-85 所示），这些容器为装置的组装提供了新颖的思路与灵感。他们巧妙地利用了专业的红外传感器，当有人靠近时，传感器能够灵敏地触发机器产生声音，这种声音设计巧妙地引导人们联想到气味产生的过程。进一步地，设计小组还考虑了气体味道如何通过识别刺激来源来传递信息，并巧妙地借用实体物体来勾勒气体味道的独特特征。这样的设计不仅丰富了作品的感官体验，还巧妙地融合了科技与艺术，展现出跨学科融合的独特魅力。

学生将机器、容器与艺术装置巧妙结合，使得最终呈现的作品在视觉上极具吸引力，同时在嗅觉上也能让观者真切地感受到气味的存在。这种将嗅觉体验与视觉呈现相结合的方式，为观者带来了直观且深刻的感官体验（如图 2-86 所示）。

图 2-83 装置调色尝试
（图片来源：陈蕾之、黄麓斐、赖心怡、刘安琪制）

图 2-84 化学反应探索
（图片来源：陈蕾之、黄麓斐、赖心怡、刘安琪制）

图 2-85 容器寻找
（图片来源：陈蕾之、黄麓斐、赖心怡、刘安琪制）

图 2-86 装置呈现
（图片来源：陈蕾之、黄麓斐、赖心怡、刘安琪制）

（二）作品名称：《记疫》

1. 主题分析

该设计的主题灵感深植于五感认知中的视觉维度，它虽以视觉为核心，以视觉记忆与实验性地图作为创意表达的载体，但其触角广泛延伸，触及了人类五感认知的多个层面。作品旨在引导观者借助视觉这一主要感官入口，进一步联想并体验更为丰富的感官世界与深刻的情感共鸣。

设计小组通过深入的实地考察，精心收集了疫情背景下城市生活的群体视觉记忆。他们以实验性地图为创意媒介，不仅真实客观地再现了周遭社会所经历的变迁与挑战，更借此平台深刻反思全球疫情危机所带来的影响，并传达了独特的价值观与思考。

2. 技法表达

在作品中，学生们展现了卓越的创新能力，通过跨领域技法的融合，将电气专业的核心元素——电路板，与深刻的社会科学议题"全城抗疫"紧密结合，创造出了一种前所未有的视觉表达形式。这种跨界融合不仅极大地拓宽了设计的边界，更为作品赋予了深远的内涵与丰富的意义。

学生们巧妙地将电路板及其灯光效果作为人群的隐喻，将原本抽象的抗疫行为具象化为电路板上那一盏盏闪烁的灯光。这种手法巧妙地利用物理现象（灯光的闪烁）来象征复杂多变的社会现象（人群的集体行动与抗疫努力），极大地增强了作品的表达力与感染力，使观者能够更加直观地感受到抗疫斗争中的点点滴滴与不屈精神（如图 2-87 所示）。

图 2-87　医院模型—电路板

（图片来源：翁俊驰、马心雨、张雨睿昕、仇奕制）

首先，学生们利用 Blender 软件将电路板模型精心拼接成武汉某医院的外观，随后细致调节电路板灯光的缓急、聚散与动静节奏，以模拟不同的社会行为场景：①当灯光显得慌乱、零散且向外移动时，象征着人群在紧急情况下的逃离行为；②灯光变得有序、单一且静态，则模拟了人们居家隔离的安静场景；③当灯光有序聚集并动态闪烁，伴随着急救鸣笛声向医院汇聚，则生动再现了医务人员紧急救援的紧张氛围；④特别设置由四面向医院靠拢的灯光路径，并通过镜像效果，使四面路径共同展现出全国上下团结一心、支援武汉的壮丽图景。在此基础上，作品还深入探讨了情绪与心理行为的内容，将其划分为负面情绪与正面情绪两大维度。

随后，作品采用四面成像的艺术手法，模拟了八方支援的宏大场景，同时，通过不同的唇舌动作设计，传达出群众多样化的声音与观点。在情绪心理行为的表达上，作品以文字为媒介，先通过精准的语义描述传达内容，再运用夸张、扭曲等平面设计技法，对文字进行艺术化处理，从而在视觉上强化了情绪心理活动的表现力。负面情绪部分，通过对文字的夸张与扭曲，映射出群众在疫情期间可能经历的压抑与无助；而正面情绪部分则通过打散重组描述抗疫贡献行为的文字，形成具有象征意义的"保护肺部"平面图像符号，传递出积极、乐观的力量（如图 2-88 所示）。此外，作品还巧妙地将负面情绪的变形文字、AE 粒子特效与真实人群声音融合，创造出动态的瀑布效果，与正面情绪的静态展示形成鲜明对比，进一步增强了情感表达的张力（如图 2-89 所示）。

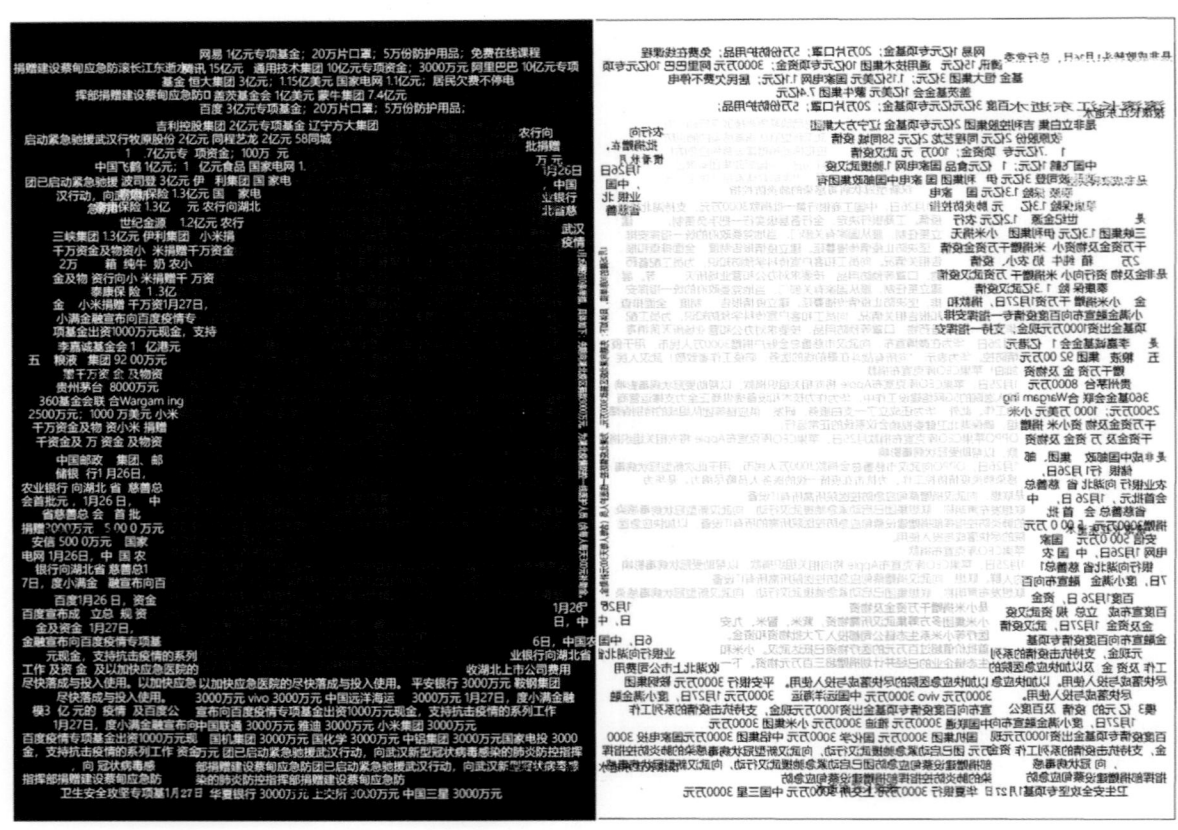

图 2-88　正面情绪文字设计

（图片来源：翁俊驰、马心雨、张雨睿昕、仇奕制）

值得一提的是，学生们还运用了激光雕刻技术，在覆有遮光膜的亚克力板上精细雕刻出地图与城市轮廓，以此介绍城市信息。同时，他们还将口罩剪碎，利用玻璃板将这些碎片制成标本，寓意着抗疫斗争的艰难历程与最终的胜利曙光（如图 2-90 所示）。

最终的作品以线上动态展示的形式呈现，完美展现了装置艺术中一系列创新技法的巧妙运用：首先，参观者会浏览地图，深入了解地域信息，随后跟随城市轮廓线步入武汉抗疫行为的展示区域（如图 2-91 所示），在这里，电路板上的灯光以多变的节奏变化，生动再现了抗疫行为的动态全过程；接着，参观者将沉浸于抗击疫情英雄事迹的静谧氛围中，随后，动态的情绪瀑布自上而下缓缓流淌，触动着每一位参观者的心弦，引发深刻的情感共鸣（如图 2-92 所示）；最终，参观者步入结语部分，仿佛亲身经历了一般，深刻感受到抗疫行为所带来的触动与启示，从而实现作品可视化群体行为、传递深刻情感与价值观的目的（如图 2-93 所示）。

图 2-89　负面情绪文字变形　　　　　　　　　图 2-90　口罩标本
（图片来源：翁俊驰、马心雨、张雨睿昕、仇奕制）　（图片来源：翁俊驰、马心雨、张雨睿昕、仇奕制）

图 2-91　虚拟展厅（一）
（图片来源：翁俊驰、马心雨、张雨睿昕、仇奕制）

图 2-92　虚拟展厅（二）
（图片来源：翁俊驰、马心雨、张雨睿昕、仇奕制）

图 2-93　虚拟展厅（三）
（图片来源：翁俊驰、马心雨、张雨睿昕、仇奕制）

（三）作品名称：《〈韩熙载夜宴图〉中的声与色》

1. 主题分析

该设计的主题灵感源自学生们对《韩熙载夜宴图》这一五代时期叙事长卷的深厚情感与热爱。此杰作以其细腻入微的笔触、绚丽多姿的色彩，以及生动再现当时社会生活繁华与雅致的独特魅力，深深吸引了他们。学生们在欣赏之余，更深刻地意识到《韩熙载夜宴图》所承载的丰富信息远超越视觉盛宴的范畴，它如同一扇窗，让人窥见那个时代的社会风貌与文化底蕴。

受此启发，学生们萌生了通过信息可视化的创新手法来深入解读这幅作品的念头。这一构想与五感认知的主题不谋而合，使得他们在视觉欣赏《韩熙载夜宴图》的同时，也能借助信息可视化技术，激发对其他感官体验的联想与想象。

面对图中纷繁复杂的信息，学生们并未试图一网打尽，而是选择了一条更为聚焦的路径——从"声与色"这一直观且易于感知的维度切入，对画面进行细致剖析。在深入统计画中数据、广泛研究南唐历史背景的基础上，他们巧妙运用信息可视化技术，生动讲述了那个跨越千年的宴会故事（如图 2-94 所示），让观者仿佛穿越时空，亲历那场繁华与雅致并存的盛宴。

2. 技法表达

作品以《韩熙载夜宴图》中的五个经典场景作为核心图形，全面介绍了该画的作画背景、断代考证、夜宴流程以及画中人物等丰富内容（如图 2-95 所示）。

在图面制作上，作品巧妙地运用了拼贴技法，并坚持统一的色调处理。具体而言，设计师从《韩熙载夜宴图》中精心裁剪或提取了五个各具特色的场景（如"听琵琶演奏""集体观赏"等），随后通过精心的布局与排列，将这些场景拼贴成一幅连贯的视觉叙事作品。同时，为了保持与原作在视觉上的和谐统一，作品采用了与《韩熙载夜宴图》原作相近的淡雅色调作为整体基调，这种色调选择不仅体现了五代时期的审美风尚，也确保了作品在视觉呈现上与原作的高度一致性和协调性。

在内容的表达上，学生们巧妙地运用了分类归纳的技法，将服饰的形制、色彩、纹样以及发型等细节元素进行了细致的分类与系统的归纳。通过两幅主图与七个小标题的精心布局，作品系统地展示了男女服饰的独特魅力与鲜明特点。这种分类归纳的方式极大地提升了信息的条理性与清晰度，有助于观众迅速捕捉关键信息，深入理解服饰文化的丰富细节（如图 2-96 所示）。此外，学生们还将数据统计巧妙地转化为图表形式，对五代时期女性服饰的颜色、原料、色彩分布及所染部位进行了详尽的分析与展示。这种技法通过具体的数据支撑与直观的图表呈现，不仅让观众能够更加精准地把握女性服饰的色彩特征，还大大增强了信息的可信度与说服力，使观众在视觉与认知上均获得深刻的体验与感悟（如图 2-97 所示）。

在声音可视化图表中，设计者独具匠心地将画面中的声音元素——包括乐器演奏与人声交流——进行了创意性的可视化转译。他们通过对各类声音在宴会各个场景中音量大小的精细分类与统计，最终将这些数据以直观清晰的图表形式呈现出来。这一创新举措不仅让观众能够一目了然地感知到宴会进程中声音的起伏变化与节奏韵律（如图 2-98 所示），还极大地丰富了信息可视化的展现手法，进一步加深了观众的参与感与沉浸体验（如图 2-99 所示）。

图 2-94　主题推导

（图片来源：刘予颂、巩欣瑶制）

图 2-95 《韩熙载夜宴图》中的声与色

(图片来源：刘予颂、巩欣瑶制)

图 2-96 "暗花流彩鬓如云"

（图片来源：刘予颂、巩欣瑶制）

图 2-97 "女性服饰之色"
（图片来源：刘予颂、巩欣瑶制）

图 2-98 "轻歌曼舞音迭奏"

（图片来源：刘予颂、巩欣瑶制）

图 2-99 声音信息可视化

(图片来源：刘予颂、巩欣瑶制)

三、情感表达主题

（一）《回潮》

1. 主题分析

关于《回潮》这一情感表达主题的构思过程，小组成员首先运用了头脑风暴法与六顶思考帽法，从不同维度激发思维碰撞，围绕"过程、客观、直观、消极、积极、创造性"这六个视角进行深入思考。这一过程中，他们联想到了漫画、电影、音乐、海报、皮影戏、动漫、情绪、颜色等一系列相关词汇，并展开了热烈讨论，不断激发出新的创意火花。经过多轮讨论与碰撞，小组成员逐渐达成共识，倾向于通过现实场景与人物情绪的细腻描绘来构建故事性表达，以期更直观地触动人心（如图 2-100 所示）。于是，在众多创意手法中，他们选择了摄影这一媒介来具体呈现这一主题，并最终完成了

图 2-100 《回潮》微电影人物海报

(图片来源：宋扬、谌天蓝、陈一凡、龚天怡、李轩哲、钱予馨制)

此次作品。在微电影的制作过程中，团队特别汲取了《此地》中的精彩片段作为灵感来源。影片中，一位老人在得知儿子即将遭遇不幸后，于石砌的山洞般屋内光脚徘徊，夜不能寐的深情场景被细腻刻画。他坐下沉思、起身踱步、喝水等细微动作，以及脚触石地、水壶开合、水流声等环境音效，共同营造出一种深刻的孤独与无助氛围。这部作品的场景设计与情感表达手法，为《回潮》微电影的创作提供了宝贵的指导与启示。

2. 技法表达

《回潮》是一部深刻的叙事性作品，该片以孤独与救赎为核心主题，巧妙地运用场景布置、音乐配乐及色调搭配等艺术手法，深刻描绘了人物内心深处的孤独感以及在寻求救赎之路上的心理蜕变。影片中，角色间的对话、人物的肢体语言、破败的拆迁楼以及狭长幽暗的空间，共同定义了整部作品的情感基调与视觉色彩。

在快节奏的现代都市背景下，影片捕捉了因竞争激烈与人际关系疏离而滋长的孤独情绪，而那些矗立于繁华之中的衰败楼宇，更是成为主角情感状态的真实写照。通过回忆与现实的交错、懊悔与期望的对比，影片巧妙地营造出一种复杂而深刻的情感氛围。在构图上，导演独具匠心，利用门窗、楼梯、栏杆等自然元素构建视觉框架，将主角巧妙地置于其中，这种构图手法不仅增强了画面的层次感，更深刻地传达了主角被束缚与孤独的内心世界。整部电影旨在引导观众从主角的无助与挣扎中，窥见自己生活的影子，进而触发深层次的情感共鸣。而在影片的尾声，当观众目睹主角以积极乐观的态度面对人生挑战时，不禁会反思：若我们也能如此，生活的面貌或许将截然不同。这一转折不仅为影片增添了深刻的思想内涵，也留给观众无尽的思考与启迪。

该作品巧妙地运用追忆、现实与期许的片段，定格了多个场景，巧妙地将当下与过去、亲密与疏离、现在与未来的情感主题交织贯穿。其深刻寓意揭示了当今社会人们亟待面对的情感困境与伦理道德建设的迫切需求，强调了在情感价值与物质基础之间寻求平衡的重要性。作品分为潮起、潮涌、回潮三段，细腻地探讨了当今社会人们追求生活意义的主题内涵。全片采用冷灰色调，为阴郁与痛苦的情感表达增添了一抹独特的滤镜效果。

在潮起阶段，主角的焦虑神情与在破旧楼梯上的摇晃步伐，生动展现了其内心孤独、痛苦与渴望交织的复杂情感。通过中心构图手法，主角或被置于画面核心，或被巧妙融入建筑之中，凸显了其精神上的疲惫与周围环境的破败，共同营造出一种深刻的情感意境。特写镜头与空镜头的巧妙切换，不仅捕捉了主角的细腻行为，更以景衬情，营造出昏暗、压抑的视觉氛围（如图 2-101、图 2-102 所示）。

潮涌阶段，影片通过对风扇、水壶、蒸锅等日常物品的特写镜头，巧妙隐喻了对亲人的深切思念，以及对往昔美好回忆的留恋与对未来生活的憧憬。这些元素共同触发了主角内心的剧烈情绪波动。在此阶段，影片还运用了隐喻手法，将母亲的温柔与水相对比，通过母亲卧床镜头的重复出现，深刻表达了主角内心的伤感与痛楚（如图 2-103、图 2-104 所示）。

回潮阶段，影片利用废墟场景、父亲倒影及虚拟美好画面等元素，既展现了主角对光明未来的

梦/地图
Dream/Map

01 <潮起>

"路过的第一个房间是101，是与爷爷的家，开始上楼，上楼，推进去的，还是101号房

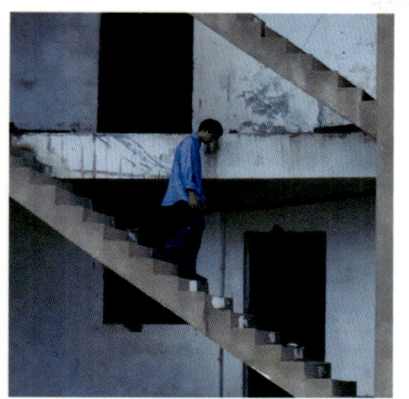

镜头的开始离奇，不着边际，特殊的滤镜凸显出梦境一般的虚幻。

析

开端 ——————— BEGINNING

/ 家附近/
其乐融融/悲凉
AROUND THE HOUSE
JOY IS OVERFLOWING/
BUT DISMAL

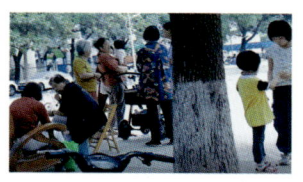

图 2-101 《回潮》微电影"梦的解析"01（一）
（图片来源：宋扬、谌天蓝、陈一凡、龚天怡、李轩哲、钱予馨制）

看似温馨的画面却透露出一丝悲凉，这就在表象较为显性地满足了疏之渴望温馨的环境的内心想法。

挖掘机的出现代表了疏之喜欢刨根问底的特性，对外界没有安全感的体现，并为以后家中被强拆埋下伏笔

大脑梦境的处理让他所造的梦中世界更加的真实，用这一关系突破梦境的审查机制，骗过大脑使其合理化，让这段梦境在醒来后不会那么容易被忘记

楼梯 STAIRS

在上不会有明明很短的一段路不长的楼梯却走了很久，因为慢，路过的第一个房间是101，是与爷爷的家。

Vol.01
HOPE

开始上楼，上楼，但是推进去的还是101号房，想要放下爷爷却还是放不下，满足了疏之还能和爷爷团聚的愿望。

图 2-102 《回潮》微电影"梦的解析"01（二）
（图片来源：宋扬、谌天蓝、陈一凡、龚天怡、李轩哲、钱予馨制）

02 ＜潮涌＞

"贰

这些梦经过了变形，被满足的愿望被改装得无法辨别。
梦的变形实际上是由于审查机制的作用。

变故 ——————— MISFORTUNE

/ 🌑
水蒸气，水瓶，潮湿的地面
/
不安&目空
vapour kettle wet floor

母亲最喜欢的小风扇，因为日夜操劳的母亲总是会燥热。

梦用这种象征伪装隐藏的思想，自然而然地，很多符号被习惯性地或经常性地用来表示同一个事物。

在疏之眼里母亲其实已经很虚弱了，他非常地心疼母亲，觉得母亲活着就是受罪，也许她离开了人世还会过得舒适些。

那母亲手边的药代表着疏之认为她是靠着一股力量一直硬撑着面对生活中无处不在的压力和鸡毛蒜皮，母亲的离世也满足了他想要母亲解脱的愿望。

琐碎

收音机，门锁，晾衣杆

图2-103 《回潮》微电影"梦的解析"02（一）
（图片来源：宋扬、谌天蓝、陈一凡、龚天怡、李轩哲、钱予馨制）

这个
是他与他记忆最深处的
爷爷共同生活过的地方，
有着浓厚的感情在里面。
他明明想要爷爷回来，
但是却毁掉了他们的家。
一方面觉得自己在父母那里的
家庭快要破碎了，
一方面经常回忆起爷爷。

梦中重复出现的水壶和水蒸气、水瓶、潮湿的地面等，都代表着想要母亲能像水一样温柔，满足他对母亲这个角色的认知。

二

与父亲谈论到合照证明还是想让父母可以一直和睦，幸福地度过余生。

紧接着开始转到废墟当中，在楼梯上上下下显示出疏之的焦虑的心情，但为什么好好的家却成了废墟呢？

图2-104 《回潮》微电影"梦的解析"02（二）
（图片来源：宋扬、谌天蓝、陈一凡、龚天怡、李轩哲、钱予馨制）

第二章 创新思维与技法表达训练 / 083

渴望，又透露出对现实生活无奈的感慨，深刻反映了影片中人物的软弱与悲哀。而黄色的手电筒光与母亲手中的一缕光线，则象征着当代人在困境中仍怀揣希望之光，激发了观众对人性的深刻观察与对社会现象的反思（如图2-105、图2-106所示）。

影片整体故事情节跌宕起伏，镜头语言错落有致，音效节奏引人入胜，为观众提供了丰富的思考空间。摄制组在拍摄过程中，积极寻找影视参考，坚持每周外出走访，实地拍摄中迅速进入角色状态，边拍摄边推敲感受。回到幕后，他们则紧锣密鼓地进行下一场景的准备工作，并对已完成片段进行反思与修改。这种以三天为周期的快速循环拍摄模式，不仅保证了摄制组成员的积极性，还有效避免了拖延导致的创作懈怠，每一次创作都充满了新鲜感与意外收获。此外，影片中的封闭场景设计，

而桌面上的手电和映在母亲手上的那一束光线，就是他的希望，这就是梦变形之后，隐喻可以帮助到他脱离迷失走出困境的一位贵人。

03 ＜回潮＞

"｜软弱，悲哀，无奈的，是这个时代里的人｜"

结尾 —————————— ending

"他在废墟里走得很慢很压抑，想要看清一些东西却又什么都没有看到"

只是废墟而已表达了他在自己的悲痛中迷失了自我，四周荒芜的废墟外面却是车水马龙，就好像他现在的境遇，需要一个人能够陪他走出这片虚无

不满 不甘 不服
都归于无奈

父子对话，透露出他对父亲的不满，看他软弱但也身负压力的无奈和悲哀

图2-105 《回潮》微电影"梦的解析"03（一）
（图片来源：宋扬、诺天蓝、陈一凡、龚天怡、李轩哲、钱予馨制）

父子对话,透露出他对父亲的不满,看他软弱但也身负压力的无奈和悲哀,想要去追赶离世的母亲却到头来什么都没能追到。

helpless

flabby and impotent

于是

他选择了逃避,紧接着他看到了父母在一起的幸福画面,满足了他的一些幻想

可一切都已不复存在,世界照旧轮转不休。

就是这样的社会底层的家庭的悲哀,也许已经不多了,但他们是时代的悲哀,对于自身的一种无奈的体现,在梦中实现自己的愿望,也许是他们唯一的慰藉。

"列车匆匆驶过,没留下他来过的痕迹;列车来回反复,内壁渗出不属于他的苦涩。"

——《回潮》完

图 2-106 《回潮》微电影"梦的解析"03(二)
(图片来源:宋扬、诺天蓝、陈一凡、龚天怡、李轩哲、钱予馨制)

犹如迷宫中的死胡同，让人在迷茫中探寻方向，同时也寓意着人们在清醒时往往更容易记住那些重复出现的记忆片段（如图 2-107 所示）。影片通过巧妙的叙事结构与深刻的情感表达，引导观众将感觉、想象、思想等要素相互连接，形成整体性的思考体验，而非孤立分散的碎片记忆。

图 2-107　《回潮》未完待续

（图片来源：宋扬、谌天蓝、陈一凡、龚天怡、李轩哲、钱予馨制）

（二）《Infinity》珠宝设计

1. 主题分析

从情感表达的主题构思到《Infinity》这一作品的完成，设计者运用形态分析法，深入观察自然界中的植物、动物，以及人造建筑与艺术作品的形态，细致分析它们的形状、结构、比例及色彩特征。通过对这些观察对象的分解与重组，设计者勇于尝试将不同形状巧妙融合，创造出前所未有的设计形态。学生们通过这种包罗万象的形式，将抽象的情感转化为具体的物质产品，实现从无限创意到有限作品的跨越、从偶然的灵感碰撞到必然的艺术呈现，提炼并展现美的本质特性。他们选择以珠宝为媒介，流露内心深处的情感与对梦幻无限的憧憬。正如道家哲学所云："一生二，二生三，三生万物"，该系列珠宝设计正是以此理念为灵感，旨在展现人生的无限潜能与创造力，是自然美与人文智慧的完美交融。因此，本次珠宝设计被赋予了"Infinity"这一深刻主题，它巧妙地融合了泡泡的轻盈梦幻、紫水晶的神秘高贵以及 925 银的雅致质感，引领观者踏入一个充满神秘色彩与浪漫情怀的广阔世界。这一设计不仅是对美的追求，更是对生命无限可能的歌颂（如图 2-108、图 2-109 所示）。

图 2-108 《Infinity》模特试戴
（图片来源：邓瑛琦制）

图 2-109 《Infinity》灵感来源
（图片来源：邓瑛琦制）

定义该品牌珠宝的主色调为紫色，是因为紫色自古以来便被视为高贵与神秘的象征，诸如"紫气东来""万紫千红"及紫禁城等典故，均彰显了紫色在人们心中的崇高地位。它犹如深邃夜空中闪烁的繁星，又似古老传说中蕴含神秘魔法的色彩，引人入胜。在设计主题中，紫色寓意着永恒旅途中的未知与探索，激发着人们内心深处对未知世界的无限向往与好奇。基于对紫色的深切向往，我们发现紫水晶与其最为相得益彰。紫水晶以其深邃迷人的紫色，被赋予了灵性与治愈的力量。在"Infinity"主题中，紫水晶化身为心灵的指引者，引领我们在永恒的道路上保持内心的纯净与坚定，成为永恒智慧与精神力量的象征。此外，珊瑚作为海洋中的瑰宝，其丰富的寓意同样令人瞩目。珊瑚不仅象征着祥瑞与幸福，其绚丽的色彩与独特形态为海洋增添了无尽魅力，也寓意着生活的多姿多彩与美满如意。在海洋生态系统中，珊瑚展现出坚韧与顽强，即便在复杂多变的环境中依然能够生存繁衍，恰如当代社会中每一个坚韧不拔的个体。在设计中融入珊瑚元素，不仅增添了视觉美感，

更传递了对美好生活的祝愿与对坚韧精神的颂扬（如图 2-110 所示）。泡泡，这一轻盈灵动、如梦如幻的形象，同样承载着深刻的寓意。它们在空气中短暂停留，却能在瞬间绽放出令人瞩目的光彩。在"Infinity"主题中，泡泡象征着永恒中那些稍纵即逝却又无比珍贵的瞬间，它们虽短暂，却能在人们心中留下永恒的印记（如图 2-111 所示）。至于饰品的构造部分，设计者选用了 925 银作为材料。其坚韧的质地与柔和的光泽，在设计中不仅体现了材料的选择之美，更象征着永恒的稳固与持久。正如旅途中坚实的道路，无论遭遇何种风雨，都能为我们提供前行的力量与支撑。

图 2-110　设计元素（一）
（图片来源：陈紫仪制）

图 2-111 设计元素（二）
（图片来源：邓瑛琦制）

2. 技法表达

在具体的设计中，设计者精心创作了四款华丽的饰品：戒指、胸针、耳饰及项链（如图2-112所示）。这些饰品的主体部分由925银精湛编织而成，细腻的纹理宛若永恒之旅中的蜿蜒道路，满载着故事与经历。部分紫水晶被巧妙地雕琢成神秘多面体形状，它们在不同角度下折射出迷人的紫色光芒，犹如在永恒的梦幻世界中矗立的灯塔，指引着方向。紫水晶周围，环绕着一圈由925银精心打造的泡泡与珊瑚融合造型的装饰。这些泡泡形态各异，大小不一，有的宛如初升的希望之光，有的则似即将远去的温馨回忆。它们与紫水晶交相辉映，共同编织出一幅既梦幻又永恒的画卷。整体设计简约而不失高雅，既展现了海洋的神秘与灵动之美，又体现了永恒的追求与坚韧不拔的精神。佩戴这些饰品，不仅能够彰显佩戴者的高贵气质，更能让人在欣赏与佩戴的过程中，仿佛听到海洋的低语，沉醉于那片无垠的梦幻之海，深刻感受到"Infinity"所蕴含的深远意义与美好愿景。《Infinity》这一作品，远非简单的珠宝所能概括，它们更像是承载永恒与梦想的故事集，邀请每一位佩戴者，以自身为笔，书写专属于自己的精彩篇章，共同绘制出那份独一无二、不被定义的美（如图2-113、图2-114、图2-115、图2-116所示）。

图 2-112 设计手绘效果图
（图片来源：邓瑛琦、陈紫仪制）

图 2-113　成品佩戴图
（图片来源：邓瑛琦制）

图 2-114　成品图（一）
（图片来源：邓瑛琦制）

图 2-115　成品图（二）
（图片来源：邓瑛琦、陈紫仪制）

图 2-116 不被定义的美
（图片来源：邓瑛琦制）

（三）《芦荟狗》

1. 主题分析

情感表达主题融入动画《芦荟狗》的构思历程：当学生面对这一课题时，立即着手运用思维导图法进行相关信息检索与整理。首先，他们围绕情感目标词汇展开联想，随后将脑海中或书本上的词汇进行系统化整理，如情感纽带、羁绊、家人、宠物、共生等关键词汇浮现而出。接着，从第一个关键词出发，用线条将这些词汇串联起来，逐步构建出多个初步的设计创意。通过情感纽带联想到羁绊，再进一步延伸至家人间的深厚情感及对宠物的深情厚爱，这种方法以其清晰、简便、高效的特点，有效助力设计者整理思绪与素材，激发了学生们的设计灵感。在整理过程中，"宠物"一词尤为触动人心，让学生回忆起那只曾日夜相伴的萨摩耶犬——"小芦荟"，尽管它已离世，但其精神依旧存在。同时，在构建框架时，"共生"一词触发了新的联想，学生联想到"地球村"概念，并关联到日本近期的核废水排放事件，深切感受到海洋生物所遭受的不公，从而萌生了将环保与宠物（萨摩耶）元素结合，创作一部引人深思的动画作品的想法，旨在提醒公众保护环境的重要性，铭记"保护环境，人人有责"的责任。在创作构思的深化阶段，学生联想到《飞鸭向前冲》这部由小黄人团队创作的动画，其诙谐幽默的风格寓教于乐，不仅普及了鸟类知识，还以鸭子的视角呼吁人类关注生态环境与动物保护。

受此启发,学生决定将宠物狗设定为主角,结合人性的贪婪、环境的破坏等议题,运用反讽手法,通过主角不幸遭遇的悲剧性结局,深刻揭示道德与伦理、环境与生存之间的紧密联系,引发观众对这些问题的深刻反思(如图 2-117 所示)。

《芦荟狗》是一部充满反讽意味的动画,该作品以保护动物与爱护环境为核心主题,巧妙运用场景、音乐、色调等艺术元素,深刻描绘主角内心的困惑与挣扎。故事始于主角作为救助对象却不幸成为诡异实验体,随后展现其在目睹白猫在实验床上被改造的残酷过程中,心理逐渐崩溃的情景变化。动画通过动物变异形态的展现、色调的鲜明对比,以及人类对贪婪的直白描绘,奠定了整部作品的基调与色彩。

在环境污染严重的封闭城市中,由于大气质量急剧恶化,流浪动物在荒原上已难以生存。为此,政府成立了流浪动物保护组织,旨在集中救助所有流浪动物。然而,由于政府资金主要流向空气净化和封闭城市维护,动物保护方面的拨款显得捉襟见肘。于是,流浪动物保护组织(简称 SAPO)不得不与垄断该封闭城市的科研工作室进行地下交易,即向后者提供动物作为实验品。这种邪恶与善良、死亡与生存的强烈对比,极大地烘托了动画的情感氛围。故事情节中巧妙设置了多重冲突与矛盾,如芦荟狗与实验者之间的激烈对抗,以及人类发展需求与自然环境保护之间的深刻矛盾。这些冲突与矛盾的逐步解决,不仅推动了故事的发展,更深刻地揭示了作品的主题,引导观众反思人类行为对自然与动物世界的影响。

图 2-117　故事背景

(图片来源:张芷若制)

2. 技法表达

该作品通过对比强烈的画面鲜明地展现其主题特征。在色彩运用上，前半部分采用简约的黑白灰线条为故事开篇铺垫与叙述，随后运用对比鲜明的色彩、压抑的场景来凸显环境与动物苦难之间的格格不入，如鲜亮的血红色与冰冷的绿色实验台形成鲜明对比，高亮度的粉色地面与灰黑色高楼大厦的并置，以及紫色摩天大楼与黄昏橙色天空的交相辉映。这些色彩的对比与变化，极大地增强了观众的和情感共鸣。同时，作品采用多样化的构图和视角来丰富画面的表现力与感染力，如全景镜头展现黑暗的生存环境，特写镜头捕捉动物细腻的情感与表情，仰拍角度则凸显主角的勇敢与坚强。此外，还运用了一些特殊镜头来增强画面的真实感与震撼力，如动物端坐、奔跑、飞翔的动态效果，让观众仿佛置身于故事之中，深刻感受情节与氛围。

全篇共分为六个章节，构成三个主要阶段。前两章聚焦于单纯的"芦荟狗"在恶劣生存环境中，依然对人类保持信任与忠诚，却不幸沦为被利用的工具，为后续的悲剧埋下伏笔（如图 2-118、图 2-119 所示）。中间两章承上启下，描绘了"芦荟狗"在虚假的爱之下，享受着被囚禁的"自由"，直至目睹白猫内脏被搅碎的惨状，在震撼中意识到自己同样是孤独无助的实验品（如图 2-120、图 2-121 所示）。最后两章则将故事推向高潮，芦荟狗眺望远处灰暗的人类世界，灯火辉煌之下掩盖着人类的贪婪与残忍，最终它选择结束自己可悲的一生。而博士的对话则讽刺了芦荟狗的可替代性以及对生命的轻视（如图 2-122、图 2-123 所示）。全篇内容引领观众的心境从平静走向震撼，最终归于沉重的叹息。三个阶段分别为：问题呈现阶段、冲突与抗争阶段、死亡与反思阶段。这部作品深刻反映了现代社会中人类对动植物的冷漠无情、贪婪本性以及对环境造成的污染，是一部极具悲剧色彩的力作。

这部动画作为一次较为成功的自我思想表达尝试，不仅能够提升观赏者的审美能力与文化素养，更能激发他们的思考能力和批判精神，对提升民众道德素质、改善地球环境具有深刻的警示意义。

图 2-118　猜猜我是芦荟还是狗

（图片来源：张芷若制）

图 2-119 循规蹈矩的一天
（图片来源：张芷若制）

图 2-120 消失的"610611"
（图片来源：张芷若制）

图 2-121 一个疯狂的黄昏
（图片来源：张芷若制）

图2-122 这城市万家灯火

（图片来源：张芷若制）

图2-123 黄昏下飞行

（图片来源：张芷若制）

第二章 创新思维与技法表达训练

INNOVATIVE THEME

DESIGN AND PRACTICE

第三章 创新思维与竞赛实践训练

第一节 课程概况
第二节 设计竞赛流程
第三节 重点竞赛解析

第一节　课程概况

创新竞赛课程是一门巧妙融合创新思维与设计竞赛元素的课程。该课程以设计竞赛的命题为核心，旨在训练学生在竞赛环境中有效应用创新思维，这对于学生深入掌握并实践创新思维具有显著的促进作用。尤为重要的是，通过将创新思维置于多样化的主题背景之下，学生能够在竞赛中触类旁通，灵活运用各类创新思维方法，避免机械照搬或脱离实际的空想。同时，借助设计竞赛的特定主题及专业赛道的规范要求，该课程促使创新思维深度融入专业设计领域，引导学生关注社会热点问题，不仅拓宽了他们的视野，也为后续的专业课程学习奠定了坚实的基础。

一、课程目标

（一）培养创新的竞赛思维

设计竞赛思维是一种综合性的思考方式，它涵盖了分析问题、洞察角度、要素关联、设计整合及图纸表达等多个维度。这种思维方式展现出垂直向的多层级特性，要求在每个分析主题的关键节点上，都积极采用非传统、非习惯性的思维方法。例如，它强调在分析问题时要充分发挥想象力，突破传统视角的束缚，以探索更多元化的可能性，这可以通过运用发散性、形象性及旁通性等思维模式来实现。在搜集设计要素时，同样需要跳出习惯性思维的框架，采用抽象思维、直觉思维等方法。竞赛思维不仅能在设计竞赛中助力参赛者取得优异成绩，还广泛应用于解决日常生活中的各种复杂问题，帮助学生更加从容地面对挑战与变化。

（二）训练严谨的竞赛逻辑

竞赛逻辑训练是专门用于提升学生逻辑思维能力的活动。它广泛涵盖解决复杂问题、推理分析、批判性思维等多个方面，旨在培养参赛者的逻辑思维能力、问题分析能力、推理判断能力，并传授应对竞赛挑战的有效策略和技巧。在竞赛逻辑训练过程中，参赛者将遭遇各类问题，这些问题要求他们灵活运用逻辑分析、归纳推理、演绎推理等手段来探寻答案。通过持续的练习与训练，参赛者的逻辑推理能力将得以显著提升。此类训练不仅能为参赛者在竞赛中取得佳绩奠定坚实基础，更能

在日常生活中助其提升思维敏锐度与问题解决能力。因此，竞赛逻辑训练对于促进个人全面成长与发展具有不可忽视的积极作用。

（三）展现多样的表现力

竞赛表现是一个综合性的提升过程，旨在增强参赛者在设计领域的表达能力和技巧。首先，基础技能是基石，包括绘画与草图技巧。通过不断练习线条的控制、色彩的搭配以及构图的优化，参赛者能够提升手绘和草图绘制的技能水平。其次，设计软件应用也是不可或缺的一环。参赛者需要熟练掌握各种设计软件，如 Photoshop、Illustrator、SketchUp 等，深入理解它们的基本功能与高级技巧，以便在设计过程中能够灵活自如地运用。此外，沙盘模型的制作与推演、视频拍摄与剪辑，以及不同材料的加工和运用方式等也是拓宽设计表现手段的重要方面。再次，创意思维的培养对于提升设计表达能力至关重要。学生应通过分析优秀的设计案例，学习其设计思路、表现手法和创新点，为自己的设计实践提供灵感与借鉴，从而培养独特的创意思维。最后，理论知识的积累同样不可忽视。了解并掌握设计美学的基本原理，如平衡、对比、节奏等，并能在实际设计中灵活运用这些原理，将有助于参赛者丰富自己的设计语言，提升作品的艺术价值和观赏性。

二、创新主题的设置

（一）概念类竞赛主题

概念类竞赛主题是设计竞赛中最为常见的类型，赛事主办方通常会紧密结合时代背景，设定一个较为明确的设计方向。例如，2020 年疫情期间，疫情肆虐严重影响了人民收入，时任国务院总理李克强适时提出了"地摊经济"概念，各城市与企业积极响应。在此背景下，2022 年谷雨杯全国大学生可持续建筑设计竞赛推出了"24 节气——连接传统与未来的新型集市"设计命题。主办方将研究焦点集中在"市集"这一特定空间类型，鼓励学生通过对此类空间的研究与解构，探索新型现代集市的多重可能性，为国民经济发展提供专业的理论支持。再如，党的二十大提出了宜居宜业和美乡村建设的目标，2023 年中央一号文件《中共中央 国务院关于做好 2023 年全面推进乡村振兴重点工作的意见》也强调了推动乡村产业高质量发展的重要性，并扎实推进宜居宜业和美乡村建设。为深入贯彻"宜居宜业和美乡村建设"战略，艾景奖主办方在 2023 年设立了"筑梦山水，和美乡村"竞赛命题，旨在征集展现乡村绿色、智能、智慧产业高质量发展，促进和美乡村建设的优秀设计方案，并向全行业推广。

概念类竞赛主题在设计学习中占据重要地位。参与此类竞赛，学生不仅能够提升设计能力、拓宽专业视野、增强创新思维和问题解决能力，而且相较于实践类设计竞赛，概念类竞赛减少了诸多实际情况的约束，给予学生更广阔的发挥空间和设计自由度。在设计竞赛领域，如霍普杯、艾景奖、

园冶杯等，都是公认的高水平竞赛，其每年公布的主题紧密关联社会热点与学术前沿，且各具特色，能更全面地锻炼学生的综合能力。因此，概念类竞赛主题有助于学生拓展设计思维，激发创新潜能，并将这种思维能力有效应用于实际问题的思考与解决中。

（二）实践类竞赛主题

实践类设计竞赛，顾名思义，是一种以实际落地为导向的设计比赛。这类竞赛依托于具体地块或项目，要求参赛者在提出卓越设计概念的同时，还需充分考量落地性、施工难度、材料成本等现实问题，并深入挖掘任务书中的业主偏好，在实际设计中予以体现。

实践类设计竞赛的选题广泛多样，从单身公寓的室内设计到城市地标建筑乃至整体城市设计，均有可能成为设计题目。近年来，随着城市扩张速度的放缓及城市环境综合整治的推进，老旧社区改造项目和口袋公园等小型公共空间设计成为竞赛的热门选题。例如，武汉市规划设计有限公司（现更名为武汉设计咨询集团有限公司）发起的"武汉市江汉区马场角常青树下社区生活剧场设计方案征集"活动，就聚焦于马场角路和马场角横路交叉路口的东北角广场，进行口袋公园的设计探索。这类竞赛不仅吸引了众多优秀设计师参与，还激发了社区居民共同参与、共享治理的热情，推广了"众创众规"的参与式规划理念，致力于创造更加舒适、友好、美丽的公共活动空间。

实践类设计竞赛的评审流程通常包括初期评审和终期评审两个阶段。初期评审阶段，主办方会邀请审批管理、设计及投资领域的专家以评代审，从众多参赛作品中筛选出若干入围方案和鼓励方案。此阶段常采用匿名形式，设计成果仅标注"编号"，以确保评审的公正性。终期评审阶段，则要求入围团队前往现场汇报设计成果，并通过专家评审会的形式进行方案评比，最终从入围方案中评选出优胜奖、入围奖等奖项。为鼓励优秀设计，实践类设计竞赛的主办方通常会为获奖团队提供一定的奖金支持。

（三）征集类竞赛主题

征集类竞赛主题在设计领域广泛存在，其通过公开征集的方式，汇聚了设计师们的无限创意与卓越才华，旨在推动设计行业的持续进步与繁荣发展。这类竞赛往往设定了明确的主题与目标，要求参赛者严格遵循给定的条件与要求，提交符合规范的设计作品。在征集类设计竞赛中，参赛者需凭借个人的创新思维与设计能力，深刻诠释主题精髓，并以独特的艺术语言展现自我风采，从而吸引评委与观众的瞩目。

征集类竞赛通常由国家机构、地方政府、私人企业、社会组织等多元化主体组织举办，其主题紧密贴合社会现实需求，设计活动常伴有奖金激励。相较于实践类竞赛，征集类竞赛在征集流程、设计规范、图纸要求及内容呈现等方面展现出更高的专业性与复杂性，强调作品的现实可行性与落地执行性。此外，征集类竞赛还常要求参赛者进行路演汇报，对参赛者及参赛单位的资质设置了一定门槛，但学生通常被鼓励独立参与此类竞赛。

以具体案例为例，2023年全国城市生活垃圾分类标识征集大赛便是由广州市人民政府精心策划的一场全国性设计盛事，旨在征集创意独特的垃圾分类宣传标识。而中共武汉东湖新技术开发区工作委员会宣传部也于同年公开征集武汉市光谷新城区地标建筑的设计方案，进一步彰显了征集类竞赛在设计创新与城市发展中的重要作用。

综上所述，征集类设计竞赛不仅是设计领域内一种不可或缺的活动形式，更是推动设计创新、促进设计行业发展的有力推手，同时也为广大设计师提供了一个宝贵的展示自我、实现梦想的舞台。

三、课程安排

（一）课程内容

课程每周安排4节课，持续9周，共计32个学时。该课程采用理论与实践相结合的方式，其中理论授课与学生实践的时间比例为1∶1。理论部分采用集体授课模式，而实践部分则摒弃了传统的PPT汇报加老师点评的方式，转而采用研究讨论的形式，更加注重学生搜集资料的内容、思考方式及设计理念的展现。课程采用师徒制的手把手教学模式，老师与学生共同经历从设计构思、模型制作到最终汇报展示的全过程，这种模式强化了师生之间的即时交流与反馈，着重培养学生的思考能力、资料搜集能力和设计实践能力，同时鼓励学生动脑思考、动手实践和口头表达。

课程内容精心划分为三个板块：第一板块为竞赛思维基础知识学习，旨在帮助学生理解竞赛主题及其实施框架，通过竞赛案例的剖析及创新思维在竞赛中应用的理论讲解，学生将建立起对设计竞赛中创新思维运用的初步认知；第二板块为竞赛逻辑训练，通过教师对竞赛命题及相关案例的深入剖析，引导学生深入理解竞赛主题，并掌握设计竞赛的思维方式、分析步骤、解决策略及创新切入点；第三板块为竞赛表达实践操作，学生需明确竞赛的各个环节，按顺序完成各阶段任务，并运用创新思维整合设计，最终通过设计图纸充分展现自己的设计理念、方案、手法及目的。

（二）课程计划

第一周：发布主题。课程伊始，教师团队精心挑选与课程主题高度契合的非命题国际竞赛作为学习载体。同时，课程主题与竞赛题目一并发布，教师会对课程主题进行深入剖析，助力学生更好地将课程精髓融入竞赛设计中。此外，鉴于团队合作对于竞赛成功的重要性，本课程鼓励学生自由组队，寻找志同道合的伙伴，共同迎接挑战。

第二周：前期分析。在这一周，学生将聚焦于竞赛的前期分析，全面研究竞赛背景、主题、目标及限制条件。目标是深入理解竞赛主题，探索其与设计的内在联系，并确立明确的设计方向与框架。同时，学生还需分析同类竞赛的优秀作品，汲取灵感，为自身设计提供借鉴。

第三周：设计概念。设计概念是竞赛的灵魂，它引领着整个设计过程。小组成员需深入研究设

计主题，搜集资料，激发灵感。通过团队讨论，明确设计目标及需解决的问题，初步形成设计概念。教师将提供宝贵意见，帮助学生打破常规，创造出更具创新性和独特性的设计理念。

第四周：概念深化。基于初步设计概念，学生将结合教师反馈进行深化，对设计进行细致的调整和完善。此阶段，学生需准确把握设计核心，确保设计能够精准传达信息或解决问题。同时，还需考虑设计的可行性，确保后续工作能够顺利进行。

第五周：绘制草图。学生将设计概念转化为草图，以直观的形式展现设计构想。草图绘制有助于快速捕捉想法，发现潜在问题，并作为沟通工具促进团队间的交流。教师将引导学生关注草图的结构、比例及关键元素，为后续工作奠定坚实基础。

第六周：设计推敲。本周，学生将对设计进行反复推敲，修正不足，关注细节，提升设计品质。同时，利用建模工具创建三维模型，将设计概念转化为实体形态。通过课堂互动及与教师实时沟通，学生将不断学习和提升，确保设计的实用性与创新性。建模后，学生将验证设计可行性，及时调整优化。

第七周：设计深化。学生需精确定义模型属性，考虑细节与结构，确保设计的稳定性和功能性。通过案例分析、实地考察等方式，学生将了解材料运用方式及组合效果，根据设计需求选择合适的材料与技法，使设计作品日臻完善。

第八周：分析图绘制。分析图作为设计表达的重要工具，将清晰展示设计目标与思路。学生需注重分析图的逻辑性与合理性，通过团队合作调整呈现效果，展现设计整体风格与团队默契。

第九周：成果展示。课程尾声，各小组将汇报设计成果，接受教师评审与观众检验。展示过程中，学生将自信地呈现设计思路、过程与成果，接受教师点评与指导。课程结束后，学生可根据反馈进行适当修改，最终将作品提交至竞赛平台（如图3-1所示）。

（三）成员组织

课程团队以多学科交叉为背景，共有98名学生（包括一名助教）和4名教师，成员来自建筑、规划、景观、环艺、数字媒体、环境学、社会学、计算机等多个专业，旨在鼓励跨学科交流，让每位学生都能通过多元视角参与学习，从而在课程合作中，不同学科的学生能够贡献各自领域的知识与技能，将这些多样化的知识和视角融合，为设计作品增添更丰富的内涵与创意。这种跨学科的融合不仅有助于打破传统设计思维的局限，还能催生更具创新性的解决方案。

4名专业教师，均具备深厚的专业知识和丰富的教学经验，他们负责主要教学内容的讲授及课堂管理，课堂上提供关键的理论与实践指导，每位教师专攻不同章节和模块的教学。在教学过程中，4名教师会分别为各小组提供个性化指导，根据学生的设计作品提出具体修改建议，并引导其朝着合理的设计方向迈进。

助教由研究生一年级学生担任，主要职责是协助主讲教师进行课堂准备，包括准备教学材料、调试教学设备等，同时还需维护课堂秩序，确保教学顺利进行。

教师团队定期召开会议，共同讨论教学进度、学生表现及改进措施，并分享教学经验和资源，

	第一、二节课	第三、四节课	课后
第一堂课	发布主题：讲授解题技法和竞赛知识	分组，确认小组名单	分析题目
第二堂课	前期分析：讲授创新的竞赛案例，分析竞赛思路	小组讨论解题	搜集资料
第三堂课	设计概念：讲授深化竞赛主题的分析和研讨方法	小组讨论概念	整理要求
第四堂课	概念深化：竞赛主题概念的核心讲述，竞赛流程和作图要求	小组深化概念	总结建议
第五堂课	绘制草图：讲述草图类型、作用和方法	绘制草图、展示	绘图
第六堂课	设计推敲：数字建模技术中的创新运用案例	建模实践	设计建模
第七堂课	设计深化：设计材料的表达方法和创新运用案例	材料尝试	设计材质
第八堂课	分析图绘制：设计图纸的制作规范和创新表达方式	制作图纸	图纸推敲
实践课	成果展示	成果布展	课后调查

图 3-1 创新竞赛主题课程计划

（图片来源：李绳彪制）

以提升整体教学效果。此外，积极收集学生的教学反馈也是至关重要的一环，它有助于我们不断优化教学方法和内容，满足学生的学习需求。

第二节　设计竞赛流程

设计竞赛流程大致可分为四步。首先是主题选择，学生根据自己的兴趣和能力，选择相应的竞赛主题，并依据个人技能组建团队，合作完成竞赛任务。其次是主题解读，这一步旨在对竞赛题目进行详细分析，并探索解决策略。接着是主题深化，通过深入思考和创意发挥，升华主题，提升设计目的的层次。最后是主题表现，运用一系列设计手法和表现策略，将自己的设计方案充分、生动地展现出来。

一、前期：主题选择

（一）主题选择

　　对于参赛者而言，选择适合的竞赛至关重要，这直接关系到个人的兴趣、技能以及未来发展。首先，明确自己的兴趣和目标是关键。如果你对某个领域充满热情，那么选择与该领域紧密相关的竞赛将能更好地发挥你的优势。在选择竞赛时，深入了解竞赛的背景和影响力至关重要，这包括竞赛的主办方、历史沿革、规模大小以及参赛者的整体水平等。同时，竞赛的难度和挑战性也是不可忽视的考量因素。一个过于简单的竞赛可能无法全面展现你的实力，而一个难度过高的竞赛则可能让你感到力不从心，影响发挥。因此，寻找一个既具有挑战性又符合你当前能力范围的竞赛是最为理想的选择。随着自媒体时代的快速发展，获取竞赛信息的渠道日益丰富。你可以通过互联网迅速获取各类竞赛的最新动态，常用的网站包括"我爱竞赛网"、各大设计竞赛的官方网站，以及竞赛官方的微信公众号等。这些渠道不仅提供了详尽的竞赛信息，还能帮助你及时了解竞赛的最新进展和动态。

（二）组队合作

　　设计竞赛常要求在有限时间内完成繁重任务，单凭个人之力难以如期达成。通过组建团队，我们可以将不同任务分配给擅长其道的成员，从而提升工作效率，加速项目进程。在组队时，应力求成员间各有专长、优势互补，考虑吸纳不同领域和专业背景的人才，以便每个人都能充分发挥自己的特长与优势，共同应对设计竞赛中的各类挑战。组队参赛还能促进成员间的相互交流与探讨，共同探索设计思路与方法，通过相互学习和紧密合作，不仅提升整体设计水平，更能激发无限创意，碰撞出更多灵感火花。

（三）任务分工

　　团队成员应当明确设计竞赛的目标、主题及各项要求，这有助于确保团队的方向与努力高度一致。在团队中，往往需要一个主创角色来协调各成员的工作，此人需具备足够的权威与经验，能够果断决策并引领团队朝着共同目标稳步前行。同时，主创还需为竞赛设定关键里程碑与详细时间表，以便有效监控进度，确保任务按时完成，从而避免工作拖延或延误。团队精神则是维系团队凝聚力和向心力的核心。通过组织团建活动、庆祝重要里程碑等方式，可以进一步强化团队成员之间的情感联系与归属感。一个充满团队精神的设计团队，其成员间的默契与协作将更加紧密，也更有可能在激烈的竞赛中脱颖而出，取得佳绩。

二、初期：主题解读

（一）任务书解读

无论是设计竞赛还是实际项目委托，首要步骤都是仔细阅读任务书，深入理解任务发布方的需求。通常，这些详细的任务书可以在目标竞赛的官方网站上下载，内容涵盖竞赛主题、项目背景、目标、主办单位、时间安排及联系方式等多元化信息。任务书篇幅不一，短则三至五页，长可达十几页，面对这样的文字量，学生需学会通过捕捉关键词来迅速把握竞赛方向，洞悉主办方的意图。

参与竞赛时，高效解读设计任务书中的关键词对于准确理解项目目标和要求至关重要，这能有效提升设计前期的准备效率。任务书中的关键词如设计主题、场地区位、设计目标、设计范围、设计要求及时间节点等，均为项目的核心概念、关键信息与重要观点，它们能帮助学生明确设计方向，为后续的规划与实施奠定坚实基础。

值得注意的是，在竞赛的不同阶段，所需关注的关键词也会有所差异。在竞赛准备初期，学生应重点关注主办单位、竞赛规则及具体要求等，这些要素构成了参赛的基础框架与必要条件。

（二）关键词延伸

关键词延伸是指对核心要素或主题中关键词语的深入拓展与延伸。在解析竞赛主题后，我们可以从选取解析问题的思维角度出发，抽象出题目中的关键词信息。随后，基于这些关键词进行思维的延伸，运用发散性思维、联想性思维等方法，探索与关键词在不同层级上相关联的设计概念等。这一过程是设计竞赛流程中的关键环节。

关键词在设计中占据重要地位，它是学生在设计竞赛中传达主要信息或设计主题精髓的精练表达。通过深入理解和思考关键词，设计师能够明确设计方向，并据此展开后续的设计工作。这一过程包括深入解读关键词、挖掘其内涵与外延，以及寻找与之相关或相似的其他元素或概念。如此，设计的层次和内涵得以丰富，使设计作品更具深度和广度。学生需根据设计目标和用户需求，合理控制延伸的范围和深度，以确保设计作品既具有深度和广度，又能保持清晰明确的设计语言。

综上所述，设计中的关键词延伸是一种在原有关键词基础上进行深入拓展与延伸的设计策略。它有助于加深对设计主题的理解，拓宽设计思路，并增强设计的创新性。

（三）设计条件分析

设计条件分析，也即景观前期分析，是设计流程中不可或缺的重要开端。在开始一项设计时，我们的首要任务是客观地收集和整理场地全方位的信息，确保信息的完整性和逻辑性，因为这将直接影响到后续具体设计的进行。随后，这些信息需被转化为直观有效的信息图像，即绘制场地分析图（Mapping），图中应涵盖设计背景、区位、现状、历史文脉、功能布局、道路交通、行为活动

模式、风向、气候状况及视线分析等多个维度。前期分析不仅是设计的先决条件，也是后续设计推导的重要依据，为整个设计过程奠定了坚实的基础。

1. 区位分析

区位分析图（如图 3-2 所示）通常用于展示一个场地在城市中的具体位置、所属地区、人文环境特征、气候条件、城市规模以及与其他城市或区域的相对距离等信息。城市区位分析的范围广泛，可从国际、国家级层面细化至省、市、区级，具体取决于项目对区域影响的评估。

区位分析不仅是所有分析工作的基础，也是前期分析阶段信息量最为丰富的部分。它不仅反映了场地的地理位置，还广泛涵盖了该位置所承载的地域特色、文化背景、环境因素等多个维度。

以武汉市江岸区的一个场地为例，我们不仅能获取其基本的区位信息，还能进一步拓展分析：如该场地在全国交通网络中的战略地位——武汉市位于长江与汉江交汇处，素有"九省通衢"之称，地处全国中心腹地；场地所蕴含的文化脉络——荆楚文化的深厚底蕴，以及政府对武汉发展的各项政策支持；场地特有的图形意象——如九头鸟图腾所象征的地域文化；场地内的建筑类型多样性——包括里份建筑、折中主义建筑、租界建筑等；场地的气候特点——属于典型的亚热带季风气候等。这一系列配套信息共同构成了对场地全面而深入的理解。

图 3-2　区位分析示意图

（图片来源：李绳彪制）

2. 周边环境分析

场地并非孤立存在，而是与其周边的一切紧密相连，相互作用。比如，中国的江南园林文化、东南亚的竹藤建筑、西方的宗教建筑，都鲜明地体现了各自的地域文化特色。因此，场地分析并非仅仅分析一个静止、孤立的对象，而是要深入探讨场地与人的关系，以及其与周围环境、人群、文化的融合与互动。

在设计中，根据周边环境对场地功能进行推导，是一种常用的设计手法。例如，若场地旁边紧邻商场、剧院等大型商业公共建筑，那么场地内可以合理设置集散广场、活动场地等配套设施，以满足人流集散和公共活动的需求。又如，若场地周边分布着大量居住区，则可在场地内规划小游园、口袋公园、室外球场等设施，以便市民进行日常休闲活动，提升生活品质。

在绘制场地周边环境分析图时，通常需要借助一张较为精细的城市地图（矢量图或真实卫星图），

并通过在图上标注详细说明该区域周边存在的各种信息。有时，为了更直观地表达，周边环境图会与区位分析图合并为一张图进行展示（如图3-3所示）。

3. 场地分析

场地分析是设计前中期至关重要的一环，它涉及对场地内部及其周边环境进行全面、细致的整理、归纳、分析及初步预测。这一过程所涵盖的内容极为广泛，需紧密结合场地调研所得资料进行深度匹配。优秀的设计往往强调在地性，即设计应充分考虑并融合场地的独特条件与现状，从而创造出最适合该场地状态的作品。

当我们在设计初期感到迷茫时，一个有效的切入点是从识别场地问题入手，比如工业区的污染遗留问题、大都市的人流拥堵现象、自然空间的生态退化等。一旦明确了场地存在的问题，我们便能更有针对性地思考解决方案，进而推动设计的进展。值得注意的是，发现场地问题的目的不仅在于直接解决问题，更在于深入研究这些问题的成因、后果以及可能引发的连锁反应，从而为设计提供更全面、深入的指导（如图3-4所示）。

■ **场址分析 | Site Analysis**

图3-3 周边环境分析示意图
（图片来源：张钰、王清颖、古城制）

图3-4 场地分析示意图
（图片来源：张钰、王清颖、古城制）

4. 人群分析

设计以人为本,因此人群分析在设计过程中占据重要地位。人群分析的内容广泛,涵盖了场地主要活动人群的结构、属性、时空行为特征、与场地空间的关系,以及对场地的具体需求等多个方面。人群结构与占比方面,主要考虑年龄、性别、受教育程度、薪资等因素,并根据实际需求进行细分,以形成不同的人群梯度。人群属性则更侧重于人群的工作性质与归属地特性,这需要结合设计地块的具体属性来划定,以确保分析的准确性和针对性。人群时空行为特征分析,侧重于对人群活动时间(如日、周、月、年等时间尺度)与空间变化的研究,这对于设计场地的活动安排和空间布局具有重要指导意义。人群出行与活动流线方面,需关注人群到达场地所采用的交通方式(步行、自行车、公共交通、私家车等),并认识到不同交通方式会塑造出不同的活动流线。通过分析活动流线,可以洞察人群的来源与分布密度,为活动空间布局提供有力支持。至于人群活动(空间)需求,这是场地设计服务的核心。人群分析的最终成果往往汇聚成对人群需求的全面总结,进而指导空间规划的具体实施。这些需求可能包括体育娱乐、休闲购物、文化科普、社交共享、参观交流、观赏园艺、生态康养等多个方面(如图3-5所示)。

图3-5 人群分析示意图
(图片来源:李绳彪制)

5. 视线分析

视线分析在环境设计中具有举足轻重的地位,它不仅辅助设计师深入理解并有效利用场地空间,还显著提升了设计作品的观赏价值与功能性。

首先，视线分析能够协助设计师精准识别场地中的视觉焦点与盲区，进而科学规划功能区域与景观元素的布局。通过精心布局，设计师确保游客或居民在特定位置能够享受到最佳的视觉体验，同时有效避免视觉冲突与遮挡现象。

其次，视线分析为设计师确定最佳观赏角度与距离提供了有力支持，有助于创造出层次分明、立体感强烈的景观效果。以山地景观设计为例，视线分析使设计师能够全面掌握山谷、山脊、山麓等区域的视野状况，从而依据不同视野条件打造丰富多彩的景观风貌。

再次，视线分析在植物配置方面也发挥着重要作用。设计师可根据视线效果精心挑选植物品种、尺寸及种植方式，以实现更佳的空间围合效果与景观观赏性。在私密空间设计中，通过垂直方向上草本、灌木、乔木的混合种植，设计师能够显著增强空间的围合感与私密性。

最后，视线分析在城市规划与公共安全领域同样具有重要意义。通过扩大人们的视线范围，增加观察机会，视线分析有助于降低犯罪行为的发生率。设计师可运用视线分析优化街道布局与照明设计，使街道更加明亮、安全且易于监控（如图 3-6 所示）。

图 3-6　视线分析示意图（一）
（图片来源：甘伟制）

在制作视线分析图时，我们可采用两种方法：一是实地勘查，寻找并保留或强化场地中的最佳视线位置；二是借助设计软件对设计中的视线与视觉效果进行模拟分析，以寻找并优化观景位置。常用的设计软件如 Rhino（犀牛）、GIS、SketchUp 等，均具备强大的人群视线模拟功能。特别是 Rhino 结合其参数化设计插件 Grasshopper，能够在模拟视线的同时，通过调整参数快速优化模型设计，极大地提高了设计效率与精准度（如图 3-7 所示）。

第三章　创新思维与竞赛实践训练　　109

图 3-7 视线分析示意图（二）
（图片来源：甘伟制）

6. 场地历史

了解一个场地的历史背景是设计师成功将新设计与场地融为一体的关键。通过对场地历史的深入剖析，我们能够明确哪些设计元素不适宜采用，需要规避哪些问题，以及周围环境中哪些元素能够提升场地的自身价值，从而助力我们创作出更加贴切的设计方案。新的设计不仅要反映周边环境的特色，还需巧妙避开不必要的场地限制因素。

场地历史分析使我们能够洞察场地的各种限制条件，进而激发设计灵感。这对于改造类项目尤为重要。借助历史研究来规划改造策略，场地历史的分析图便成为衔接具体设计方案的重要桥梁。此外，历史分析还可能成为设计灵感的起点，它在项目场地分析阶段扮演着阐述故事背景的角色，赋予整个项目完整性和逻辑性。通过选取场地历史上几个关键的时间节点，分析这些节点上场地的构造与风格变化，成功地将新设计方案与现存遗址融为一体，实现了未来与历史的和谐对话。

在绘制场地历史分析图时，可采用时间轴的方法，全面展现场地的变迁历程。对于具有时间维度的场地，可选择一个或多个重要时间点作为分析的切入点，详细描绘该时间点上的场地设计、设计进程及后续变化，这些都将清晰地展现在作品集之中。同样，后续的设计草图、未来规划蓝图等也可融入时间轴，以展现场地的未来发展方向及项目的设计演进过程。如图 3-8 所示，该图便巧妙地运用时间轴方式，展示了场地在不同年份的建筑空间布局演变。

7. 场地文化

在进行场地文化分析时，我们可以探寻场地的文化符号，并将其融入设计思维之中。场地是位于乡镇还是城市，是自然生态主导还是人为空间干预，这些因素使得其受用人群和所接触的文化存在显著差异。深入挖掘场地文化，无论是实体形式的历史遗迹、工业废墟、壁画雕刻，还是虚体形式的神话传说、民俗风情和文学艺术，都能为设计提供丰富的线索，使设计主题的定位更加明确和清晰。

此外，许多场地本身可能并不具备丰富的人文历史，这就要求设计者能够敏锐地捕捉场地的独

图 3-8 场地历史分析示意图

（图片来源：李绳彪制）

特特征，如场地的业态分布、上位规划、空间形态、色彩搭配等要素，从这些要素中提炼出可资利用的设计元素，进行加工与重组，以确保设计能够紧密贴合场地条件，尊重并延续场地的文化脉络与场所肌理（如图 3-9 所示）。

图 3-9 场地文化分析示意图

（图片来源：张钰、王清颖、古城制）

（四）设计概念的确定

通过前期对问题的深入分析与总结，我们确立了设计的目标和愿景，随后提出设计概念。设计概念是竞赛构思过程中确立的主导思想，它构成了设计作品的核心灵魂，赋予作品独特的文化内涵和风格特点。一个卓越的设计概念至关重要，它不仅是设计的精髓，还能使作品展现出个性化、专业化及与众不同的魅力。设计概念的形成依赖于学生运用创新思维对主题的深刻洞察，以及对竞赛相关信息的全面把握，如场地信息、周边环境等。

第三章　创新思维与竞赛实践训练

确定设计概念是一个需要多角色参与和多方面探索的过程。例如，学生需细致了解目标用户，包括他们的需求、期望、动机和行为模式，通过整合调研信息，收集相关数据和案例，并进行深入分析，提取出对设计有益的元素和灵感。在团队内部，应定期举行头脑风暴会议，邀请所有成员积极参与，鼓励从不同视角出发，打破常规思维界限，激发创新思维火花。随后，从众多创意中精心筛选出最具潜力和可行性的设计概念，围绕核心问题展开，确保设计概念能够精准回应用户需求并实现设计目的。通过上述步骤和方法的实施，学生可以逐步构建并深化设计概念，为设计竞赛的顺利进行奠定坚实而有力的基础。

三、中期：主题深化

（一）主题的挖掘——概念深化

1. 概念延伸与深化

初步设计概念的提出有助于引导后续设计的稳步进行。在拥有了一定理论、文化和场地特色的背景支持后，设计者能够从更加理性的角度进一步深化概念。首先，要再次仔细阅读竞赛的要求，确保设计概念紧密贴合主题；同时，积极收集、学习相关的资料、案例和研究成果，为延伸和深化概念提供坚实的支撑。其次，要不断拓展思路，与队友相互讨论、启发，共同分析概念的可行性、实用性和独特性。最后，需要为概念构建一个清晰、有逻辑性的框架，以增强其说服力和可实施性。

2. 设计概念向需求转化

设计概念确定后，需要将其转化为实际可行的需求满足方案。设计者通常可以从多个需求角度出发，将概念与具体需求紧密结合。这些需求包括但不限于适老化设计需求、儿童心理发展需求、残障人士的特殊需求以及环境心理需求等。所有这些需求的出发点都是以人为本，坚持设计应服务于人的原则，旨在通过满足人的多样化需求，创造出更加令人愉悦和满意的设计作品。此外，不同的文化背景和社会环境会对设计提出不同的要求。设计师在创作过程中需要充分考虑这些因素，深入理解并尊重目标受众的文化传统和社会背景，以创造出既符合时代潮流又贴近社会实际的设计作品。

（二）主题的转译——概念到空间

1. 设计需求向空间转化

从概念到空间的具体实现，是设计真正展现其魅力的关键环节。将设计需求转化为空间的实际规划和布局，是这一过程中至关重要的一步。在空间设计中，我们需要综合考虑空间的功能性、使用者的具体需求以及空间的整体氛围营造，并借助手绘草图、专业设计软件等多种手段来实现设计理念。

任何客观存在的事物，都必然以某种形式展现其特性。无论是建筑设计、室内设计还是景观设计，其核心都在于通过巧妙的空间界定手法，将空间的各个构成元素与人们对空间的感知方式完美融合，

从而实现设计目标。这一过程中，我们必须全面考虑多种因素，如空间的尺度比例、色彩的和谐搭配、材料的质感表现、轮廓的清晰界定，以及时间流逝对空间感受的微妙影响等。这些因素的协同作用，使得设计作品能够更加贴近实际，既满足人们的审美需求，又兼顾实用功能。

2. 空间组织

在组织空间时，我们应秉持整体性的视角，正如《园林景观设计——从概念到形式》一书所强调的，将城市园林景观设计视为一个以人为核心的整体系统，追求对称与均衡的美感。在空间组织上，我们需遵循因地制宜的原则，依山傍水，观形察势，同时兼顾场地的功能性与美观性。

环境设计中，绘制气泡图是一种常用的空间组织方法。该方法通过绘制气泡状图形，并用箭头连接，直观展示空间区域间的相邻关系及各功能分区的大小（如图 3-10 所示）。气泡图不追求精确反映实际平面布局，而是侧重于表达空间之间的逻辑关系，帮助设计师从宏观角度按逻辑划分空间区域与功能，从而提升设计效率。

在气泡图的基础上，我们进一步细化区域划分，并规划空间大小与流线布局，以确保空间的最大化利用与结构的合理性（如图 3-11 所示）。空间组织还需遵循特定的空间结构模式。例如，在城市规划与宏观建筑设计中，格网型空间组织以其简单、规律、通用的特点被广泛采用；而在景观设计中，径向型空间组织则以其明确的中心与辐射状分布特性著称，同时兼具环形边界与相对封闭性；交通设计则倾向于采用复杂、灵活、适应性强的网络型空间组织；建筑与城市规划中的层次型空间组织则强调空间的层次与分级；至于艺术设计与景观设计领域，自由型空间组织因其无拘无束、灵活创新的特点而备受青睐。

图 3-10 空间划分气泡图

（图片来源：甘伟制）

图 3-11 空间组织
（图片来源：甘伟制）

（三）设计草图的运用

设计草图与气泡图在功能上具有共通之处，两者都是捕捉瞬时灵感、促进头脑风暴的有效手段，它们能够帮助设计者迅速且直观地将脑海中的创意与想法呈现出来，进而进行初步的视觉展示与方案探讨。众多杰出的建筑大师在他们的手稿中，通过草图展现了深刻的意向性，使我们能够深切感受到他们对空间秩序的敏锐洞察力与丰富想象力。以勒·柯布西耶的朗香教堂设计手稿为例，他的创作理念显然超越了传统的一点透视静态视角。他选择摆脱一点透视的束缚，追求更为自由、多变的空间体验，这恰恰与他所秉持的纯粹立体主义绘画理念相契合。

此外，绘制设计草图对于设计师而言，还具有检验与完善设计的作用。在绘制过程中，设计师能够及时发现设计中存在的问题与不足，并据此进行针对性的改进与优化。因此，在绘制时，设计者应注重线条的流畅与精准，力求图形简洁明了，以突出设计的核心要点。同时，还需关注比例的协调与空间感的营造，确保草图能够清晰、准确地传达设计的意图与效果（如图 3-12 所示）。

（四）空间的推敲——空间语言的运用

在空间设计的细致推敲中，空间语言的运用是一个既广泛又深刻的议题。它关乎如何通过精心布局的空间、独特的形态、和谐的色彩搭配以及精选的材质等多种元素，来传达设计者的意图，与使用者进行无声而深刻的交流。巧妙的空间语言能够营造出别具一格的氛围与风格，使环境更加引人入胜、舒适宜人且充满魅力。同时，优秀的空间语言还能显著提升环境的识别度与记忆点，助力打造出既蕴含地域文化特色又富有文化底蕴的空间作品。

图 3-12　概念方案设计手稿
(图片来源：甘伟、李绳彪制)

1. 空间布局与形态

在精心推敲空间设计时，设计师需致力于更好地满足人群对空间的多样化需求，这自然而然地会触及空间布局的核心议题。空间布局，简而言之，是对空间元素及其功能进行规划与组织的艺术，旨在通过遵循设计原则，创造出一个既功能完善又美观舒适的室内或室外环境。就空间布局的类型而言，可大致划分为功能性布局与层次性布局两大类。功能性布局侧重于依据环境设计的实际需求，精准定位并合理配置不同功能区域的位置与面积，以确保空间的高效利用与流畅性。例如，在公共空间中，合理规划交通流线以规避人流拥堵；在居住空间中，则需细致考量卧室、客厅、厨房等区域的私密性与开放性，以营造和谐的生活氛围。层次性布局，则是通过运用空间高度、开敞度等设计手法，营造出富有层次感的空间效果，从而增强空间的趣味性与深度，让使用者能够沉浸于丰富多样的空间体验之中。

值得一提的是，人群对空间的需求不仅塑造了空间布局，空间形态的变化亦深刻影响着人的情绪与心理状态。不同的空间形态能够激发人们各异的情感体验：开阔的空间形态让人心旷神怡，感受自由与放松；而狭窄的空间形态则可能引发压抑与紧张之感。在景观设计中，交错与穿插的空间形态被广泛应用，它们为景观增添了无限的丰富性与趣味性。以城市中的立体交通系统为例，其独特的交错与穿插形态不仅展现了城市的活力与繁华，更成为城市风貌中一道亮丽的风景线。

此外，开放与封闭的空间形态在环境设计中亦扮演着举足轻重的角色。开放空间如广场、公园等，以其开放的姿态吸引着人流，促进了人与人之间的交流与互动；而封闭空间如房间、走廊等，则为人们提供了必要的私密性与安全感。因此，在环境设计中，设计师需根据实际需求灵活运用这两种空间形态，以创造出既符合功能需求又富有情感共鸣的空间环境（如图 3-13 所示）。

图 3-13　空间布局与组织
（图片来源：甘伟、李绳彪制）

2. 材料质感与色彩

空间色彩与材质相辅相成，共同为空间赋予生命力和情感色彩，其重要性显而易见。材料质感作为空间营造的基石，展现着独特的魅力。不同材料带来的光滑、粗糙、柔软、坚硬等质感，不仅深刻影响着人们的触觉享受，还直接作用于视觉体验，赋予空间丰富的触感层次（如图 3-14 所示）。此外，材料质感还能巧妙地提升空间的层次感和立体感，设计师通过巧妙搭配不同质感的材料，能在空间中编织出层次分明的视觉盛宴，让空间更加生动饱满、引人入胜。

色彩，则是情感与氛围的魔法师。它能够微妙地触动人心，调节情绪与心理感受。在追求轻松愉悦氛围的空间里，明亮的色调与柔和的配色方案成为不二之选；而在需要营造宁静沉稳氛围的场合，深色系或冷色调则能恰到好处地发挥作用。色彩还具有神奇的调和作用，能够弥补空间的不足，通过精心的色彩搭配，设计师可以巧妙地平衡空间的明暗对比与冷暖关系，让空间在和谐统一中展现出独特的韵味。

3. 空间光影与氛围

空间光影与氛围在设计中占据着举足轻重的地位，是国内外顶尖设计师塑造空间的常用且关键的手法。设计师对光影的精妙运用与对氛围的精心打造，能够深刻塑造空间形态、营造独特氛围、提升空间质感、传达设计理念，并深远地影响人的心理感受与行为模式，进而增强空间的艺术感染力。

图 3-14　材料质感示意图
（图片来源：李绳彪制）

因此，在空间设计的全过程中，对光影与氛围的精心策划与营造显得尤为重要。

光影，作为空间的灵魂，是空间语言不可或缺的组成部分。通过光线的巧妙投射与照射，空间的形态与结构得以生动展现。自然光的引入，为空间带来明亮与通透，赋予其生机与活力。以著名建筑师贝聿铭为例，他在设计中大量采用玻璃材质，让自然光线自由流淌，照亮每一个角落。卢浮宫金字塔的设计便是这一理念的杰出体现，透明的玻璃金字塔不仅将自然光引入地下展厅，更创造了"光的庭院"这一独特景观，让古老的卢浮宫焕发出新的光彩。而人工照明的巧妙布置，则能营造出温馨、浪漫或神秘等多样化的氛围，如城市灯光秀便通过现代照明技术，将建筑物化作光影的画布，创造出令人震撼的视觉盛宴，成为城市文化的新名片（如图 3-15 所示）。

氛围，则是空间语言所传递出的整体情感与感受。在环境设计中，设计师需综合运用空间布局、色彩搭配、材质选择及光影效果等多种元素，精心营造出符合使用者需求与期望的氛围。在办公空间中，通过合理的布局与照明设计，营造出高效、专注的工作氛围；而在休闲空间，则更注重营造轻松、愉悦的环境，让使用者得以放松身心，享受美好时光。

图 3-15　光影运用示意图
（图片来源：甘伟自摄）

4. 空间文化与地域性

空间文化与地域性对环境设计具有深远的影响，它们不仅为环境设计提供了丰富的素材与灵感，还赋予了设计作品独特的魅力和深厚的文化内涵。

在环境设计中巧妙融入文化元素，是提升作品文化内涵的关键途径。空间文化作为地方归属感和认同感的重要基石，能够促使设计更贴近当地人的情感需求，从而增强设计的亲和力，促进地方自豪感和凝聚力的形成。设计师可通过巧妙运用具有鲜明地方特色的建筑符号、图案、色彩等设计元素，来展现空间的文化底蕴和地域风貌。例如，在江南园林设计中融入古典诗词与书画的雅致韵味；在少数民族地区设计中则巧妙结合民族图腾及服饰的绚烂色彩与图案。

地域性同样是影响环境设计不可忽视的重要因素。不同地区的自然环境（涵盖地理位置、气候条件、地形地貌等）、历史文化背景及建筑风格等，均会对空间语言产生深刻影响。地域性自然环境作为设计的前提与基础，要求设计师充分考量并尊重当地的环境特点，以选择合适的建筑材料、色彩搭配及布局方案。以临合高速路段的停车服务区及隧道口设计为例，设计师巧妙利用隧道口两侧的有限空间，融入高原特有的断壁、牦牛、羊群等自然元素，创作出充满大西北阳刚、雄壮气息的高原雕塑景观，令人印象深刻。

此外，地域性建筑风格也是环境设计中不可忽视的灵感源泉。这些风格往往承载着当地深厚的历史积淀、文化内涵与民俗传统，是设计师在创作过程中应当珍视并深入挖掘的宝贵资源。以北京的环境艺术设计为例，设计师常将传统的四合院、胡同等元素融入现代设计之中，以此展现古都北京独有的文化底蕴与历史韵味，使设计作品更加贴近地域特色，焕发出别样的生机与活力（如图3-16所示）。

图3-16 地域特色运用示意图

(图片来源：甘伟制)

四、后期：主题表现

（一）设计排版的要求

设计竞赛中的排版是设计思路与视觉效果的精妙融合。从内容层面剖析，排版的精髓在于逻辑表达：设计方案的构思犹如编织故事，而排版则是故事叙述的脉络，通过精心布局，确保内容主次有序、重点鲜明、层次清晰，从而凸显图面语言的独特魅力，使设计内容与流程得以清晰阐述。

从视觉呈现的角度看，排版是在二维空间内，运用多元化的设计元素组合，构建出信息传递的视觉盛宴。在此过程中，我们需精心挑选字体，配置内容丰富的分析图表及风格统一的效果图，将它们巧妙融合，创造出既具视觉冲击力又和谐统一的二维平面作品，以在竞赛中脱颖而出，吸引评委的目光。此外，在平面排版实践中，我们还需灵活运用点、线、面等构成元素，以及色彩搭配等平面设计技巧，确保图纸语言风格一致、色调和谐、布局有序。

（二）设计排版的内容

大多数竞赛作品都通过两个版面来全面展示，其中需涵盖设计相关的全部图纸及详尽的文字说明。主要内容包括：大标题、总平面图、分析图、立面图、剖面图以及设计说明等（如图3-17所示）。根据设计主题与概念的不同，具体包含的内容会有所调整。例如，在以生态修复为主题的竞赛中，会额外增加技术图纸、水文分析图、植物配置图等生态层面的内容，以便更紧密地贴合主题，展现设计的全面性和专业性。

图3-17 排版示意图

（图片来源：朱格承、李绳彪制）

（三）设计排版的版式

1. 三分法

三分法，亦称"九宫格法"或"井字构图法"，是一种将画面横竖均分为三等份，并通过线条划分为九个等份的布局方法。这一构图规则在视觉设计中应用广泛，旨在指导设计师以更加和谐且引人注目的方式布局设计元素。在九宫格中，垂直与水平线条交汇形成的四个点（亦称"交点"或"兴趣中心"）被视为视觉焦点的理想位置。

三分法排版常见于版面设计、视觉传达及摄影等领域，设计师常将关键元素如标题、图片、图标等置于这四个交点或其邻近区域，以有效吸引观众的视线（如图3-18所示）。此构图方式不仅使画面在视觉上达到平衡与稳定，还显著增强了空间感和层次感，通过不同焦点的关注度差异，巧妙引导观众视线流动，赋予设计作品更强的视觉冲击力与更高的美学价值。

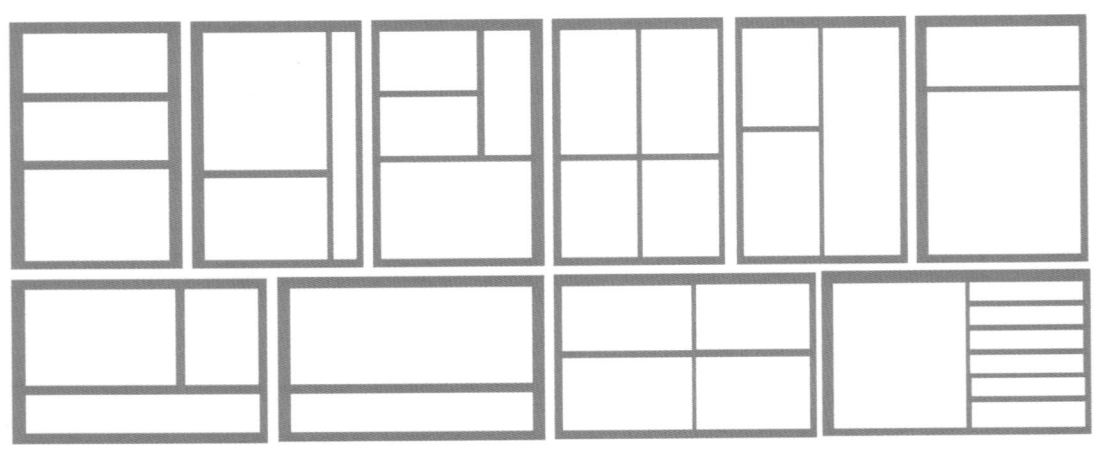

图3-18　三分法分割示意图
（图片来源：李绳彪制）

具体操作上，三分法排版基于1∶1∶1的简单数学比例。首先，确定设计画布的尺寸；接着，利用两条垂直线与两条水平线将画布均匀划分为九个矩形区域，形成"井"字格局；随后，识别并定位"井"字的四个交叉点作为视觉焦点的布局位置；最后，根据设计需求，将最重要的元素（如主标题、核心图像或关键信息）精准放置于一个或多个焦点上，以最大化吸引观众注意力。

在设计展板时，常以鸟瞰图、彩色平面图等作为主图，使其占据画面显著位置，成为最大的视觉焦点，旨在迅速抓住读者的阅读兴趣，引导其深入探索（如图3-19所示）。

2. 网格法

网格法排版是平面设计中一种广泛应用的布局技巧，其基础源自范·德·格拉夫（Van de Graaf）提出的网格系统（Grid System）。该方法通过将页面细致地划分为一系列网格，来系统地组织文本、图片及其他设计元素。网格法排版遵循特定的比例与规律，将页面分割成多个小网格单元，随后依据这些网格来安排内容的布局与排列（如图3-20所示）。此做法旨在提升版面的整洁度与有

图 3-19　三分法排版使用案例
（图片来源：李绳彪制）

图 3-20　网格法排版示意图
（图片来源：李绳彪制）

序性，同时增强信息的可读性和传播效率。

　　实施网格法排版时，首要步骤是根据设计需求确定页面的尺寸与比例。随后，依据页面尺寸与内容特性，设计适宜的网格系统，可以是简单的矩形网格，也能是复杂的组合网格，包括水平、垂直或倾斜网格等。同时，需明确网格的数量、尺寸及其间距，这些参数的设定应紧密围绕设计主题与媒介特性，比如文字密集型页面可能需要更多网格以容纳文本内容。

　　接下来，利用网格系统划分版面区域，这些区域应根据内容的重要性与优先级进行规划。例如，

标题与主要图片通常置于显著版面区域，而次要信息则安放在其他适当位置。最终，将文本、图片等设计元素按照网格布局进行有序排列，注重元素间的平衡与对称，避免版面显得拥挤或空旷。

遵循上述步骤与原则，设计师能够运用网格法排版创作出既整洁有序又易于阅读的版面设计。网格法不仅是版面分割的工具，更是设计师实现画面平衡、融入个性化设计方案的灵活手段。通过合并、填补网格等方式，设计师可以创造出既符合功能需求又富有美感的视觉作品（如图 3-21 所示）。

3. 底图法

底图法排版是平面设计，尤其是 LOGO 设计及版式编排中常用的技巧，它指的是将文字或图形元素巧妙地融入色块、图案或背景图像中的排版手法。这种方法能够显著突出主题，增强设计的视觉冲击力，并为作品赋予丰富的层次感和深度。通过将重要元素置于底图之上，底图法排版能够迅速吸引观众的视线，强调主题或关键信息，营造出强烈的对比效果，使设计作品更具震撼力。同时，底图与特定元素的结合还能创造出丰富的层次感，使设计显得更加立体、生动且有趣，甚至有助于传达特定的情感或氛围，如温暖、冷酷或科技感等。

在排版实践中，底图常选用鸟瞰图、彩平图或效果图作为背景，以设计方案为核心展示内容。在布局时，应确保设计方案成为视觉焦点，而其他辅助的小分析图则应避免遮挡主方案的展示。通常，可以将背景图纸放置在版面一侧的角落或中央位置，根据整体设计需求灵活调整，以达到最佳的视觉效果。

4. 核心法

核心法是一种排版设计理念，它主张选择一张直观且全面的效果图置于视觉中心，由此向外辐射，逐步引出分析图等其他图纸元素。在采用核心法构图时，关键在于平衡主图与文字、其他分析图之间的关系，并精心规划引导线的运用，以确保视觉流程的顺畅（如图 3-22 所示）。

从设计视角审视，核心法不仅是一种排版手法，更是贯穿整个设计过程的核心理念。它强调遵循对比与调和、对称与均衡、节奏与韵律、比例与分割等关键美学原则，旨在提升设计作品的视觉效果、信息传达效率及审美价值。通过对比提升视觉冲击力，同时运用调和手法确保版面和谐统一；对称赋予版面稳定感与庄重感，而均衡则增添灵活性与动态美；节奏与韵律则通过有序排列文字、图片等元素，营造出视觉上的流动感与和谐美；合理的比例与分割则使版面更加美观且易于阅读。

在进行排版设计时，还需充分考虑不同媒介的排版特性，融入创意与独特性，以打破传统束缚，展现新颖视角。这要求设计者具备大胆想象、勇于开拓的精神，创造出既符合形式美法则又兼具个性特色的设计作品。核心法排版正是这样一种设计理念，它融合了形式美法则、排版基础理论与技巧、创意与独特性、技术与工具等多方面要素，为学生们提供了创造美观实用设计作品的坚实基础。

图 3-21 网格法排版使用案例
（图片来源：李绳彪制）

图 3-22 核心法排版使用案例
（图片来源：李绳彪制）

第三章 创新思维与竞赛实践训练

（四）设计排版的配色

1. 单色配色

单色配色是指在色轮上选取一种颜色作为版面的主要色调，通过调整其饱和度和明度来创造视觉上的变化（如图 3-23 所示）。这种配色方案能够赋予版面强烈的统一感和和谐的色彩氛围。然而，单色配色也对设计者的色彩控制能力提出了较高要求，因为若运用不当，可能会导致版面层次不清晰，甚至产生单调乏味的感觉。因此，在采用单色配色时，设计者需特别关注色彩的搭配与运用技巧，以确保最终的设计作品既保持统一和谐的色彩基调，又不失层次感和视觉吸引力（如图 3-24 所示）。

图 3-23 单色配色示例（一）

（图片来源：李绳彪制）

图 3-24 单色配色示例（二）

（图片来源：李绳彪制）

2. 相似色配色

相似色配色是一种选择色轮上相邻颜色进行搭配的技巧（如图 3-25 所示），旨在营造出和谐且协调的视觉效果。通过精细调整色彩的明暗度与饱和度，可以进一步平衡整体色彩，避免单调或刺眼的感觉。

在实施相似色配色时，首先需确定一个主要的基础色，随后在其两侧选取相邻的颜色作为辅助配色。尽管这些颜色相近，但通过调节颜色的深浅与饱和度，可以有效增强配色的层次感。深色调赋予设计稳重感，而浅色调则带来轻盈的视觉体验。同时，高饱和度色彩能够吸引目光，而低饱和

度色彩则显得更为柔和与和谐。

在相似色配色过程中，色彩平衡至关重要。若某一颜色过于突兀，可能会破坏整体的和谐氛围。因此，需通过精心安排颜色的面积、形状及其在画面中的位置来实现平衡。此外，还需考虑相似色配色在不同情境下的应用效果。例如，在需要吸引顾客注意的场合，可选用更为鲜明的色彩组合；而在追求艺术氛围或情感表达的设计中，则可能更注重色彩的和谐统一。

实践是探索相似色配色效果的最佳途径。尝试不同的颜色组合与搭配方式，观察其在不同背景和场景下的表现（如图 3-26 所示）。例如，红色与橙色的组合充满活力与热情，适合用于吸引注意力的场合；蓝色与绿色的组合则给人以宁静与放松的感受，适用于营造舒适氛围的设计；而紫色与粉色的搭配则散发着浪漫与温柔的气息，适合女性或儿童相关的设计项目。

总之，相似色配色是一种极具层次感和和谐美的配色方案，广泛应用于各类设计领域。通过深入理解与灵活运用相似色配色的原理与方法，设计师能够创作出更加美观且富有成效的设计作品。

图 3-25　相似色配色示例（一）
（图片来源：李绳彪制）

图 3-26　相似色配色示例（二）
（图片来源：李绳彪制）

3. 互补色配色

互补色配色是一种设计技巧，它指的是在色轮上选取相隔 180 度的两种颜色进行搭配。这种配色方式能够产生鲜明的视觉对比，为设计作品增添无限的活力和张力（如图 3-27 所示）。互补色的组合在设计中能够有效地凸显主题，使整体画面更加生动有力。

然而，运用高纯度的互补色确实是一项需要谨慎处理的挑战。因为过于强烈的色彩对比可能会破坏整体的和谐感，导致视觉上的不适感。因此，一个更为稳妥且巧妙的做法是在坚持互补色搭配原则的基础上，适当降低色彩的纯度。这样做既能保留互补色带来的强烈视觉冲击力，又能使整体效果更加协调、平衡，从而创造出既醒目又和谐的设计作品（如图 3-28 所示）。

图 3-27 互补色配色示例（一）
（图片来源：李绳彪制）

图 3-28 互补色配色示例（二）
（图片来源：李绳彪制）

（五）设计排版的图纸风格

1. 写实风

写实风是一种以模拟现实中真实场景为目标的图纸风格，也是最为常见和使用频率最高的图纸风格之一。它能够最大限度地还原设计作品在现实生活中的真实效果。一套优秀的写实风图纸必然充满设计细节，这正是写实风的优势所在——逼真的视觉效果。通过深入细致地刻画目标对象的外形轮廓、内在质感、细节肌理等，写实风能够呈现出类似清晰的照片般的视觉效果，给予观众强烈的真实感和沉浸感。在制作写实风效果图时，往往注重光影、色彩、材质等元素的巧妙运用。这些关键要素的结合，能够营造出多样化的氛围和情绪，使作品更具感染力和生命力。这样的图片效果形式能够清晰地传达设计思想和意图，有助于观众产生共鸣和认可。写实风不仅广泛应用于建筑设计、产品设计等领域，还深受插画、油画、摄影等多种艺术形式的青睐，具有广泛的应用场景和受众群体。

然而，写实风效果图也存在一定的劣势。它通常需要较长的时间进行细致的刻画和渲染，特别是对于复杂场景和细节丰富的对象而言，制作周期可能会更长。此外，写实风作品对制作者的技术水平要求较高，制作者需要掌握建模、渲染、后期处理等多种技能，并具备丰富的素材储备和较高的审美素养，这往往使得新手难以驾驭。同时，写实风效果图的制作还需要消耗大量的计算资源和存储资源，特别是在进行高分辨率渲染和复杂场景建模时更为明显，因此对电脑和设备的配置要求也较高。值得注意的是，观众对写实风作品的接受度也存在差异。一些观众可能更倾向于具有鲜明个性和创意的作品，而对过于追求真实感的写实风作品感到乏味。因此，在运用写实风时，需要综合考虑设计作品的特点以及目标受众的喜好，做出最合适的选择（如图 3-29 所示）。

图 3-29　写实风效果图示例

（图片来源：李绳彪制）

2. 拼贴风

拼贴，即 Collage，是一种通过利用多种元素相互叠加而形成画面的视觉艺术形式。它通过提取事物的局部并重新组合，创造出具有强烈个人风格和独特艺术感的画面。拼贴的这种自由组合方式，不受限制，赋予了它无尽的魅力（如图 3-30 所示）。

拼贴风效果图的优点在于其制作速度相对较快，尤其适合需要快速出图或进行概念验证的场合。设计师可以快速收集并组合多种素材，如图片、纹理、文字等，自由地将这些元素融合，创造出独特且富有创意的视觉效果，展现出高度的灵活性。这种新颖、独特的视觉效果往往能够迅速吸引观众的注意力，激发他们的兴趣。拼贴风作品以其鲜明的色彩、独特的构图和强烈的对比效果，共同构成了强大的视觉冲击力，给人留下深刻印象。此外，拼贴风不仅广泛应用于建筑设计、室内设计等领域，还深受平面设计、插画艺术、服装设计等多个领域的青睐，其独特的风格和表现力使得它在各种场景中都能大放异彩。

然而，拼贴风也存在一些劣势。首先，其构图和元素组合的不确定性较大，若处理不当，可能导致作品在视觉上显得杂乱无章或缺乏重点，影响整体效果。其次，虽然拼贴风作品制作速度快且灵活，但要求学生具备较高的审美素养和创意能力，能够准确把握素材的特性和风格，巧妙融入作品中，并具备出色的色彩搭配和构图能力，以确保作品的整体和谐统一。否则，由于拼贴风涉及多种元素和复杂的构图方式，观众在解读作品时可能会产生误解或困惑，无法清晰理解设计师的意图和理念。因此，在运用拼贴风时，需要充分考虑其优势和劣势，结合具体情况进行创作。

图 3-30 拼贴风效果图示例
（图片来源：古城制）

3. 插画风

插画风,源自拉丁文"illustratio",原意为照亮或阐释,它作为一种图示化表达方式,旨在增强刊物中文字内容的趣味性和吸引力。因此,我们不难发现,现代的插画风格多侧重于营造画面氛围和增添趣味性(如图 3-31 所示)。插画风之所以深受设计者们喜爱,是因为它对电脑配置要求不高,基本不需复杂渲染,且易于上手并快速出效果。

插画风的优点众多,首先在于其风格多样、色彩鲜艳、线条生动,这些特点共同赋予了插画作品强烈的视觉冲击力,能够迅速抓住观众的注意力,提升作品的整体吸引力。其次,插画能够通过图像直观地传达情感和故事,这种表达方式超越了语言和文化的界限,使得插画作品能够跨越国界和年龄层,使全球观众产生共鸣。此外,插画风格灵活多变,能够根据不同的主题和情境进行创作,展现出无限的创意和想象力,为作品增添独特的艺术魅力。同时,插画还能作为文字的辅助说明,使内容更加生动有趣,提高读者的阅读兴趣和理解能力。

然而,插画风也存在一些劣势。首先,制作高质量的插画作品需要投入较多的时间和精力进行创作和修改,这使得插画作品的制作成本相对较高。其次,作为一种具有浓厚文化色彩和地域特色的视觉艺术形式,插画在某些情况下可能无法完全适应不同文化背景和审美习惯的观众,这可能导致信息传递受阻或产生误解。因此,在运用插画风时,设计师需要充分考虑目标受众的文化背景和审美需求,以确保插画作品能够准确传达信息并引发观众的共鸣。

图 3-31 插画风效果图示例

(图片来源:李绳彪制)

4. 中国风

中国风作为当下风靡的一种设计风格,不仅在服饰、产品、家具设计领域备受推崇,在建筑设计界也同样是人们热衷的设计元素,尤其在近几年更是热度不减。中国风,简而言之,是指运用古风元素创作效果图,涵盖人物、材质、色彩、家具等多个方面。这种风格是对传统文化元素的一种传承与发展,它将传统文化的精髓巧妙地融入现代设计、艺术创作之中,实现了传统与现代的完美融合(如图 3-32 所示)。

中国风效果图拥有显著的优势,其独特的视觉元素,如传统纹样、精妙的色彩搭配、典雅的书法文字等,共同营造出具有浓厚中国特色的画面。这些元素不仅具备极高的装饰性,更蕴含着丰富

图 3-32 中国风效果图示例
（图片来源：李绳彪制）

的中国传统文化内涵和深远的象征意义，因此，中国风效果图能够深刻地传达中国传统文化的精髓与韵味。随着社会的进步和人们审美标准的提升，消费者对设计的多样性和个性化需求日益增长。中国风凭借其多样化的表现形式和深厚的文化内涵，能够满足不同观众的审美偏好，为他们带来独特而个性化的视觉享受。

然而，中国风设计也面临挑战。它要求学生具备扎实的文化底蕴和艺术修养，能够深刻理解和把握中国传统文化的精髓。同时，学生还需具备高超的设计技能和创新能力，能够巧妙地将传统文化元素与现代设计理念相融合，创作出既符合现代审美又富有独特魅力的作品。这对学生的专业素养和综合能力提出了很高的要求。此外，中国风在发展过程中也需要持续的创新性再设计。如何在保留传统文化元素精髓的同时，融入现代审美元素，创造出既新颖又具有独特艺术魅力的作品，是设计者们需要不断探索和解决的问题。一味拘泥于传统元素而缺乏创新，可能会导致作品显得陈旧且缺乏生命力。

（六）主题的细节

1. 字体的选择

字体作为视觉元素的基础之一，承载着传达信息、表达情感和营造氛围的重要功能。不同的字体各具特色，其风格与视觉效果能够深刻影响观众对信息的理解和感受。在设计竞赛中，恰当选择字体是确保信息准确传达、避免误解或歧义的关键。通过精心运用字体的形态、大小、排列及色彩

等视觉要素，设计师能够创造出既富创意又具个性的视觉效果。同时，字体风格还能有效传达情感，例如，圆润的字体往往能营造出温馨、亲切的氛围，而锐利的字体则可能传达出严肃、庄重的情感。

在选择字体时，需紧密围绕主题展开。应考虑主题是否涉及传统、现代、科技、自然、文化等特定元素，以及这些元素如何指导字体的选择（如图3-33所示）。例如，若竞赛展板整体风格偏向古风，则书法字体将是更为适宜的选择；若追求简洁、高级的风格，则可能会倾向于选择更为正式、现代的字体。常见的字体选择包括阿里巴巴惠普体、思源黑体、鸿蒙字体、微软雅黑、苹果苹方等，它们各具特色，适用于不同的设计场景。

图3-33 艺术字体设计图示例

（图片来源：甘伟制）

2. 分析图的制作

完整的竞赛展板通常涵盖场地分析（如图3-34所示）、文化分析、功能分析（如图3-35所示）、交通分析、人群分析、材质分析、植物分析等内容，是设计者展现其设计思路和理念的关键媒介。一张表现力出色的分析图，能够显著提升整张版面的视觉效果，其中色彩与形式的巧妙变换与精心构思，是制作出精彩分析图的关键。

图3-34 分析图示例（一）

（图片来源：甘伟制）

图 3-35 分析图示例（二）
（图片来源：甘伟制）

在制作分析图时，首要原则是确保其清晰明了、风格统一、表达准确无误，从而增强说服力。同时，作为辅助元素的分析图，应当与其他主要图表紧密配合，形成疏密有致、搭配和谐的视觉效果，使整体版面富有节奏感，进一步提升设计的整体吸引力和观赏性。

3. 效果图的制作

效果图代表版面的整体审美标准，在色彩、比例、光影等方面都要具有美观性和设计感。常见的效果图构图方式包括下列几种。

（1）三分线构图。

画面采用横向三段式画线构图法，使天空、主体与地面各占据一段，这种构图方式简洁明快，表现效果鲜明（如图 3-36 所示）。

（2）一点透视。

一点透视，也被称为平行透视，是视觉表现中最为常见的透视手法。在这种透视方式下，物体的长、宽、高三组主要方向的轮廓线，可能与画面平行，也可能与之形成角度。具体而言，当建筑物的一个立面与画面平行时，即会产生一点透视的效果。此时，若该建筑物有两组主要轮廓线平行于画面，则这两组轮廓线在透视上不会汇聚于灭点；而第三组垂直于画面的轮廓线，则会汇聚于心点，形成灭点。这种透视方法因其强烈的引导性，常被应用于室内效果图的绘制中（如图 3-37 所示）。

图 3-36 三分线构图示例
（图片来源：朱格承制）

图 3-37 一点透视构图示例
（图片来源：朱格承制）

（3）两点透视。

两点透视，也被称为成角透视。当物体的一组垂直线与画面平行，而另外两组与地面平行的线分别与画面形成一定角度时，每组线都会各自汇聚于一个消失点，总共形成两个消失点，这种透视现象即被称为两点透视。该方法常用于表现建筑外部的整体结构，通过灭点向画面两侧的延展，能够突出展现建筑的空间感和立体感（如图 3-38 所示）。

（4）中心构图。

画面采用纵向三段式画线进行划分，随后将主体置于画面的中心位置，其核心思想在于将主体作为视觉的焦点，通过精心布局，使其他信息元素围绕并烘托主体，形成相互呼应的视觉效果。这种构图方式能够直接且有效地将核心内容呈现给受众，使内容展示条理清晰，同时赋予画面以出色的视觉吸引力（如图 3-39 所示）。

（5）人视点视角。

人视点视角主要是模拟人的身高和视角来绘制图像，这是绝大多数效果图采用的方法。它着重于表达人物的故事性和交流感，能够给予观众一种身临其境的视觉体验。在制作这种人视点构图的效

图 3-38 两点透视构图示例
（图片来源：朱格承制）

图 3-39 中心构图示例
（图片来源：朱格承制）

果图时，需要精心选择模拟人类眼睛视角的角度和位置，同时注重光线的巧妙运用与色彩的和谐搭配，以营造出逼真、生动的场景氛围（如图 3-40 所示）。

（6）中心偏一侧构图。

中心偏一侧构图是摄影与平面设计中一种独特的构图技巧，它源自中心构图但有所创新。此构图法将画面的主体置于中心区域附近，但并非严格居中，而是巧妙地偏向画面的左侧或右侧。其显著优势在于既能迅速吸引观者目光至主体，实现主体突出的效果，又通过非正中的位置安排，保持

图 3-40 人视点视角效果图示例
（图片来源：李绳彪制）

了画面的平衡感，避免了单调与空旷。同时，这种偏移还赋予了画面一定的动态与不稳定感，使得画面整体更加生动有趣。

中心偏一侧构图广泛应用于效果图构图与平面设计之中。在效果图制作中，它可帮助设计师将建筑或景观置于视觉焦点附近，强调设计中心；在平面设计领域，则可通过此构图法突出关键物品或景点，引导观者的视线流动。此外，布局时还需注意其他元素的协调与平衡，避免画面杂乱无章。色彩搭配同样关键，合理的色彩运用能显著提升作品的视觉冲击力与艺术魅力。

综上所述，中心偏一侧构图以其灵活多变、适应性强的特点，成为创作具有强烈视觉冲击力和艺术感染力的图片化作品的优选构图方式（如图 3-41 所示）。

（7）鸟瞰图。

鸟瞰图是根据透视原理，从高处某一点俯视地面起伏而绘制成的立体图像。简而言之，它是从空中垂直俯瞰某一地区所得到的视觉画面，相较于平面图，这种图像能提供更强烈的真实感。在选定鸟瞰角度时，我们需要确定至少一个具有引导性的视觉元素，它可以是建筑物的特定部分，也可以是延伸至天际的快速道路（如图 3-42 所示）。

值得注意的是，不同尺寸的效果图通常具有不同的出图分辨率标准：A4 大小的建筑效果图建议出图分辨率为 1024×768（像素）；A3 大小的则为 1536×1024（像素）；A2 大小的是 2048×1536（像素）；而 A1 大小的效果图出图分辨率应达到 3072×2048（像素）。此外，效果图的视角不同也会影响其尺寸设置：人视角度的建筑效果图出图分辨率大致为 5000×X（像素）；半鸟瞰角度的则为 6000×X（像素）；至于鸟瞰角度的建筑效果图，其出图分辨率建议设定为 7000×X（像素）。这里的"X"代表根据具体画面内容而定的另一维度像素值。

图 3-41　中心偏一侧构图效果图示例
（图片来源：朱格承制）

图 3-42　鸟瞰图效果图示例
（图片来源：李绳彪制）

第三节 重点竞赛解析

一、文化自信——中国优秀传统文化运用

作品名称：竹艺生活——2023年第七届"政和杯"国际竹产品设计大赛。

1. 主题分析

自古以来，竹子在中国文化中始终被视为"高风亮节"的象征。文人墨客常以竹为题材，通过诗词、画作等艺术形式，赞美其挺拔雄健、坚韧质轻、外坚内空、风雨中弯而不折等天然特性。这些特性被喻为品德高尚之人的象征，体现了中国人对高尚品德的不懈追求与深深敬仰。竹子不仅是中国传统文化中不可或缺的艺术元素，更是中国人精神生活的重要寄托。例如，"宁可食无肉，不可居无竹"的诗句，便深刻表达了人们对竹子深厚的喜爱与依赖之情。

竹子在中国文化中占据重要地位，富有深远的象征意义；其材质则独具自然性、低碳环保性及丰富的文化属性；同时，竹子材质产品设计的不断创新与发展，更是为这一传统材料注入了新的活力。这些因素共同构筑了竹子材质产品设计的文化自信基础。在各类竞赛中融入竹文化元素，不仅是对文化自信的彰显，也是对中国优秀传统文化的有力传承。

该作品精心选用竹子作为核心材质，设计了一套既环保又实用的家居用品，收纳功能合理，使用便捷。作为可再生资源，竹子生长迅速、产量高且易降解，是理想的环保材料选择。作品还巧妙结合了原竹与景德镇优质瓷土两种天然材质，无毒无害，完美契合现代人追求绿色、健康的生活理念。

2. 设计分析

作品在设计时充分考虑了实用性与美观性的平衡。如合理的收纳空间、便捷的使用体验（如图 3-43 所示），以及竹与瓷相互映衬、纯净自然的视觉效果（如图 3-44 所示），均展现了设计师对功能性与审美性的双重追求。这种设计理念既满足了现代人的审美需求，也契合了中国传统文化中"形神兼备"的审美观念。

作品巧妙地将传统材料与现代设计理念相融合，实现了跨界创新。这种创新模式不仅拓宽了传统材料的应用范畴，也为现代设计领域带来了新的活力与灵感（如图 3-45 所示）。通过弹簧按压定量出料的设计，作品巧妙地将健康饮食理念融入其中，既符合现代人对健康生活的向往，也彰显了设计创新在提升生活品质方面的积极作用（如图 3-46 所示）。

从整体版面风格来看，作品呈现出古风淡雅的气息，书法字体与低饱和度色彩的搭配，恰如其分地展现了竹子淡雅、宁静的特质。淡雅的米白、灰绿、浅棕等色彩交织，营造出一种简约而温馨的视觉效果，与竹子所象征的高洁、谦逊品质相互辉映，相得益彰。

KUANGWEIGE

1 | 收纳合理，使用便捷
reasonable storage-easy to use

四格内芯，收于竹筒之中，简约大方，小巧玲珑。拨动瓶体，自由旋转，实现无勺单手操作，卫生整洁。

Four lattice inner core, closed in the bamboo tube, simple and generous, small and exquisite.Lifting the bottle body, free rotation, achieve spoonless one-hand operation, tidy and clean.

2 | 天然材质，实用环保
natural material-practical and environmental-friendly

况味格包括一个竹制外壳和四格陶瓷内芯。陶瓷部分采用景德镇优质瓷土配以坚实的原矿陶土，精细打磨外表面，形成独特的温润质朴触感；内部为食品级无铅透明釉面，更易清洗。竹套部分采用原竹制成，手工倒角细致打磨，外表涂三层食品级木蜡油，不怕磕碰及染色。产品整体取自天然素材，竹瓷相互呼应，纯净自然，长久使用可替代塑料制品。

The case consists of a bamboo shell and four ceramic inner cores.The ceramic part uses Jingdezhen high quality China clay mixed with solid raw ore clay as raw material, the outer surface is finely polished to form a unique warm and simple touch.The interior part is food-grade lead-free transparent glaze, which is easier to clean.With the original bamboo shell as the raw material of the sleeve part, it is carefully polished by hand and coated with three layers of food-grade wood wax oil, which is not afraid of bumps and dyeing.Products are made from natural materials, bamboo porcelain echo each other, pure and natural, it can replace plastic products in the long run.

3 | 定量出料，健康生活
quantitative discharging-healthy life

通过弹簧按压定量出料，每次按压出量大约为2g，帮助家庭实现健康饮食。

Quantitative discharge through spring press, each press out of about 2g, which helps families achieve a healthy diet.

节省空间 save the room
操作便捷 easy to operate
防潮防尘 moistureproof and dustproof
精确定量 precise quantification

爆炸图 Exploding Drawing
节点大样图 Large Sample of Nodes

图 3-43 竞赛版面展示（一）
（图片来源：冯樱、史霖、黄思敏、胡依依制）

图3-44 产品使用动态图
（图片来源：冯樱、史霖、黄思敏、胡依依制）

图3-45 竞赛版面展示（二）
（图片来源：夏子璎、罗思敏、洪宗禹制）

图 3-46 竞赛版面展示（三）
（图片来源：徐彤、邵鹏、王越制）

总体而言，该作品在文化自信、材料运用、设计技巧以及创新意识等方面均展现出与传统文化相融并蓄的特质，同时又不失现代感与创新性。它不仅是对传统文化的传承与弘扬，也是对现代设计理念的一次深入探索与实践。

二、共同富裕——城乡关系重构

作品名称：城中乐园——2019年第九届"艾景奖"国际园林景观规划设计大赛（如图3-47、图3-48所示）。

1. 主题分析

共同富裕是全体人民通过辛勤劳动和相互帮助，最终达到丰衣足食的生活状态，即消除两极分化和贫穷，实现普遍富裕。中国地域辽阔，人口众多，共同富裕并非意味着所有人同时富裕，而是允许一部分人、一部分地区先富起来，随后通过先富带动后富，逐步实现整体共同富裕。共同富裕不仅是社会主义的本质要求和奋斗目标，也是我国社会主义的根本原则之一。然而，随着城乡经济发展不均衡的加剧，越来越多的农村父母选择进城务工，导致大量留守儿童的出现。这些儿童因长期缺乏父母的陪伴与关爱，正面临严峻的心理健康挑战。

因此，设计师应深入思考城乡关系重构的方式，不仅要着眼于经济的均衡发展，更要高度关注留守儿童的心理健康问题，努力为他们营造一个更加和谐、健康的成长环境。

基于此，该作品针对城乡经济发展不均衡引发的社会问题——留守儿童心理健康问题，提出了通过设计手段来改善这一现状的创新方案。这充分展现了在追求经济增长的同时，不忘关注社会公平与民生福祉的责任感，是共同富裕理念在城乡关系重构中的生动实践。作品巧妙利用沙尾村现有的菜市场顶层空地等资源，打造流动儿童的活动乐园，实现了城乡资源的优化配置与共享。此举不仅提升了农村地区的公共服务品质，还促进了城乡之间的文化交流与情感联结，为推动共同富裕开辟了新的路径（如图3-49所示）。

2. 设计分析

设计者在调研中发现，菜市场顶层区域因其拥有较大面积的空地及娱乐设施，成为儿童活动的主要聚集地。同时，他们发现小卖部和文具店对低龄儿童和大龄儿童都具有强大吸引力，特别是那些门口设有桌椅和台阶的商店，更是吸引了众多儿童在此吃零食、玩游戏。因此，沿街商铺前的空地也成为另一个儿童活动的热点区域。

作品以流动儿童的视角为出发点，深切关注他们的成长需求和心理健康，充分体现了以人为本的设计理念。这一理念在城乡关系重构中尤为关键，它强调在关注城乡经济发展外在表现的同时，更要深入关怀城乡居民，特别是弱势群体的内在需求和感受。

通过"流动儿童+种植体验"的创新模式，作品打造出一道流动的风景线，不仅美化了城中村的环境，还巧妙融入了生态教育和文化传承的元素（如图3-50所示）。这一举措既促进了城乡生态

图 3-47 竞赛版面 1 展示
（图片来源：张钰、王清颖、古城、傅涵菲制）

图 3-48 竞赛版面 2 展示
（图片来源：张钰、王清颖、古城、傅涵菲制）

图 3-49　效果图展示（一）
（图片来源：张钰、王清颖、古城、傅涵菲制）

图 3-50　效果图展示（二）
（图片来源：张钰、王清颖、古城、傅涵菲制）

环境的优化，又加深了城乡居民对本土文化的认同感和归属感，为城乡关系重构注入了新的生机与活力（如图 3-51 所示）。

在版面设计上，整体效果真实而温馨。大量暖色调的运用烘托了版面氛围，植物的绿色与木材的暖黄与乡村儿童的主题相得益彰，共同营造出一个温暖和谐的视觉空间，传递出积极向上的心理感受（如图 3-52 所示）。

图 3-51　效果图展示（三）
（图片来源：张钰、王清颖、古城、傅涵菲制）

图 3-52　效果图展示（四）
（图片来源：张钰、王清颖、古城、傅涵菲制）

综上所述，该作品的整体概念与共同富裕、城乡关系重构的主题紧密相连。它通过对留守儿童心理健康问题的深切关注，提出了以人为本的设计理念及创新性的解决方案，为推动城乡关系重构和共同富裕目标的实现做出了积极而有意义的贡献（如图3-53所示）。

图3-53 效果图展示（五）
（图片来源：张钰、王清颖、古城、傅涵菲制）

三、世界和平——对于战争的反思

作品名称：阿勒颇的新生——2016年第六届"艾景奖"国际园林景观规划设计大赛银奖。

1. 主题分析

战争给人类带来了深重的灾难与巨大的创伤，这种历史记忆让世界和平成为全人类共同的追求与愿景。世界和平是超越国界、种族、文化的普遍价值，它触及了人类心灵最深处的渴望与追求。因此，这一主题能够唤起广泛的情感共鸣，激发设计师与公众的深切关注与积极参与。

该作品以世界和平为主题，选取叙利亚阿勒颇作为设计背景，直接触及战争对城市及居民生活的毁灭性影响。作品聚焦于战争中的难民问题，深刻揭示了战争对人类生活造成的深远且不可磨灭的印记。阿勒颇，这个曾作为叙利亚第一大城市的繁华之地，人们曾在此安居乐业，然而战争的硝烟却将其化为废墟。城市中的建筑遭受重创，居民被迫背井离乡，成为漂泊无依的难民群体。孩子们失去了校园，成年人失去了工作，他们的平静生活被彻底打破。

在逃亡欧洲的漫漫长路上，这些难民不仅需要物质上的援助，更渴望精神上的慰藉与支持。设计者从对围墙的深刻反思出发，持续关注难民问题，对叙利亚阿勒颇的城市古围墙进行了创新性的

再设计。这一设计既保留了城市的历史风貌，又符合当代审美需求，同时充分考虑了难民的实际物质与精神需求，旨在提升他们未来回归后的生活质量。通过生态优先的设计理念，作品力求打造出一个便捷、生态、安全、节能的生活空间（如图 3-54 所示）。

2. 设计分析

作品整体采用了科技风格，主要运用了黑色、深灰色等暗色调，这些色彩常与战争、灾难等沉重主题相联系，营造出一种压抑而阴郁的氛围。在暗色基调中，设计者巧妙地融入亮光元素进行点缀，旨在增强视觉冲击力，凸显黑暗中重见光明的主题寓意。通过三维建模工具，设计者精心构建了建筑的造型，经过反复调整与优化建筑的形状、比例与线条，确保其既符合科技风格，又能深刻传达战争与和平的主题思想。

建筑所采用的圆盘状造型，寓意深远，既可象征战争的循环往复、无休无止，也可寄托对和平愿景的向往，这种独特的设计选择让人深思。同时，设计者通过精心规划的空间布局，将建筑主体与周边环境和谐相融，创造出一种既和谐又蕴含冲突的整体视觉效果。此外，光影效果的巧妙运用，如明暗对比、阴影投射等，进一步增强了作品的立体感和层次感。为了更加凸显科技风格，设计者还添加了光晕、粒子效果等特效，使得作品更加鲜活、引人入胜（如图 3-55、图 3-56 所示）。

在建筑功能设计上，该作品集成了多项创新元素：地下设有永久性储藏水箱、急救供水点及循环水利用系统；空中则布置了绿植供水系统、景观电梯及宗教冥想构筑物；古城遗址被精心保留并融入新设计之中；人造发光体、内部空气循环系统、生态景观瀑布与环保太阳能板等现代科技设施一应俱全；空中参观栈道、自由商业活动区及垂直交通电梯等设计，既方便了居民生活，又促进了经济发展。特别值得一提的是，建筑上空设立的独特冥想空间，为当地居民提供了精神寄托的场所；而利用古城遗址开发的旅游项目，不仅增添了展览吸引力，还使整个空间充满变化与观赏性。此外，通过曲线分割剩余空间，创造出大小不一的商业区域，重塑了当地人民的贸易、生活方式；新建的

图 3-54 设计概念图展示（一）
（图片来源：陈艺旋、米东阳、唐慧、刘啸、张钰制）

地下防空洞则有效保障了古城居民的安全与物资储备。

对战争与和平的深刻思考，促使设计者从破坏与废墟中汲取灵感，探索如何通过建筑设计来修复与重建受损的环境。进而，设计者能够构思出一种富有象征意义的建筑方案，旨在传达和平、治愈与重生的主题。这一过程不仅加深了设计者对战争与和平问题的关注与思考，同时也为建筑设计领域注入了新的活力与创意。

图 3-55　设计概念图展示（二）
（图片来源：陈艺旋、米东阳、唐慧、刘啸、张钰制）

阿勒颇的新生
——基于难民问题的古城功能空间重构

REBIRTH OF ALEPPO: RECONSTRUCTION OF THE FUNCTION SPACE OF THE ANCIENTCITY ON THE BASIS OF THE REFUGEE PROBLEM

EVERY ROAD HAS ITS TURNING POINTS AND ENDING SILENCES, ONLY NOT IF YOUR HEART GOES ON BEYOND IT; EVERY SONG HAS ITS UPS AND DOWNS AND FINISHING ECHOS, ONLY NOT IF YOUR SPIRIT FLIES MUCH AFAR; EVERY DREAM HAS ITS TWISTINGS AND SWEETNESSES AND WAKIN' MOMENTS, ONLY NOT IF YOUR EMOTION SOARS INTO ITSUNKNOWN BLUES.

阿勒颇位于叙利亚西北部，是阿勒颇省的首府，享有"古代文明之都"美盛明生辉的明珠，镶嵌在这几乎是一马平川的沃野土。

ALEPPO IS LOCATED IN NORTHWESTERN SYRIA SECTOR, IT IS THE CAPITAL OF THE PROVINCE OF ALEPPO, ENJOY " ALL THE ANCIENT CIVILI OF THE" BEAUTY SHINING PEARL INLAID IN THESE CHUAN MAYIPING ALMOST A FERTILE SOIL.

硝烟四起，阿勒颇的人们离开故土，远离家乡，沦为难民，人们四处漂流。战火使得这座美丽古城沦为废墟，这传奇的古城堡也饱受战争之苦，恐怖分子的炮弹将古城的中间炸成了一个弹坑。

SMOKE EVERYWHERE, ALEPPO PEOPLE TOLEAVE THEIR HOMELAND, AWAY FROM HOME REFUGEES, PEOPLE ARE DRIFTING AROUND WAR MAKES THIS BEAUTIFUL ANCIENT CITY REDUCED TO RUINS.

我们坚信总有一天，硝烟散去，人们将重返故里，重建城市，重塑物质与精神的双重家园，不仅要再造居住空间，商业空间，人们还需要一个反思战争的冥想场所。我们的设计坐落在这个古堡的上方，第一层是难民层将弹坑进行设计，人们可以在这里进行居住或避难，第二层是参观展览层，是街古城堡的战争遗址，以足为鉴，人们直观的感受战争所带来的创伤。第三层是自由贸易的场所，人们重拾商业活动。阿勒颇本就是古代丝绸之路的重要关届，以商业发达为其标志。第四层是冥想的场所，人们在这里仰望星空感受天光，感受真主。

WE FIRMLY BELIEVE THAT ONE DAY, THE SMOKE DISPERSED, PEOPLE WILL RETURN, REBUILD THE CITY, HOME RE-MODLING, DUAL MATERIAL AND SPIRITUAL, NOT ONLY TORECYCLING RESIDENTIAL SPACE, COMMERCIAL SPACE, PEOPLE ALSO NEED A PLACE TO REFLECT ON MEDITATION WAR. OUR DESIGN IS LOCATED AT THE TOP OF THE CASTLE, THE FIRST LAYER IS A REFUGE FLOORS WILL BE DESIGNED CRATER, THE SECOND LAYER IS TO VISIT THE EXHIBITION FLOOR. THE FOURTH LAYER IS A MEDITATIO PLACE. PEOPLE HERE FEEL THE SKY-LOOKING AT THE STARSAND FEEL ALLAH.

阿勒颇古城堡

图 3-56 效果图展示
(图片来源:陈艺旋、米东阳、唐慧、刘啸、张钰制)

INNOVATIVE THEME

DESIGN AND PRACTICE

第四章 创新思维与设计实践训练

第一节 课程概况
第二节 设计行业现状及未来发展趋势
第三节 记一次投标课程

第一节　　课程概况

本课程是环境设计专业大四年级的必修课程，旨在通过了解行业现状以及参与具体且完整的设计实践课题，让学生掌握环境设计行业中设计项目投标的具体流程，在提升设计能力和创新思维的同时，进一步加深对设计行业的理解。课程内容涵盖投标基本知识认知、项目前期任务了解、案例研究与初步方案设计、项目中期沟通与方案调整、项目完整方案汇报与专家交流等五部分，旨在让同学们全面了解投标的全过程。通过本课程的学习，学生将在实际设计项目中提升设计创新思维，增强把握完整设计流程的能力，为未来投身设计行业打下坚实基础。

一、课程目标

（一）了解行业动态与趋势

课程内容不局限于书本知识，而是将触角延伸至行业的最前沿，使学生能深入洞察行业的发展动态与趋势。通过系统研究行业内标杆性的设计案例，学生可以了解行业的设计理念、创新亮点及成功背后的逻辑。同时，通过接触最新的实际设计项目，学生能直观感受到市场的脉搏，理解用户的真实需求，并掌握将设计转化为解决实际问题有力工具的方法。

根据 2014 年至 2023 年的国内建筑业数据显示，近十年来，我国建筑业增加值持续保持稳步增长的态势。2023 年，国内建筑业增加值增长速度达到 7.1%，而国内生产总值增长速度为 5.2%，这表明建筑业在我国经济发展中仍然占据着不可或缺的重要地位。尽管 2023 年建筑业总产值达到了 315911.85 亿元，且建筑业相关企业数量增加至 157929 个，但建筑业整体增速却有所放缓。

2024 年上半年数据显示，江苏、湖北、广东、浙江四省的建筑业企业新签合同额均超过了 10000 亿元，具体数额分别为 15451.64 亿元、12852.38 亿元、12169.13 亿元和 10180.76 亿元。此外，山东、四川、北京、福建、湖南、上海、安徽等七个地区的新签合同额也超过了 6000 亿元。在新签合同额同比增长方面，西藏的增长速度最快，达到了 54.3%。黑龙江、天津、新疆、湖南和江苏的增幅也均超过了 10%。

随着建筑行业的稳定发展，我国的室内设计行业市场规模也紧随其后，呈现出蓬勃发展的态势。

这一增长得益于多重因素的推动。住宅室内设计作为市场的主导力量，占据了约60%的市场份额，其增长主要受益于新建住宅和二手房翻新的强劲需求。同时，商业和办公空间的室内设计需求也在一线城市及新一线城市中持续攀升。此外，智能家居技术的普及和环保理念的推广，使得绿色材料和节能技术的应用成为市场规模扩大的新动力。在市场竞争格局上，虽然室内设计行业竞争激烈且分散，但大型设计企业正凭借其品牌影响力和专业服务能力，逐渐占据市场的主导地位。室内设计产业链覆盖了从原材料供应到终端服务的全流程，包括原材料供应商、室内设计师、装饰用品生产商以及装修公司等各个环节。随着消费者需求的日益多样化，室内设计市场有望迎来更加广阔的发展前景。

目前，在国家政策导向方面，加快智能建造与新型建筑工业化协同发展已被列为"十四五"建筑业发展规划的首要任务。国务院印发的《深入实施以人为本的新型城镇化战略五年行动计划》中，第四点明确提出实施城市更新和安全韧性提升行动，包括推进城镇老旧小区改造、加快推进保障性住房、城中村改造、平急两用公共基础设施建设、加强城市洪涝治理、实施城市生命线安全工程、推进绿色智慧城市建设等五项任务，并出台了支持城市更新的政策措施。新质生产力的出现和发展壮大，将加速推动建筑行业的转型升级。

未来，建筑行业的发展具有诸多可能性，亟待向智能建造设计、计算性设计及绿色建造等领域转型。我国数字经济正在与第一、二、三产业深化融合，这将是建筑相关行业转型的新机遇，引领建筑相关行业走向新领域、新平台。其中，第三产业水平是衡量现代社会经济发达程度的重要标志。而设计作为第三产业的重要组成部分，将紧紧抓住转型机遇，为实现我国高质量发展、建设社会主义现代化经济体系提供强大动力。

（二）学习投标实践过程与标准

本课程旨在为学生提供一次深入且全面的投标实践学习体验。我们深知投标在现代设计项目中的关键性，因此特别注重培养学生的投标能力和技巧。通过精心策划的模拟真实投标情境，学生将有机会亲身参与投标的各个环节，从而深刻了解行业内的投标标准、规范及流程。这种实战化的学习方式将极大提升学生在实际操作中的熟练度和准确性，使他们在未来面对真实投标时能得心应手。此外，通过分析真实的项目投标案例，学生能够学习到成功投标的策略和技巧，并掌握如何规避常见的投标陷阱。同时，学生还将有机会全程参与并完成一个投标项目，从需求分析、方案设计到投标文件的制作，全面提升自己的综合能力。

在整个课程中，学生将不断获得来自专业指导老师和行业专家的反馈与指导。这些宝贵的建议将有助于学生不断优化他们的设计方案和投标策略，确保他们在未来的实际项目中能够熟练运用所学知识，提升在复杂环境设计项目中的投标能力和竞争力。通过本课程的学习，学生不仅将掌握投标的基本知识和技巧，更重要的是，他们将获得一种实战化的思维方式，能够在未来的职业生涯中迅速适应各种投标场景，为自己和团队赢得更多的机会，取得更大的成功。

二、创新主题设置

在深化高校创新创业教育改革的背景下，教育旨在培养学生的创造性思维、创新能力、创业精神以及相关知识和技能。无论学生将来从事何种工作，都应具备这些能力，以便将创新和创业的思维与技能融入工作岗位，创造性地开展工作。

创新主题的设置与国家重大趋势、社会热点紧密结合，可以确保教育内容与国家的长期发展规划和目标保持高度一致。学生在参与创新实践课程的过程中，不仅能学习到前沿的知识和技能，还能对国家整体发展和行业现状有更清晰的认识。

（一）政策要求

党的十八大以来，习近平总书记高度重视城市建设工作，指出"要完善城市化战略，把人民生命安全和身体健康作为城市发展的基础目标，更好推进以人为核心的城镇化，使城市更健康、更安全、更宜居"。创新在推动这一进程中居于核心地位，在政策的引领下，创新已成为驱动城市转型升级、实现高质量发展的关键引擎。

随着城镇化进程的加快，为了构建更为科学合理的空间规划体系，我国以"三区三线"的明确划分与严格管理为基础，进一步推动城市空间布局的优化与生态环境的保护。面对传统土地粗放式、规模化开发模式的局限，创新成为破局的关键，引领城市向存量甚至减量发展的新模式转变。据此，"城市微更新""城市品质提升""城市风貌打造"等创新理念迅速崛起，成为时代热点，为城市注入了新的活力。

2013年召开的中央城镇化工作会议是我国城市发展转型的重要里程碑。自此，城市的发展重心开始转向对存量空间资源的有效利用，引发了学术界对城市更新议题的深入探讨和广泛关注。这一转变不仅体现了我国城市发展的新模式，也为未来城市的可持续发展提供了新的思路和策略。同时，随着人民群众对居住品质的提升需求，以及城市产业转型升级的推动，城市建设更加注重提质增效和创新发展，使得"城市更新"成为城市发展的必然选择。在全面审视我国当前的发展态势后，党中央做出了精准的战略判断，明确指出"十四五"时期的经济社会发展应以"提质增效"为核心目标，推动经济社会向更高质量方向迈进。2021年3月12日，《中华人民共和国国民经济和社会发展第十四个五年规划和2035年远景目标纲要》对外公布，其中提出"加快转变城市发展方式，统筹城市规划建设管理，实施城市更新行动，推动城市空间结构优化和品质提升"，"加快推进城市更新，改造提升老旧小区、老旧厂区、老旧街区和城中村等存量片区功能"。尤其在当下，"老旧社区的改造""失落空间的激活""灰色空间的再利用"成为时代研究热点。

十九届五中全会也提出要推进以人为核心的新型城镇化，实施城市更新行动，推进城市生态修复，完善城市功能，并统筹城市规划、建设、管理，合理确定城市规模、人口密度及空间结构。同时，需加强对城镇老旧小区的更新改造，提升社区服务，以确保居民生活质量的稳步提升。在应对自然

灾害方面，我们要着重增强城市的防洪排涝能力，利用创新理念推动城市治理，并致力于构建海绵城市与韧性城市，以适应不断变化的气候条件。表明当下"海绵城市""生态治理""折叠景观"等成为所青睐主题，由此可见创新早已成为城市治理不可或缺的关键要素。此外，提升城市治理水平也至关重要，特别是在特大城市中，我们需加强风险防控，确保城市的稳定与可持续发展。"城市安全""环境健康"问题也成为人们所关注的热点。

（二）城市需求

自改革开放以来，我国城镇化进程取得了瞩目的成就，不仅城市数量和规模实现了显著增长，而且城市发展质量也迈上了新的台阶。截至2019年末，全国共有679座城市，城市建成区面积扩展至6.03万平方公里，同时，常住人口城镇化率攀升至60.6%，这充分彰显了我国城市化建设的积极成果与巨大潜力。在住房条件方面，城镇人均住房面积达39.8平方米，显示出我国居民居住条件显著改善。在"十三五"规划期间，政府积极实施棚户区改造工程，累计开工的安置房超过2300万套，这一举措惠及超过5000万居民，使他们得以告别破旧的棚户区，迁入现代化、宜居的新楼房，从而显著提升居民的生活品质。与此同时，公租房政策成功地为超过3800万的困难群体提供了稳定的住所。自2019年起，中央财政大力扶持各地实施城镇老旧小区改造工程，共计完成了5.8万个老旧小区的改造，使约1043万户居民受益。此举不仅显著改善了居民的生活环境，也进一步提升了整个城市的居住品质。在老旧社区的改造中，"积极老龄化""适老化""健康社区"等老龄化话题逐渐成为时事热点，包括"运动设施""公共空间""社区公共服务"等基础服务设施的建设，均成为研究热点。

此外，我国城市的人居环境也在持续改善。截至2019年底，城市人均公园绿地面积达到14.36平方米，城市建成区绿化覆盖率达到41.51%，为市民提供了更加宜居的生活环境。然而，我国城镇化在迈向高质量发展新阶段，既迎来了新机遇，也面临着新挑战。尽管常住人口城镇化率已攀升至60.6%，东部沿海部分经济发达城市的城镇化率更是超过70%，但我们仍需正视部分城市存量空间在功能品质上与现代化发展不相匹配的问题。特别是在新冠肺炎疫情的冲击下，这些问题愈发凸显，进一步凸显了城市亟待进行更新与转型升级的紧迫性。鉴于当前形势，城市更新已然成为新时代城市发展的重要引擎，是践行新发展理念、优化发展路径、塑造高品质城市发展新蓝图的必由之路。这一举措不仅符合时代要求，更是推动城市高质量发展的关键所在。通过城市更新，我们可以逐步推动城市从"外延式扩张"转向"内涵式发展"，实现城市空间结构的优化和品质的提升，为人民群众创造更加美好的生活环境。在乡镇城市中，建设绿地公园、打造城市阳台、重塑城市风貌、激发城市活力等成为设计师们在推进城镇化过程中开展的设计主题。

"创新思维与设计实践训练"这门课程，以实战项目作为媒介，让学生在实践中逐步明确创业的目标。从已有的项目出发，学生开始快速行动，在行动中试错和学习，通过不断调整来实现目标，创造更多可能性。在具体项目的选择上，课程结合了国际政策要求，依据了行业动态及发展趋势。

随着我国城市发展重心逐渐从增量建设向存量改造转移，大拆大建式的城市更新已不再受到提倡，与之相反，城市微更新和老城改造成为主流。发掘场地的文化资源，保护建筑历史遗迹，优化城市更新方式，同时也要注意保护和留存物质空间。因此，在课程项目的选择上，均聚焦于老城改造或城市微更新类型。

如 2022 年的创新创业实践课程选择了位于中国湖北省武汉市东西湖区三店中路的三店美食城作为改造对象（如图 4-1 所示）；而 2023 年的创新创业实践课程则选择了中国湖北省恩施土家族苗族自治州巴东县作为实践地点（如图 4-2 所示）。

图 4-1 三店美食城区位分析
（图片来源：甘伟制）

图 4-2 巴东县区位
（图片来源：甘伟制）

三、课程安排

（一）课程设计

该课程名为"创新创业实践课——投标实践"，共计 32 学时，其实质是结合前期所学课程，通过实际操作来展开设计投标实践。主要任课教师共有三位，他们分别来自不同的学科背景，如计算机、土木工程等。参与课程的学生共有 62 名，均为环境设计专业的大四学生，他们将以分组的形式来完成此次任务。每组设立项目负责人一名，主要负责小组内的组织协调和项目管控工作。同时，设置一名总规划师（可由项目负责人兼任），以及若干节点主创人员，这些人员都将被列入成员分工表中。每组根据任务书的内容至少分为三个小组，分别负责前期分析、规划与策划，以及节点设计等工作。在最终提交的成果中，需要附上组内成员的分工表，明确每位成员具体负责的图纸和内容，以确保任务的精确执行和责任的明确划分。

（二）教学安排

该课程主要包含三部分内容：教师理论授课、学生设计实践，以及设计成果的实战汇报与专家团队评审。在具体时间安排上，课程分为八个阶段进行。

第一阶段，发布投标课题与任务。老师带领学生解读任务要求，学生分组后进行场地实地调研，并与委托方沟通交流，明确需求和意见。同时，学生需在课后初步查阅相关资料，为后续设计做准备。

第二阶段和第三阶段，以教师授课为主，学生分组讨论设计内容，确定小组规划方案。

第四阶段为前期汇报阶段，各小组展示自己的初步设计成果，并在课后整理老师的建议，进行必要的修改。

第五阶段和第六阶段，继续进行设计过程中的教师授课，学生在教师指导下逐步完成设计内容，制作设计成果。

第七阶段为绘制设计图纸阶段，学生将所有想法和设计概念通过图纸进行表达和完善。

最后一个阶段为成果展示与汇报阶段，各小组分享自己的设计成果，教师给予评价和反馈（如图 4-3 所示）。

	时间	第一、二节课	第三、四节课	课后
第一堂课	11月8日	设计相关行业趋势和未来发展讲解	分组确认小组名单	查阅资料
第二堂课	11月15日	投标流程和案例讲解并发布课题	小组讨论解题	整理问题
第三堂课	11月22日	投标解题中的创新思维方法讲解	老师带领解题	整理要求
第四堂课	11月29日	创新思维在投标过程中的运用	小组汇报成果	总结建议
第五堂课	12月6日	小组第一次汇报小组草图，老师点评	展示成果	绘图
第六堂课	12月13日	投标内容和规范要求讲解与实践	设计实践	分工
第七堂课	12月20日	图纸和标书的创新运用案例讲解	创新尝试	图纸制作
第八堂课	12月27日	图纸、标书和路演汇报	汇报	修改
实践课	1月3日	投标实践	投标实践	课后调查

图 4-3 课程计划
（图片来源：李绳彪制）

第二节 设计行业现状及未来发展趋势

一、2015—2023 年中国设计等行业现状及格局趋势分析

设计通常与建筑、景观、规划等归为一类，均属于建筑设计行业的范畴。设计特别是指环境设计，这是一门实用艺术，专注于对建筑室内外的空间环境进行艺术设计和整合。环境设计是一门复杂的交叉学科，涉及的领域包括建筑学、城市规划学、景观设计学、人类工程学、环境心理学、设计美学等。通过艺术处理空间界面、运用自然光和人工照明、布置家具和装饰物、配置植物花卉和水体等手段，环境设计使建筑物的室内外空间环境展现出特定的氛围和风格，以满足人们的功能使用和视觉审美需求。

建筑行业作为国民经济的重要组成部分，主要涵盖了建筑安装工程的勘察、设计、施工以及对原有建筑物进行维修的活动。该行业被细分为四个子类别：房屋建筑、土木工程、建筑安装以及建筑装饰、装修和其他建筑业。建筑业的本质功能在于运用各类建材、构造组件与设备执行建筑组装作业，其核心目标是构建生产性及非生产性的固定资本。建筑业的发展与固定资产的投资规模紧密相连，

两者相互影响、共同推动,共同塑造着经济发展的基石。

建筑设计行业的上游主要包括提供装修服务、建筑材料供应、道具模型制造和多媒体设备集成的企业。其下游的应用领域则十分广泛,涵盖了住宅、办公楼、商场、剧院、酒店、饭店、展馆、展厅、园林景观等建筑设施,以及机场、火车站、学校、医院、体育场馆等公共设施(如图4-4所示)。

图4-4 建筑设计行业产业链
(图片来源:李若兮制)

随着中国经济持续繁荣与人民生活品质稳步提升,建筑装饰业在建筑业版图中的位置愈加显赫,其功能与价值也日益凸显。不仅在建筑行业中,在国家经济和社会发展的宏观背景下,它也扮演着愈发关键的角色。展望未来,中国建筑装饰业将顺应绿色发展的时代潮流,低碳环保将成为行业的鲜明标签与发展方向。同时,国家基础设施建设的持续推进、建材下乡政策的深入实施以及城市化进程的加速,均为建筑装饰业提供了前所未有的发展机遇,预示着该行业将迎来更为迅猛的增长势头。图4-5所示为2015—2023年中国建筑装饰业产值情况。

图4-5 2015—2023年中国建筑装饰业产值情况
(图片来源:李若兮制;数据来源:中国建筑业协会)

自 2009 年以来，建筑装饰业对国内生产总值的贡献率始终保持在 6.5% 以上。这充分表明建筑装饰业在国民经济中占据着支柱产业的地位，发挥着不可替代的作用。到了 2020 年，建筑装饰业增加值在国内生产总值中的比例刷新纪录，达到了 7.2%。全年全社会建筑业实现的增加值为 72996 亿元，比 2019 年增长了 3.5%，增速比国内生产总值高出 1.2 个百分点。这一数据彰显了建筑业在国内经济中的重要地位和持续的增长动力（如图 4-6 所示）。建筑业对国民经济的贡献不容轻视。相关研究显示，建筑业每增加 10000 元的产出，不仅能直接拉动其他行业产生 7345 元的增长，还能间接带动 16708 元的增长，建筑业在国民经济 42 个部门中的影响力正不断扩大。

建筑业的发展是建筑设计行业市场需求的重要源泉。近年来，中国国民经济的持续稳定增长和城镇化进程的快速推进，为建筑业的发展提供了有利的契机。从 2011 年至 2020 年，中国建筑业的总产值逐年攀升。2020 年，全国建筑业企业完成的建筑业总产值达到了 26.39 万亿元，相较于 2019 年增长了 6.24%。而截至 2021 年 9 月，中国建筑业总产值已经达到了 19.13 万亿元，同比增长了 13.91%。这些数据清晰地表明，中国建筑业正保持着强劲的增长势头，为建筑设计行业提供了广阔的市场空间和诸多机遇（如图 4-7 所示）。

图 4-6　2009—2020 年中国建筑装饰业增加值占国内生产总值比重
（图片来源：李若兮制；数据来源：中国建筑业协会）

图 4-7　2011—2021 年中国建筑业总产值及增长情况
（图片来源：李若兮制；数据来源：中国建筑业协会）

在 2011 年至 2020 年的十年间，中国建筑业不仅从业人员数量稳步上升，其在整体就业结构中的占比也同步增长。至 2020 年底，建筑业吸纳的劳动力已高达 5366.98 万人，占全国就业总人数的 7.15%。与 2011 年相比，这一比例显著上升了 2.09 个百分点（如图 4-8 所示）。这一变化充分展现了中国建筑业在吸纳就业方面的强劲势头和日益扩大的影响力。而到了 2021 年第三季度，尽管数据稍有回落，但建筑业仍维持着 4483.87 万人的从业人员规模。这一系列数据无疑表明，建筑业在创造就业机会和推动就业方面，扮演着越来越关键的角色（如图 4-9 所示）。

图 4-8　2011—2021 年中国建筑业从业人员数量及占比
（图片来源：李若兮制；数据来源：中国建筑业协会）

图 4-9　2014—2023 年全国建筑业总产值及增速
（图片来源：李若兮制；数据来源：中国建筑业协会）

建筑行业的产值和人员等总体呈现出持续增长的趋势。作为我国国民经济的支柱产业，建筑业保持了稳定的增长态势。根据《工程管理学报》发布的数据，自 2015 年以来，建筑业总产值持续增长，尽管增速有所波动，但总体上仍呈现增长趋势。首先，建筑行业内部结构不断优化升级，其中一级建筑企业市场占有率持续提升，行业集中度进一步提高。同时，随着新型城镇化和城乡区域协

调发展的推进，建筑业在区域布局上也更加均衡。其次，随着信息技术的快速发展，建筑行业在技术创新方面取得了显著进展。BIM（建筑信息模型）、大数据、云计算、物联网等新技术在建筑行业的应用日益广泛，推动了建筑业的数字化转型和智能化发展。相关企业通过运用新技术，实现了建造过程的数字化、信息化、物联化，提高了建造效率和质量，降低了建造成本。智能建筑的比例也在逐步提高，其市场占比拓展空间巨大，这表明智能建筑正逐渐成为建筑发展的主流方向。

此外，当下建筑行业的发展趋势还集中于绿色建筑与可持续发展。随着环保意识的增强和可持续发展的要求，绿色建筑成为建筑行业的重要发展方向。国家出台了一系列政策推动绿色建筑的发展，绿色建筑技术和标准不断完善，绿色建筑项目日益增多。许多学者、设计师、工程师等在建筑行业的节能减排方面取得了巨大进展，通过采用节能技术和材料，提高建筑能效，减少能源消耗和碳排放，如主动性建筑、绿色建筑、低碳建筑等理念得到广泛推广。同时，建筑废弃物的处理和再利用也得到了重视，低能耗、低碳的设计以及老旧废弃材料的循环利用成为建筑和设计行业发展的方向之一。企业需要积极拓展业务领域和市场空间，通过发展装配式建筑、绿色建筑等新兴领域以及拓展海外市场等方式，实现多元化发展。

综上所述，2015—2023年中国建筑行业的发展趋势呈现出总体增长与结构调整、技术创新与智能化发展、绿色建筑与可持续发展的特点。这些趋势将共同推动中国建筑业向更高质量、更高效益、更可持续的方向发展。

二、建筑类设计相关企业情况

根据中国建筑业协会的统计，2023年全球建筑事务所产值排名前十的公司分别是：Gensler（美国公司），连续多年蝉联榜首，2023年营收总额为10~15亿美元，拥有3069名建筑师；HDR（美国公司），以1404名建筑师位列第二；Nikken Sekkei（日本公司），排名第三，拥有1342名建筑师；SWECO（瑞典公司），全球第四，拥有18000多名建筑师、规划师、工程师及其他专家；Aecom（美国公司），位居全球第五；Perkins Eastman（美国公司），位列全球第六；Haeahn Architecture（韩国公司），排名全球第七；Heerim Architects & Planners（韩国公司），排名全球第八；DLR Group（美国公司），排名全球第九；HKS（美国公司），排名全球第十。

去年，中国建筑企业管理协会公布了"2023年中国建筑业综合实力百强榜"和"中国顶尖建筑承包商50强"。此次评选经过严格筛选，覆盖了2500多家相关企业，并基于多个关键指标进行了综合评价。评选过程中，邀请了企业高管、专家和官员参与，最终选出了行业内的佼佼者。这次排名不仅体现了中国建筑业的实力，也为企业发展提供了宝贵的参考。在疫情后的经济复苏过程中，建筑业面临着较大的发展压力，行业营收增长乏力。然而，随着国家一系列利好政策的出台，建筑业展现出强大的经济韧性，总体恢复情况良好。企业的营业收入、利润总额和净利润均呈现持续增长态势。数据显示，2022年全国建筑业总产值达到311979.84亿元，同比增长6.45%；竣工产值

达到 136463.34 亿元，同比增长 1.44%；签订合同总额达到 715674.69 亿元，同比增长 8.95%。这些数据表明，尽管面临挑战，但建筑业仍保持着稳定的发展态势，并为国民经济的复苏做出了重要贡献。

在 2023 年的中国建筑业综合实力 100 强榜单中，上榜企业的总部所在地遍布全国 23 个省、自治区、直辖市。其中，北京、浙江和江苏是入围企业数量最多的，分别有 17 家、16 家和 12 家企业上榜（如图 4-10 所示）。新进企业主要来自东部地区，而连续上榜的企业排名变化较为明显，部分企业的排名出现了较大变动。值得注意的是，北京的上榜企业多为央企，而东部沿海地区的上榜企业则以民营企业为主。这些实力雄厚的企业是中国建筑业的重要支柱，它们的发展壮大将有助于推动整个行业的进步。

2023 年建筑行业产值排名如下：江苏省以 15916.78 亿元的建筑业总产值位居榜首，较上年同期增长了 12.03%；浙江省以 11375.78 亿元的建筑业总产值紧随其后，同比增长了 8.61%；广东省以 10586.19 亿元的建筑业总产值位列第三，同比增长了 8.00%。此外，湖北省、山东省、四川省的建筑业总产值均超过 5000 亿元；福建省在外省完成的产值超过 5000 亿元；北京市在外省完成的产值超过 4000 亿元。还有多个地区的建筑业总产值超过 1500 亿元。在增速方面，西藏、辽宁、新疆、海南、湖北、青海、上海等 7 个地区的竣工产值增速超过 15%；而江苏、浙江、广东、湖北、北京、湖南、安徽、河南等 8 个地区的建筑业总产值较上年同期出现下降。

中国建筑业综合实力 100 强企业是中国建筑业中的佼佼者，代表着行业的先进水平和卓越实力。这些企业不仅是建设世界一流建筑的主力军，还在社会责任、品牌影响力、行业示范等方面展现出卓越的领导力。其他建筑企业应当以这 100 强企业为榜样，积极把握市场机遇，深入推进企业改革，开拓创新思维，拓展国内外市场。同时，要充分利用国内外资源，努力构建国际国内双循环的新发展格局，为"十四五"规划的实施和第二个百年奋斗目标的实现奠定坚实基础。我们的目标是实现"做强、做优、做大，迈向高质量发展"的建筑业强国愿景。这需要全行业共同努力和持续创新，以 100 强企业为引领，共同推动中国建筑业的繁荣与发展（如图 4-11 所示）。

2023 年，我们站在了全面建设社会主义现代化国家的新征程起点上，正向着第二个百年奋斗目标稳步迈进。这一年也是"十四五"规划承上启下的关键之年。当前，我国经济恢复的基础尚需巩固，面临着需求收缩、供给冲击、预期转弱等多重挑战，同时外部环境也动荡不安，给我国经济带来了一定影响。然而，我国经济展现出强大的韧性和潜力，各项政策效果正在持续显现。只要我们坚定信心、迎难而上，勇于创新和实践，就一定能够推动建筑业高质量发展迈上新台阶。

2023 年，我们要以百强企业为标杆，积极拓展国内外市场，充分利用各类资源，加速构建国际国内双循环的新发展格局。只有这样，我们才能更好地实现"做强、做优、做大，迈向高质量发展"的建筑业目标，为"十四五"规划的顺利实施和实现第二个百年奋斗目标奠定坚实基础。

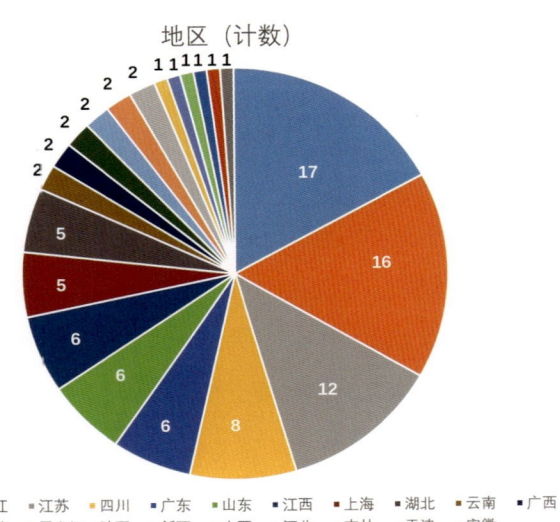

图 4-10　2023 年中国建筑业综合实力 100 强地区分布（图中只列了其中 21 个省市）

（图片来源：李绳彪制；数据来源：中国建筑企业管理协会）

图 4-11　2023 年中国建筑业营业收入

（图片来源：朱格承制；数据来源：《工程管理学报》）

三、行业发展趋势及方向

（一）建筑设计行业总体发展趋势：呈现多元化发展趋势

随着社会的进步和行业的发展，建筑设计行业在未来的重要性将日益凸显。如今，设计行业已经渗透到各行各业的方方面面，发挥着不可或缺的作用。未来，随着中国政府对"十四五"规划、建设现代化强国以及践行绿水青山等政策的推动，建筑设计行业将更加注重绿色环保和包容性多元化。同时，随着科技的进步，虚拟化和数字化将成为行业发展的重要趋势。建筑设计行业将更深入地探索虚拟现实、数字孪生等先进技术，为行业的创新发展注入新的活力（如图 4-12 所示）。

一方面，随着对碳排放问题的日益重视，建筑行业迎来了首个碳排放强制性指标。这一指标不仅为财富流动与再分配提供了新机遇，更推动了行业向更加环保、可持续的方向发展。自 2022 年 4 月 1 日起，全新的强制性工程建设规范《建筑节能与可再生能源利用通用规范》（GB 55015—2021）已全面生效。根据该规范，所有建设项目在可行性研究报告、建设规划和初步设计阶段，均需详细阐述建筑能耗评估、可再生能源应用及碳排放影响分析报告。此举不仅彰显了国家在建筑碳排放管控方面的坚定决心，更是将碳排放强度核算提升到了战略高度。新规范的实施意味着无论是新建、扩建、改建项目，还是既有建筑的节能改造，都必须严格遵守节能减排和绿色发展的原则，推动建筑行业向更加环保、可持续的方向迈进。同时，这也为企业开辟了新的商业机会和市场空间，如绿色建材、可持续材料和碳检测等领域将备受瞩目。目前，行业正处于不断探索和完善的阶段，众多企业正积极布局相关领域以把握机遇。然而，如何更好地落实和细化规定，以及探索更成熟的

图 4-12　2021 年中国设计行业发展趋势分析
(图片来源：李若兮制)

市场体系与分配机制，仍是未来需要面对的挑战。可见，建筑行业正迎来新的发展机遇与挑战，在应对碳排放方面，行业需不断创新和完善，以实现可持续发展并创造更多商业价值。

另一方面，在数字化浪潮的推动下，国央企纷纷加强数字化组织建设，而创新企业则面临着洗牌的压力。当前，头部建筑企业和大型设计院已普遍建立了自己的数字化团队或数字科技公司，致力于在数字化转型方面取得突破。与此同时，众多领先的房地产公司也在推动业务组织的轻资产化变革，促使代建业务蓬勃发展。过去一年中，中建体系、地方顶尖建筑企业、大型设计院等先后成立或运营了与数字科技相关的子公司或部门。例如，陕建数科自 2022 年 2 月起便投入运营，中国建筑则在同年 10 月成立了科创集团，并紧接着在 11 月设立了数字科技公司。如今，大型设计院纷纷招聘 BIM 或开发类人才，以增强在数字化领域的竞争力。这反映出 2022 年传统建筑企业正积极研发适用于内部场景的特定应用。随着研发实力的不断提升，传统企业自主开发平台已成为一种趋势。尽管有人担忧这是对人力和资源的重复投入，但国企和央企的数字化组织建设或将对创新企业带来洗牌效应。在当前的竞争态势下，生存成为发展的前提。不少创新企业面临着同质化竞争的严峻挑战。

展望未来，那些仅依赖纯 IT 开发能力的建筑科技公司可能会面临被市场淘汰的风险。相反，那些掌握核心技术并能提供专业化场景解决方案的公司将占据市场领先地位。因此，对于建筑行业的企业而言，具备战略眼光和技术创新能力将变得尤为关键。

（二）建筑行业发展方向预测：政府对高校人才多方位鼓励加持

建筑行业的发展与中国经济发展紧密相连，其革新与转型需紧密贴合国家政策和社会发展需求。政府出台的利好政策为行业指明了发展方向，确保其健康、有序地发展。同时，人才的培养也至关重要。在追求创新设计理念的同时，实用性、便捷性等特性也应得到足够重视，以满足消费者需求，增强行业产品的吸引力。国家数字建造技术创新中心已正式成立，由丁烈云院士领衔担任首席科学家，

其宗旨在于攻克数字建造领域的核心技术难题，并加速其产业化进程。该中心已与高校、科研院所、领军企业及前沿研发机构建立了紧密的合作关系，共同推动科技研发成果的转化与应用。然而，当前不少科技成果仍局限于学术领域，难以跨越规模化与商业化的门槛。

未来建筑业将需要更多既了解传统业务又熟悉新兴业务的复合型人才。这些人才不仅应具备扎实的专业基础，还应拥有创新思维和跨界合作的能力。政府和企业将加大对建筑业人才培养的投入，通过校企合作、职业培训等多种方式提升人才培养质量。同时，加强对农民工等弱势群体的培训和教育，提升其技能水平和就业竞争力。

尽管已有部分由高校科研成果孵化出的创业企业崭露头角，但将原创技术转化为市场认可的产品仍需经历长时间的探索与等待。面向未来，我们不仅需要科学家在技术创新上不断取得突破与升级，更期待职业经理人的加入，共同组建一支涵盖技术、产品与经营的专业团队，携手推动科技成果的转化与商业化进程（如图 4-13 所示）。

图 4-13　2021 年中国设计行业发展方向分析

（图片来源：李若兮制）

（三）建筑行业发展方向预测：数字技术推动建筑行业创新发展

智能建造将成为未来建筑业的重要发展方向，特别是在 BIM（建筑信息模型）、CIM（城市信息模型）和 GIS（地理信息系统）等先进技术近年来快速发展的背景下，行业人员可以利用这些数字技术实现建筑工程的数字化、智能化和精细化管理。同时，通过物联网、大数据、人工智能等技术的应用，建筑施工过程能够实现智能化管理，智能设备的应用也将大幅提升施工效率和安全性。例如，利用无人机进行施工现场的监控和测量，利用机器人进行高精度的施工操作，都能显著提高施工效率和质量。可视化数字技术，如人工智能生图软件，可以将图片和概念可视化，使建筑设计从二维图纸转变为三维模型成为可能。这种可视化设计不仅提高了设计的准确性和效率，还便于建筑师、工程师和施工方之间的沟通与协作，减少了设计变更和错误。

随着科技的进步和环保意识的提升，新型建筑材料如可再生建筑材料、低碳建筑材料等将得到广泛应用。这些材料不仅具备环保性能，还能提升建筑物的整体性能和使用寿命。综上所述，数字

技术对建筑行业的发展具有重要意义，它不仅提升了建筑设计与施工的效率和质量，还优化了建筑运营管理，推动了绿色建筑的发展，促进了行业创新，并加速了行业的转型升级。在未来的发展中，建筑行业应继续加强数字技术的研发和应用，以适应不断变化的市场需求和技术变革趋势。此外，数字技术也为建筑设计提供了更多的可能性和创意灵感。例如，通过虚拟现实技术可以模拟不同的建筑方案和环境效果，帮助设计师更好地选择和优化设计方案。而智能家居系统和共享经济模式的应用，则能够实现建筑资源的共享和优化配置，提高建筑的可持续性和经济性。

（四）建筑行业发展方向预测：市场需求对行业的调整

近年来，随着中国经济从高速增长阶段转向高质量发展阶段，建筑行业的市场需求增速逐渐放缓。这一现象是房地产市场调控、基础设施建设投资增速放缓以及经济结构调整等多重因素共同作用的结果。同时，市场需求的结构也在发生变化。传统的住宅和商业建筑市场增长动力有所减弱，而公共设施、绿色建筑、智慧城市等新兴领域的需求则持续增长。这要求建筑行业在保持传统业务稳定的同时，积极开拓新的业务领域。

随着城镇化进程的深入推进，大量农村人口涌入城市，城市人口持续增加，对基础设施如道路、桥梁、公共交通、给排水系统等的需求也逐渐攀升。这直接带动了建筑行业的市场需求，促使建筑企业加大在这些关键领域的投入力度。同时，对住房的需求急剧增加，推动了住宅建设市场的繁荣发展，为建筑行业提供了更为广阔的发展空间。

城市发展已从增量扩张转向存量优化阶段，房地产市场在经历了过去几年的快速增长后，目前正处于调整期。然而，这并不意味着建筑市场的整体下滑，而是市场结构和需求发生了深刻变化。政府将继续推进老旧小区改造、城市更新等项目，为建筑业带来新的增长点。此外，随着人们对生活品质要求的日益提高，绿色建筑、智能建筑等新型建筑的需求不断增加。这些建筑不仅注重环保和节能，还强调智能化和舒适性，为建筑业提供了新的发展方向和机遇。

第三节　记一次投标课程

一、投标概述

　　投标是招投标活动中的一个专业术语,指的是投标人响应招标人的邀请,根据招标公告或投标邀请书规定的条件,在规定的期限内,向招标人提交投标文件的行为。大多数国家的政府机构和公用事业单位通过招标方式购买设备、材料和日用品等。在资源勘探、矿藏开发或工程项目承建时,也常采用招标方式。

　　在设计行业中,投标是指设计企业或个人按照招标人(通常是项目业主或采购方)发布的招标文件要求,在规定的时间内向招标人提交设计服务报价、设计方案及相关资质证明等材料,以争取获得设计项目合同的过程。这是一种商业竞争行为,通过投标,设计企业能够展示自身的技术实力、设计理念和项目经验,以期获得招标人的认可和中标资格。

　　设计行业进行投标是设计企业获取设计项目合同的主要途径。通过参与投标,设计企业有机会与众多竞争者一同竞争,争取到具有潜力的设计项目。在投标过程中,设计企业需要提交详细的设计方案、报价及资质证明等材料,这有助于向招标人全面展示企业的技术实力、设计水平和项目经验。成功中标能够显著提升设计企业的知名度和品牌影响力,有助于企业在未来获取更多业务机会。同时,投标制度也促进了设计行业内的良性竞争,推动了设计水平和服务质量的不断提升。

　　在工程招标与政府采购的实践中,投标书通常分为两大核心部分:商务标和技术标。若进一步细化,也可划分为商务标、经济标与技术标。

(一)商务标概述

　　商务标是投标文件中至关重要的一环,其内容严格遵循招标文件的要求,详细列出了企业资质、投标价格、具体的报价明细以及投标保证金等关键信息。商务标的核心作用在于清晰地阐述投标方针对招标方所需商品或服务所提出的"价格提案",从而确保双方在此基础上的合作意向与交易条件得以明确界定。

(二)商务标包括的内容

(1)法定代表人身份证明;

(2)法人授权委托书;

(3)投标函;

（4）投标函附录；

（5）投标保证金缴存凭证复印件；

（6）对招标文件及合同条款的承诺及补充意见；

（7）工程量清单计价表；

（8）投标报价说明；

（9）报价表；

（10）投标文件电子版；

（11）企业营业执照、资质证书、安全生产许可证等。

（三）投标全流程

1. 前期准备

（1）获取招标信息：通过招标网站、报刊、行业渠道等获取设计招标项目信息，包括项目名称、招标人、招标范围等内容。

（2）研究招标文件：仔细研读招标要求，如设计任务书、技术规范、投标文件格式、评标标准等。

（3）组建投标团队：成员包括设计负责人、专业设计师、造价师等，依据项目需求确定。

2. 投标文件制作

（1）确定设计方案：根据招标文件要求和项目特点，进行创意构思和方案设计，涵盖概念设计、初步设计、详细设计等阶段成果。

（2）编制投标文件：一般包含商务文件（如投标函、法定代表人身份证明、授权委托书、投标保证金等）、技术文件（如设计说明、设计图纸、技术方案等）和价格文件（设计费用报价）。

（3）审核校对文件：检查文件内容完整性、准确性，格式是否符合要求，确保投标文件质量。

3. 递交投标文件

（1）密封文件：按要求密封投标文件，在封口处加盖单位公章等。

（2）在规定时间内递交：在招标文件规定的投标截止日期和时间前，送达指定地点，通常会有专人接收投标文件。

4. 开标评标

（1）开标阶段：招标人按规定时间和地点开标，投标人可参加，开标时会检查文件密封情况并当众宣读主要内容。

（2）评标阶段：评标委员会根据招标文件的评标标准，对投标文件的商务、技术、价格等方面进行评审，投标人可能需要进行答疑澄清。

5. 中标后续

（1）等待中标通知：评标结束后，招标人会公布中标结果，中标单位会收到中标通知书。

（2）签订合同：中标单位按通知书要求的时间和地点，与招标人签订设计合同，之后按合同要求开展设计工作（见图4-14）。

图 4-14　投标全流程示意图
（图片来源：甘伟制）

（四）常见错误

1. 封面及目录

（1）封面格式与招标文件要求不符，存在错别字；

（2）封面标段与所投标段内容不一致；

（3）目录中的编号、页码、标题与正文内容不匹配。

2. 投标函

（1）投标函中的招标人名称、项目名称及标段号与招标文件中的信息不一致；

（2）工期说明与施工组织设计中的内容不相符；

（3）保证金数额填写有误；

（4）项目经理、总工程师的资料填写不准确；

（5）缺陷责任期未按照专用合同条款的要求填写。

3. 人员资料

人员资料缺失和不全。

4. 承诺书

（1）承诺书中的招标人名称、项目名称及标段号与招标文件中的信息不相符；

（2）落款日期与提交标书的日期不一致；

（3）签字盖章手续不完整。

（五）做好商务标必须注意的事项

1. 内容完整

在提供工程量清单报价表格时，务必确保严格遵循清单计价规范的要求，不得随意遗漏任何看似不重要的表格。同时，对于招标文件，应当细致研读，以防止将不应纳入计价的材料、特殊安装主材等错误地包含在内，从而确保报价的准确性和合规性。

2. 勘察现场

为确保施工顺利进行，避免工期延误，我们需通过现场勘察来明确某些关键指标。这些指标包括但不限于土方运输的距离、材料是否需要二次搬运，以及现场周边环境可能对工程产生的影响。

3. 费用计取

（1）在费用计算方面，对于构件吊装费用、冬雨季施工费用以及安全防护费用等，我们应遵循当地相关规定进行合理计取，并确保这些费用明细清晰地列在清单之中。

（2）在进行项目成本预算时，需密切关注材料市场价格的变动。对于暂时确定的材料价格，务必明确其属性，即是已完成加工的成品、尚处于生产阶段的半成品，还是仅作为原始材料的单纯物料。

4. 工程量

在核实工程量的过程中，我们需要对整体工程量进行细致审查。对于分部分项工程量清单中的项目，我们应当紧密结合各分部分项工程的具体特点进行计算，避免盲目套用公式或方法，以确保计算的准确性和合理性。

（六）技术标概述

技术标作为投标文件中至关重要的一环，主要用于评估投标方在技术能力方面的综合实力。它涵盖了施工组织设计等方面，详细列出了为达成招标文件所规定的工程目标而采取的各种技术措施。这些措施不仅体现了投标企业的施工组织、技术管理能力和水平，还彰显了其施工方案和工艺的专业性。技术标实质上是投标人对招标人就施工组织方面做出的郑重承诺，对于实际的施工组织设计以及工程的实施具有明确的指导和约束作用。

（七）技术标的编制流程介绍

1. 查阅招标文件和图纸

在获取招标文件和图纸后，首先应进行全面的初步阅读，随后对关键内容进行重点标注，并深

入研究以充分理解。这样做的目的是在后续的标书编制过程中，能够精准地满足招标文件的各项要求，并有效回应业主与设计者的期望。

（1）工程的位置、规模、结构形式及特点；

（2）施工环境条件以及施工的重点和难点；

（3）工期、质量、安全、环保、文明施工等要求；

（4）业主的需求和设计者的设计意图。

2. 制定投标技术方案

在工程技术投标阶段，投标技术方案的编制质量直接对技术标的评分产生决定性影响，进而影响整个评标结果。为了确保投标技术方案的高质量，我们应做到合理优化，同时全面响应招标文件的要求，并紧密贴合设计者或业主的期望。

1）工程总体布局

首先，我们将详细对照招标文件，明确本工程的施工目标，如计划工期、质量目标、安全文明施工要求等，并对此做出明确的响应和承诺。接着，我们将对工程概况和特点进行深入分析，并据此制定有针对性的施工部署、资源配置、现场布置以及施工进度安排。这一部分是展现工程特点和标书编制水平的关键，我们将精心规划，细致阐述。

2）专项施工方法

在描述具体施工方法时，我们将遵循详略得当的原则。对于通用和常规的内容，我们将进行精简阐述；而对于关键工序和特殊部位的施工，我们将进行详细描述。同时，我们还将详细介绍可能在工程中应用的技术专利、施工工法以及新技术、新方法等。这一部分旨在充分展示我们公司的技术实力和专业水平，我们将进行具体展示和精确论证。

3）全面保障措施

我们将全面覆盖组织机构、工期、质量、安全、文明施工等方面的保障措施，确保无一遗漏。在阐述过程中，我们将紧密结合招标文件，以满足招标文件、当地相关部门的要求及现行规范为前提。这一部分充分体现了我们公司的规模和实力，同时也展现了我们公司的管理模式和管理水平，是投标方案中不可或缺的一部分。

4）招标文件特别要求

这一部分内容因招标工程而异，可能会从某一特定角度反映出招标人对本工程的关注点，因此也是我们方案阐述的重点。我们将给予这部分内容高度的重视，确保准确理解和满足招标人的需求。

（八）编写技术标

技术标主要包含以下内容：

（1）技术大纲。

（2）技术文件。

① 编制依据与原则、工程概况及施工总体说明；

② 场地布置与临时工程规划、施工方案图，以及用地与电力需求计划；

③ 进度安排与网络计划图、材料供应计划与劳动力调配计划；

④ 机械设备配置与测量试验仪器清单；

⑤ 主要工程项目的施工方法与技术工艺；

⑥ 质量管理体系、安全管理体系、文明施工措施与工期保证措施；

⑦ 施工工艺流程图及各种相关表格。

说明：投标工作是一个系统工程，需要既分工明确，又紧密合作、协调与配合，才能制作出高质量的标书。

（3）服务承诺。

（4）附图与附表。

（5）其他相关资料。

二、投标要点与展示

投标工作具有高度的综合性，涉及领域广泛，内容繁杂多样。然而，我们时常面临的一个挑战是，编制标书的时间相对紧迫，且招标文件与图纸资料往往不够完整，这在一定程度上给我们的标书编制工作带来了不小的压力。但令人欣慰的是，随着建筑市场机制的日益完善和《中华人民共和国招标投标法》的深入实施，招投标活动正逐渐趋向标准化、制度化，这无疑为我们的投标工作创造了更加有利的环境。

在紧迫的时间限制和有限的条件下，如何确保技术标书的及时完成与高质量呈现，成为我们亟待解决的重要课题。除了投入足够的人力与物力资源外，我们还需要根据招投标工作的特性，在工作流程中精准把握以下关键要点。

（一）详细阅读招标文件

招标文件详细列出了投标所需的各项资料，包括投标邀请书、投标须知（含资料表、修改表、工程说明及主要工程量）、合同通用条款及专用条款（本项目适用）、技术规范、图纸、投标书格式要求以及参考资料等。

这些文件是编制投标文件的基石，每位参与编标的员工都应深入研读招标文件及相关资料，确保全面且准确地理解文件内容。他们需要了解工程的具体位置、规模、结构形式及其独特之处，熟悉施工环境条件和潜在的施工难点。同时，还要深刻领会业主的期望和设计者的意图，确保在编标过程中能够全面、准确地满足招标文件以及业主、设计者的要求。

在阅读招标文件时，应细致入微，全面记录存在的疑问、关键点和需要进一步澄清的问题，为

后续工作打下坚实的基础。

（二）考察现场与参加标前会议

在招标文件发布后的指定时间段内，业主为了确保投标人对项目有全面深入的了解，通常会组织一次实地考察。这次考察是投标流程中的重要环节，旨在帮助投标者自行核实并收集编制投标文件所需的关键信息。

实地考察不仅能让投标者直观地了解施工地点的地形地貌、水文气候特征，还能让他们掌握水电供应状况、道路及交通运输条件等基础设施情况。此外，投标者还需关注卫生医疗服务及通信设施的完善程度，以及当地材料供应情况和社会经济、环境背景等信息。这些信息对于编制一份详尽、合理的标书至关重要。

在实地考察过程中，投标者需要仔细记录并汇总遇到的疑问和需要澄清的问题。之后，他们应在规定的时间内以书面形式向业主提交这些问题，以便业主能够及时给予明确的答复和解释。这些答复和解释将成为投标者编制标书时的重要参考依据，有助于投标者更好地理解和响应招标文件的要求。

除了实地考察外，投标者还应积极参与业主主持的标前会议（又称投标预备会）。在会议上，投标者可以就阅读招标文件和实地考察中产生的疑问向业主提问，并听取业主对招标文件的补充说明、错误修正或具体要求。业主将与设计单位或相关单位共同对投标单位提出的问题进行初步答复。会议结束后，业主将以补遗书和答疑书的形式将会议内容发送给各投标单位。这些补遗书、答疑书及其他正式函件均构成招标文件的组成部分，与招标文件的其他内容具有同等法律效力。投标者必须认真阅读并理解这些文件的内容和要求，确保在编制标书时能够全面、准确地遵循这些要求。

（三）召开施工组织设计方案会

一个精心策划、切实可行且高效合理的施工组织设计方案，是确保标书质量和合理报价的重要基石。它不仅仅是一份文件，更是我们公司技术实力和专业能力的直接体现，对投标书的质量有着决定性的影响，进而在竞标过程中发挥着举足轻重的作用。因此，我们必须对此给予高度的重视。

在策划和讨论施工组织设计方案时，应由具备丰富经验的工程技术部部长或公司副总工程师级别以上的专家主持，工程技术部、开发经营中心等相关部门的关键人员必须全程参与。会议伊始，施工组织负责人将详细介绍项目概况、招标文件的各项要求、现场踏勘的实际情况以及标前会议的要点。随后，提出初步的施工组织设计方案，并着重阐述其中的关键点和难点，以及需要集体讨论和进一步优化的部分。与会者将围绕这些议题进行深入探讨、对比分析和细致研究，直至达成共识，形成一套最为合理且切实可行的方案。

这一方案不仅要严格满足招标文件的各项要求，还需紧密贴合设计者和业主的期望。方案确定后，我们需确保所有参与标书编制的人员都对其有清晰的认识和理解，并将其作为整个标书制作过程的

指导原则。

此外，根据施工组织设计方案，我们将对临时设施工程量进行精确计算，包括所需材料的种类、使用量、使用时长以及周转次数等。这些计算结果将由施工组织负责人或相关部长进行仔细审核，以确保其准确性和完整性。随后，这些数据将提供给开发经营中心，用于编制精确的预算报价。

在计算临时设施工程量时，我们必须严格按照施工组织方案的要求进行，确保数据的准确性、详细性和完整性，避免任何遗漏。这不仅有助于我们制定准确的工程预算，还为后期的成本分析、优化等提供了有力的数据支持。因此，它在整个投标过程中，特别是在确定最终投标报价和提升报价竞争力方面，发挥着至关重要的作用。

（四）编制标书

1. 投标书目录的明确

在启动标书编制工作之前，明确目录至关重要。通常，业主在招标文件中对投标文件的构成和格式有明确要求。因此，在设定目录前，务必详尽研读招标文件的相关内容，以确保目录能够全面且准确地反映标书需求。若招标文件未具体规定，可参考过往类似工程、同一地区或同一业主的常规要求与习惯来确定投标文件的目录结构。

2. 任务分配与协作

投标书目录明确后，需对所需编制的内容进行任务分配。每位成员负责特定的部分，并设定明确的完成期限，通常需预留 2~3 天的时间用于汇总、审查和核对。特别地，施工组织设计部分内容繁多，涵盖文字说明、施工方案图、场地布置图、各类表格和网络计划等，章节设置应严格遵循招标文件的"综合评分表"，以确保得分点不遗漏。投标工作需要团队成员紧密合作、分工明确且相互协调，以编制出高质量的标书。

3. 标书编制过程

每个工程项目的招标都有其特定的工程范围、内容、技术规范、工艺要求、材料供应方式及质量验收标准等。在编标过程中，每位参与者都应秉持认真负责的态度，确保所有内容均严格遵循既定的施工组织设计方案和招标文件要求。任何背离或违反要求的行为都可能影响标书质量，甚至导致废标。此外，编标人员之间应频繁沟通与交流，确保各部分内容在整体上保持一致，避免产生矛盾或不一致之处。如遇疑问或困难，应及时与协调人（负责人）沟通，共同讨论并寻求解决方案，以确保标书的统一性和连贯性。

4. 标书的详尽审查

标书完成汇总后，应进行详尽的审查。审查应聚焦于以下关键方面：

（1）工期的合理性及是否符合招标文件规定；

（2）机械设备的完整性和配置合理性；

（3）组织机构和专业技术力量是否足以支撑施工需求；

（4）施工组织设计的实际可行性和合理性；

（5）工程质量保证措施的有效性和可靠性。

由于编标时间紧迫、内容繁杂，编标过程中难免出现疏漏。因此，审查的重点在于确保标书的统一性和一致性，以及对招标文件的全面响应和符合性。特别注意标书与招标文件在关键条款、规定上是否存在重大偏差或遗漏，特别是在招标范围、质量标准、工期安排和合同责任等方面。审查工作应由具有深厚招投标经验的专家负责，如公司副总工程师、工程技术部部长或协调人（负责人），以确保审查的专业性和准确性。

5. 标书的精确修改

根据审查结果，编标协调人（负责人）需结合项目实际情况，明确修改的原则、方法和具体要求，并通知每位编标人员。编标人员需根据要求及时修改，形成初稿后，由总体协调人审核并最终定稿。

6. 标书的规范输出

标书的打印输出是后期工作的重要环节，直接影响标书的外观和整体质量。标书需严格按照招标文件的格式、内容编写，确保版面整洁、排版合理、美观大方。排版应有统一标准，如标题、字体、间距、页边距等，以确保标书整体工整、悦目。

7. 投标资料的整理归档

投标后，应及时对投标资料进行整理归档，包括每位编标人员的工作内容。资料应标明工程的主要结构、特点和施工方案，便于日后查找。整理工作应指定专人负责，分类存放，必要时可制作成光盘，方便携带和备份。

8. 严格保密投标资料

投标工作充满竞争，投标资料如同战争中的情报，保密工作至关重要。在做好保密的同时，还需积极搜集其他投标单位的资料，分析对手实力、特点和投标习惯，为制定科学决策提供支持，从而在激烈的竞争中脱颖而出，赢得最终胜利。

9. 标书案例展示

在图 4-15 所示的资信文件要求中，包含了所需的信息内容，包括设计机构概况（如图 4-16 所示）、联合体协议书（如图 4-17 所示）、设计机构项目一览表（如图 4-18 所示）、设计团队总表（如图 4-19 所示）以及项目负责人简历（如图 4-20 所示）。

武汉·三店美食城更新设计方案
资信文件要求

一、资信文件内容要求

A4 规格（210mm×297mm）数张（PDF 格式），并标注顺序，内容可按以下顺序排列：

（一）设计机构概况（如为联合体，各成员需分别提供）。

（二）营业执照或有效机构注册文件（如为联合体，各成员需分别提供）。

（三）联合体协议（若有，此页需联合体所有成员盖章及签名）。

（四）设计机构项目一览表：提供类似项目成果（不少于 3 个）、相应证明材料。

（五）设计团队总表，提供相应证明材料。

（六）项目负责人简历。

二、资信文件提交要求

资信文件应与概念设计电子成果一同以压缩包（ZIP 或 RAR 格式）的形式提交至官方指定邮箱 XXXXXXXXX@XXXX.com。压缩包文件名称应为"**机构名称 + 三店美食城更新设计方案**"。

资信文件与概念设计的纸质成果请寄送至 **XX 省 XX 市 XX 区 XXXXXXXXXXXXXXXXX**。纸质成果请勿出现设计机构名称或其他可识别标志。为保证纸质成果在**截止时间 XXXX 年 X 月 X 日 XX:XX 前**完成接收，**请提前至少一至两周寄出**。

提交成果以中文为主，中国港澳台地区和国际机构可采用英文。

图 4-15　资信文件要求范例

（图片来源：李若兮制）

设计机构概况

1	公司名称	
	国别	
	法定代表人	
	公司注册地址	
	公司成立日期	
	公司电话	
	传真	
	电子邮箱	
2	本项目联系人（姓名）	
	a. 职务	
	b. 电话（需提供手机号码）	
	c. 传真	
	d. 电子邮箱	
	e. 通信地址及邮政编码	
3	法人性质（有限责任公司/合伙人/其他）	
4	营业执照/商业登记	
	a. 证书编号	
	b. 登记日期	
5	设计资格或资质的种类/级别	
6	（盖章处）	

图 4-16　设计机构概况范例

（图片来源：李若兮制）

联合体协议书

_____（所有成员单位）_____自愿组成联合体共同参加武汉·三店美食城更新设计方案征集。现就联合体应征事宜订立如下协议（包括但不限于如下内容）：

1、_____（某成员单位名称）_____为本次应征的联合体牵头单位。

2、联合体牵头单位合法代表联合体各成员负责本次应征文件编制和合同谈判活动，并代表联合体提交和接收相关的资料、信息及指示，并处理与之有关的一切事务，负责合同实施、组织和协调工作。

3、联合体授权联合体牵头单位对联合体各成员的相关资料、应征文件进行统一汇总后由联合体牵头单位代表人一并提交给主办方，联合体牵头单位代表人所提交的资料代表了联合体各成员的真实情况。联合体牵头单位代表人在应征文件中的所有承诺均代表了联合体各成员。

4、联合体成员在合作中密切配合、尽职尽责，双方优质高效地完成各自负责的工作内容。

5、联合体将严格按照应征文件的各项要求，递交应征文件，履行合同，并对外承担连带责任。

6、联合体各成员单位内部的职责分工如下：

联合体成员单位名称	牵头单位	联合体成员
在联合体中的权益份额（%）		

在联合体中拟承担的工作内容和工作量		

7、联合体各成员由于职责分工不明所导致的本次设计费的分割以及内部的风险、责任与主办方无关，并不因此向主办方提出索赔。

8、本协议书自签署之日起生效，未应征或者活动结束后协议自动失效。

9、本协议书一式4份，联合体成员和主办方各持一份。

牵头单位
　　单位名称（盖单位公章）：_____
　　法定代表人或授权委托人（签字）：_____

联合体成员
　　单位名称（盖单位公章）：_____
　　法定代表人或授权委托人（签字）：_____

　　　　　　　　　　　　签订日期：　　年　　月　　日

（说明：联合体协议中应约定联合体牵头单位及各成员在应征阶段所占有的权益份额、拟承担的工作内容、工作分工和担负的责任。联合体协议中应明确应征后的方案设计合同需由联合体各成员单位加盖公章，并由各成员单位的法定代表人或合法授权代表签字。）

图 4-17　联合体协议书范例
（图片来源：李若兮制）

设计机构项目一览表

项目清单

序号	项目名称	完成时间	设计机构（设计师）

项目简介

填写要求：
1. 简述项目名称、地点、规模（占地面积和建筑面积等）；
2. 设计机构所承担的主要设计内容、项目完成情况、项目图片（建成照片或设计效果图）及获奖情况。

项目1：

项目2：

……

注：证明材料提供项目合同首页与盖章页。

图 4-18　设计机构项目一览表范例
（图片来源：李若兮制）

设计团队总表

注：本表第一栏填写项目负责人情况。

姓名	年龄	类似工作经验年限（年）	拟任职务（在本项目中）	执业资格	持证号

图 4-19　设计团队总表范例
（图片来源：李若兮制）

图 4-20　项目负责人简历范例
(图片来源：李若兮制)

三、投标实战展示

（一）任务书

课程的主题为"更·新"，将从两个项目详细展开。

设计项目的任务书是一个详细阐述设计项目要求、目标、范围、限制及预期成果的文件。它是设计团队开展工作前必须认真阅读并深入理解的指导性文件，以确保项目能够严格按照既定的要求和期望推进。该文件通常涵盖设计背景、项目目标、项目范围、设计要求、成果要求等内容。

1. 三店美食城更新设计项目任务书

项目场地位于中国湖北省武汉市东西湖区三店中路，其东侧紧邻三店中路，向北可通往临空港新城，向东、向南则可抵达悦海湾、黄狮海湾、海景花园等居住区。位于该地的三店美食城，原为三店制药厂，拥有相对完备的基础设施（如图 4-21 所示）。随着制药厂的关闭，这里逐渐沦为一片闲置且人迹罕至的场所。面对资源闲置的现状，工厂所有者将场地出租给了各类大排档、龙虾店等餐饮店铺。在店铺的宣传下，该地逐渐恢复了生机。然而，随着该地的不断发展，新的问题逐渐涌现。大部分建筑闲置、餐饮结构单一、消费时间分布不均、缺乏特色等问题严重制约了三店美食城的发展（如图 4-22 所示）。

图 4-21 三店美食城原址
（图片来源：甘伟制）

图 4-22 三店美食城历史文脉
（图片来源：甘伟制）

2022年10月，三店美食城邀请华中科技大学建筑与城市规划学院的学生参与三店美食城的更新设计计划，现面向广大同学征集设计方案。

设计原则：以餐饮、娱乐为主导。

设计要求：在更新理念上，应充分结合现状实际情况与发展需求，从可实施的角度出发，提升三店美食城的功能性和整体风貌，并提出切实可行的更新实施设计方案。

2. 巴东县信陵镇徐家坪北片区城市阳台设计项目任务书

1）项目背景

巴东县坐落于湖北省西南部长江中上游的两岸，地处恩施土家族苗族自治州的东北部，隶属于恩施土家族苗族自治州。其东接宜昌的兴山、秭归、长阳，南邻五峰、鹤峰，西接建始及重庆的巫山，北靠神农架林区。信陵镇，作为巴东县的主城区，坐落于长江南岸，隶属于西瀼口组团，不仅是巴东县的政治、经济、文化中心，还是恩施自治州唯一的港口镇，素有"川鄂咽喉，鄂西门户"的美誉。徐家坪北临长江，南倚大面山，西近巫峡口，东连巴东城，是信陵镇旅游度假的风景名胜区。其总体规划范围面积达 52.61 公顷，旨在将其打造成为巫峡口国际旅游度假平台，并重点建设九个观景平台。这些观景平台均坐落于徐家坪红线场地内，可将巫峡口的自然山江景观尽收眼底。徐家坪北片区规划项目将瞄准国际一流标准，充分展现巴东县的自然生态魅力，精心打造高品质的城市观景节点。本项目旨在综合考虑生态、文化、历史、景观的整体提升，将徐家坪的自然景观风貌与周边区域打造成标志性的城市观景空间，为徐家坪度假区提供公共设施、观景环境等空间支持（如图 4-23 所示）。

图 4-23　巴东县区位分析

（图片来源：甘伟制）

2）项目范围

设计范围建议确定为徐家坪北片区的红线规划区域，设计师需结合实景照片对场地进行深入分析，并综合考虑整体性设计。

3）设计内容

设计应涵盖但不限于以下内容：

（1）现状研究。

对选址范围内的现状功能构成、建设状况、人文特色、公共景观资源分布、历史文化资源分布以及交通体系建设进行系统梳理和整合，全面分析现状特征和发展建设中存在的问题。同时，研究

该区域与209国道、三道（轨道、绿道、水道）的关系，并对度假区本土建筑群、云顶和云台酒店建筑、全景餐厅、运动中心馆、水街、梯田花海公园与民宿群等进行综合规划。

（2）对标案例研究。

借鉴世界级城市阳台的建设经验，提炼其内涵，并学习其先进的设计理念、规划手法及建设模式。

（3）设计理念及设计策略。

在前期研究的基础上，统筹规划游线，坚持生态优先、尊重历史的原则，打造世界级的景观标志区。充分利用现有资源条件，对场地现状进行全面考量，保持对场地原貌的尊重，采用最低干预的手法。通过谨慎而低调的设计策略，保护并强化场地的自然美。在景观打造、风貌塑造、交通衔接、功能复合等方面提出明确要求。

（4）片区系统规划。

基于场地特征与设计策略，完成徐家坪的总体规划设计，包括总体布局、功能分区、交通组织、风貌特色、建筑选址、场地设计、景点布置、设施研究等。要求观景平台设施与场地景观资源紧密结合，实现功能的可行性和灵活性拓展，保证城市景观的连续性。同时，结合节点适当增加城市公共空间的设计。

（5）重要节点。

对城市阳台节点和场地观景游线提出概念性设计方案，并完成城市阳台节点的概念深化方案设计。节点设计应涵盖景观绿化、场地铺装、构筑物、灯光、标识、公共艺术等方面。

4）设计要求

延续国际化视野，强化巴东县蓝绿生态大格局；加强生态文明建设，推进"乡村振兴"战略；充分利用巴东县得天独厚的自然生态和独特历史资源，弘扬巴东人文精神，展现巴东县的魅力与成就，打造具有地标性的巴东景观。

（1）建构筑物及景观环境设计需严格遵守生态保护红线、山体保护、文物保护及基本生态控制线管理的相关法律法规。应综合考量山体所在景区的现状资源条件，保持对场地原貌特征的尊重，遵循最低干预原则，通过谨慎而低调的设计策略，保护并强化场地的自然美。

（2）注重活力与生态的结合，加强山体所在景区与城市的融合与互联，利用独特的自然特色塑造空间，将其构想为一个充满生机与活力的自然游乐场所，为人们提供更闲适愉悦、更生动多彩的生态体验。探索新的观赏自然风景方式，构建多元化的生态与文化景观价值。

（3）以人为本，充分考虑周边城市的需求，紧密连接自然与城市，形成全新的区域游览网络。通过园区服务设施与区域交通的衔接，提供多样化的休憩城市阳台空间。

（4）考虑公共艺术的融入，打造具有艺术氛围的城市阳台。

（5）成果形式及验收标准：中期规划设计成果 + 设计成果说明书。

5）说明书

说明书内容涵盖用地背景（包括规划范围、战略定位、上位规划、区位优势）、用地概况与现

状分析（包括视线分析、地形分析、现状道路、场地限制条件、现状建筑、现状绿地）、目标定位及功能策划（包括愿景定位、开发理念、功能业态、项目体系）、规划方案（包括总体规划策略、功能结构规划、交通系统规划、游线系统规划、绿地系统规划）。

6）图纸

图纸包括相关分析图、规划总体平面图、最终方案设计成果等。设计成果应包含说明书与图纸等。说明书内容包括前期分析、设计方案、案例分析、设计原则、方案构思、设计概念、功能分区、空间组织、景观特色、竖向规划等；图纸包括方案总平面图、城市阳台节点平面图、剖面图、轴测图、透视图、效果图、鸟瞰图等。

7）成果数量及形式

需准备汇报 PPT 文件 1 份；成果汇报采用多媒体展示形式；同时准备有助于说明设计构思和设计方案的说明材料、分析图件、实物模型、效果图片、演示视频等。所有成果需提交为压缩包 1 套（说明材料文字格式为 DOC 格式，图纸为 JPG 格式，汇报文件为 PPT 格式，视频为 MP4 格式）。

（二）课程流程

在投标课程中，学生们将深入了解设计相关行业的趋势和未来发展，学习投标的具体流程，并运用创新思维方法解决投标问题。同时，他们将在老师的指导下完善作品，进行投标实践。以下是本次课程的详细流程说明：

1. 分组与分工

课程伊始，学生们根据自身兴趣和专长，自愿组成 4~6 人的小组。每组需选举一名组长，负责统筹协调组内工作。组员们则根据各自职责进行分工，如项目调研、设计策划、投标文件编制等。课堂上，老师首先会讲解设计行业的相关趋势及未来发展，然后介绍投标的相关流程，解析经典案例，并发布课题。各小组成员随后展开讨论，解题并整理讨论结果。

2. 解题与答疑

为了让学生更好地了解项目概况和实际操作流程，老师会引导学生运用创新思维方法进行投标实践，并详细讲解投标内容的规范和要求，帮助他们掌握设计实践中的难点和要点。同时，课程还设有答疑环节，针对学生在讨论和思考中遇到的问题进行深入解答。

3. 成果汇报

在课程中期，各小组需提交阶段性成果并进行汇报。汇报内容应包括前期调研分析、设计方案构思以及初步的投标文件制作情况。课程老师将针对各小组的汇报内容提出建设性建议和意见，帮助他们进一步完善投标方案。

4. 投标评审会

课程接近尾声时，将举行评审会，对各小组提交的最终投标文件进行评审。评审会汇聚了多元化的权威力量，包括业主单位的代表、政府相关部门的指导人员、规划局的专业官员，以及业界的

顶尖专家和资深设计师。他们将从技术可行性、经济效益、创新思维及设计理念等多个维度出发，对每一份投标文件进行细致、客观、公正的评估。评审过程中，各小组需现场答辩，回答评审团提出的问题。

经过严格的评审，最终将有一组学生脱颖而出，获得中标奖项。在颁奖仪式上，中标小组将获得证书和奖品，同时还将由被邀请的行业专家颁发荣誉证书，以表彰他们在课程投标过程中的突出表现。此外，其他小组也将获得入围奖与优秀奖，以肯定他们在课程中的努力和成果。

（三）成果展示

1. 三店美食城更新设计

第一组：溯源文化·聚焦现在·创新未来 ——"三店·三线·三生美食城"概念设计。

（1）主题分析：该组主题灵感源自场地的地名。三店街道在明初有邱、黄、萧三姓居民徙居此地经商，始名三家店，后简称三店。因此，该组学生旨在依托区域发展趋势，更新三店特色，打造一个集土潮餐饮、溯源文化、都市休闲于一体的沿街生活圈。"三店"（如图 4-24 所示）指的是三店美食城，风格上力求呈现土潮风格，传递平价且接地气的氛围；"三线"（如图 4-25 所示）是在三店内规划的特色三线，涵盖娱乐、运动、休闲功能，旨在成为三店活力的源泉，赋予其新生；"三生"（如图 4-26 所示）则意味着三店的功能将更加完备，惠及周边居民，丰富他们的日常生活。

图 4-24　三店改造愿景

（图片来源：黄月盈、田初卉、杨子威制）

图 4-25 三线改造愿景

（图片来源：黄月盈、田初卉、杨子威制）

图 4-26 三生改造愿景

（图片来源：黄月盈、田初卉、杨子威制）

第四章　创新思维与设计实践训练 ／ 189 ／

（2）场地分析：该组学生分析指出，三店美食城周边的商圈主要集中在南部，以消费型商业综合体、购物中心、百货、购物广场等为主。而北部则分布着大量住宅区，构成了三店美食城的主要消费群体。然而，场地存在业态单一、消费人群固定、内部竞争激烈以及时间失衡等问题。因此，该组学生提出以下策略：

①提升业态多样性：在餐饮业态中增加更多衍生业态，如饮品店、KTV等休闲娱乐店铺，以丰富消费选择，满足不同消费者的多样化需求。

②考虑全民全龄全时消费：引进面向不同人群的功能，并划分不同功能区域，以提升全时间段的消费活力。这意味着要打造适合所有年龄段、满足各种消费需求的环境，确保无论何时都能吸引消费者。

（3）设计分析：该组的设计特色主要体现在紧密围绕"打造集土潮餐饮、溯源文化、都市休闲于一体的沿街生活圈"的主题，通过创新性地规划三条特色线，涵盖娱乐、运动、休闲功能，提出了一种全面激活三店区域活力的方式（如图4-27所示）。设计以"三店特色"为核心，强调"饮食、娱乐、文体"三个方面的融合与提升，旨在丰富周边居民的生活圈，提升区域的整体吸引力（如图4-28、图4-29所示）。同时，在宣传策略上，设计了一组寓意深刻的IP形象（如图4-30所示），其中绿色象征守护历史文化，红色代表美食文化与休闲体验，蓝色则展望未来，代表运动与活力。这些设计进一步强化了主题与特色，力求在传承与创新中实现区域发展的和谐统一。

图4-27　整体平面图
（图片来源：陈文龙、柳曦扬、张亦杰、叶紫萱、毛骏宜制）

图 4-28 鸟瞰效果图

(图片来源:陈文龙、柳曦扬、张亦杰、叶紫萱、毛骏宜制)

图 4-29 人视效果图

(图片来源:代欣怡、宋思进、李仁杰、李诗雨、万佳程制)

第四章 创新思维与设计实践训练 / 191 /

图 4-30　IP 形象设计

(图片来源：周之彦、陈泽美、孙辽制)

第二组：工业朋克——三店美食城更新设计。

（1）主题分析：该组主题灵感源自学生们希望提炼工业遗产的独特魅力，将流行与传统相融合，旨在通过工业遗产的活化，为这些遗产注入流行文化与传统文化元素的新活力。设计以聚会人群为主要服务对象，旨在稳固忠实顾客群体，同时吸引年轻消费者（如图 4-31 所示）。

图 4-31　功能分析

(图片来源：黄闻蓓、崔浩东制)

（2）场地分析：该组学生分析指出，该基地紧邻办公区与居住区，未来发展潜力巨大。同时，它坐拥优美景观，改造空间广阔，现有的美食城深受居民喜爱。然而，基地也面临着年久失修、交通不便等挑战，且经营结构相对单一。尽管如此，周边商业机会依然丰富，居民需求旺盛，且受到新城规划的推动，未来发展前景可期。但需要注意的是，疫情和市场竞争等因素可能带来不确定性。

（3）设计分析：该组的设计特色紧密围绕"打造新颖又怀旧的玩乐街区"的主题展开。他们通过保留粗糙墙体质感、暴露钢筋结构等手法，还原了工业质感和历史气息。同时，以集装箱材质和积木式建筑为特色，强调了新旧碰撞的创新概念，注重几何感、体块感、历史感、工业感的呈现。这样的设计旨在为富有工业历史气息的厂房穿上新衣，打造出一个独特的"新颖又怀旧"的玩乐街区。在 LOGO 设计中，该组巧妙运用了山羊和太阳元素，精准地呈现了三店美食城以烤全羊为特色菜的独特魅力。同时，融入篆刻手法和太阳象征，增强了艺术美感，并注重文化内涵和寓意的传达，以传递吉祥美好寓意和营造欢乐热闹氛围。

具体来说，在建筑改造方面，该组的创新之处在于追求还原工业质感和历史气息，采用类似搭积木的方式进行建筑设计。他们保留了粗糙的墙体质感和暴露的钢筋结构（如楼梯栏杆外露），认为这些都是工厂中珍贵的细节（如图 4-32 所示）。此外，他们还增加了集装箱材质的使用，以突显和增强整体的工业氛围。原有厂房的每一栋都可以看作又长又扁的长方体，这让人联想到儿时玩的搭建积木。在厂房这个大方块上，他们根据原有的柱网以及内部功能分区，将其划分成一个一个的小方块，使得建筑看起来有一种被"搭建"起来的感觉（如图 4-33 所示）。

图 4-32　建筑表现

（图片来源：周桑、李秋彤、陈心愉、谢逸阳、陈诺铭制）

图 4-33 建筑效果图（一）
（图片来源：周桑、李秋彤、陈心愉、谢逸阳、陈诺铭制）

总体来看，他们强调新旧碰撞的创新概念，突出几何感、体块感、历史感、工业感（如图 4-34 所示），为富有工业历史气息的厂房穿上了新衣服，成功打造出了一个"新颖又怀旧"的玩乐街区（如图 4-35 所示）。

在 LOGO 设计方面，该组学生巧妙地融入了山羊和太阳等元素，以展现三店美食城的独特魅力，这充分展示了他们卓越的创意能力和对文化符号的深刻洞察。山羊元素的选用极为贴切，完美契合了三店美食城以烤全羊为招牌菜品的特色，蕴含着丰富的地方文化内涵。在中国文化中，羊具有深远的图腾崇拜意义，象征着吉祥、瑞气和财富，因此，这一元素的选择不仅富含文化底蕴，还为 LOGO 赋予了吉祥美好的寓意。

同时，学生们在设计过程中巧妙地运用了篆刻手法来塑造山羊的形象，使其更加立体、鲜活。这种传统技艺的运用，不仅极大地增强了 LOGO 的艺术美感，也体现了学生们对传统技艺的尊崇与传承。此外，太阳元素的融入也为 LOGO 增添了光彩。太阳象征着希望、生机、幸福和热情，与美食城所营造的欢乐、热闹氛围不谋而合。太阳元素的巧妙运用，不仅丰富了 LOGO 的视觉层次，也进一步提升了其文化内涵和寓意（如图 4-36 所示）。

图 4-34 建筑效果图（二）
（图片来源：周桑、李秋彤、陈心愉、谢逸阳、陈诺铭制）

图 4-35 俯瞰效果图和街景效果图

第四章 创新思维与设计实践训练

设计说明

三店美食城的LOGO运用了山羊、太阳等元素。山羊的元素是根据三店美食城内非常出名的烤全羊特色菜选定的。羊是中国远古先民图腾崇拜的吉祥宠物，羊也是代表"吉祥"的瑞兽，还是财富的象征。在设计中运用了篆刻手法，使羊的形象更加立体。太阳象征着希望、生机、幸福和热情。

Logo分为纯色版和烫金版。烫金具有独特的金属光泽和强烈的视觉效果，使其装饰的产品显得格外华贵和富丽堂皇，是商品包装经常采用的一种工艺。

图 4-36　三店 LOGO 设计

第三组：三店美食城改造计划。

（1）主题分析：该组主题的灵感源自将朋克元素融入厂区改造的创意。学生们创新性地提出了武汉——"中国朋克之都"的概念，旨在通过展现武汉的独特态度、街头喷漆艺术等方面，来表达湖北年轻人的精神风貌。涂鸦作为武汉城市的一道亮丽景观，已成为这座城市的代名词。街头巷尾随处可见的涂鸦艺术，深受武汉市民的喜爱，它不仅是城市文化的一种体现，更是一种力量、一种象征。因此，学生们希望打造一个能够唤醒市民内心朋克记忆、展现城市青年街头文化的体验公园。该公园将突出颠覆性的创意、沉浸式的体验以及年轻化的消费特色（如图 4-37 所示）。

图 4-37　概念设计

（图片来源：肖世坪、任海舲、甘民琪制）

（2）场地分析：该组学生经过分析指出，在绿化环境方面，场地存在绿化不足、植物种类单一、绿地未得到充分利用以及已有植物区域缺乏维护管理的问题。在建筑方面，墙面较为破旧，且整体建筑风格缺乏统一性。目前，三店美食城以小餐饮业态为主，店铺主要集中在场地的东北区域，而西南角则有大片建筑被闲置，仅用于存放废弃仪器。此外，场地距离公共交通站点较远，与三店地铁站相隔两个街区，与公交车站也有一定距离，需步行前往。

（3）设计分析：该组的设计特色主要体现在整体设计上，紧密呼应了"朋克文化复兴"的主题（如图 4-38 所示）。通过运用涂鸦艺术、改造坡屋顶以及打造工业风格的咖啡厅等手段，该组以"朋克元素的融合与创新"为特色，注重空间功能的优化与文化氛围的营造。设计成功解决了层高问题，提升了区域活力，为武汉打造了"中国朋克之都"的新名片。同时，该组还推出了街头文化 APP，实现了线上线下的互动，全方位地展示与传播了朋克文化。

图 4-38　场地效果图

（图片来源：肖世坪、任海舲、甘民琪制）

具体来说，在建筑改造方面，该组学生展现出了对既有建筑条件的深刻理解和巧妙应对。他们敏锐地捕捉到了原有建筑整体平整缺乏变化的特点，并巧妙地融入了坡屋顶的设计元素。这一设计不仅极大地丰富了建筑的外立面，还为整个建筑塑造了新的视觉焦点。这种设计创新值得高度赞扬，因为它既保留了建筑原有的历史韵味，又为其注入了新的生命力（如图 4-39 所示）。

此外，通过增加坡屋顶的设计，学生们巧妙地提升了建筑二层的空间高度，成功解决了原建筑二层层高不足、难以作为公共餐饮空间使用的问题。这一解决方案充分体现了学生们对空间功能的深刻理解和精准把控，同时也展示了他们出色的实际问题解决能力。

图 4-39 建筑效果图
(图片来源：王悦萱、陈诗涵、刘可璐、王瑞琦、张芷若制)

室内咖啡厅的设计外观展现出灰色工业风格，室内陈设简约而不失个性，设有二人座、四人座以及柜台卡座，并以大型绿植作为灰色基调的点缀，增添生机。咖啡厅为单层设计，高度达到 6 米，天花板由管道装置艺术构成，营造出一种中空通透的室内空间感（如图 4-40 所示）。

三店美食城的集中办公区由会客区和办公区两部分构成。进门处设有沙发，供工作人员与客户进行交谈。办公区呈现出"一大二小"的布局特色，其中，一张富有设计感的大办公桌被放置在常规办公的员工工作区域，而两组小办公桌则是技术人员的工作区域。办公室的整体风格偏向于现代简约，与此同时，两面墙上的彩绘涂鸦不仅与园区的整体风格相呼应，还为办公区域增添了一抹有活力的色彩（如图 4-41 所示）。

在文创设计领域，该组创意性地开发了一款名为"GRAFFITI"的街头文化 APP，这标志着环境设计与流行文化的深度融合，是一次大胆的创新尝试。这款 APP 以颠覆性创意、沉浸式体验及年轻化消费为核心，是一款集街头风格于一体的综合性应用（如图 4-42 所示）。

图 4-40 咖啡厅室内效果图
(图片来源：王悦萱、陈诗涵、刘可璐、王瑞琦、张芷若制)

图 4-41 办公室室内效果图
(图片来源：王悦萱、陈诗涵、刘可璐、王瑞琦、张芷若制)

图 4-42 APP 界面效果图
（图片来源：李旻、聂伊臣、洪甜制）

以下是 APP 的主要功能板块：

首页：展示 GRAFFITI 的核心业务——餐饮业，让用户能够便捷地获取餐饮信息。

周边：提供 GRAFFITI 的街头周边商品售卖服务，满足街头爱好者的收藏与购物需求。

发布：搭建一个街头爱好者的交流平台，让用户可以分享心得、交流经验。

活动：发布 GRAFFITI 及用户组织的各类活动，促进街头文化的传播与交流。

登录页奠定了整个产品酷炫且高调的基调，完美契合街头风格的定位。该页面选用了充满街头文化特色的背景图片，同时，手机账号登录区域以主题色为引导，帮助用户顺畅地进入下一页面。整个登录过程仅需两个页面即可完成跳转，极大地简化了用户的操作流程（如图 4-43 所示）。

图 4-43 登录页
（图片来源：李旻、聂伊臣、洪甜制）

2. 巴东县信陵镇徐家坪北片区城市阳台设计

第一组：大隐于市·雾起山河。

（1）主题分析：该组的主题灵感源自基地丰富的山水资源。他们希望以新时代都市中青年的需求为出发点，创新性地提出以"山水、玩酷、乐活"为三大核心要素（如图4-44所示），旨在构建一个集"文艺乐享、文化休闲、河谷观光、森林康养、家庭娱乐"功能于一体的综合性旅游度假区。该度假区将融合巴东的生态与文化资源，致力于打造巴东生态+文化游玩的度假典范（如图4-45所示），树立文化振兴的新标杆，成为巴东文旅度假的新高地，以及华中地区生态+文化游玩的首选目的地。

图4-44 设计定位

（图片来源：张雨睿昕、徐千惠制）

图4-45 开发策略

（图片来源：张雨睿昕、徐千惠制）

（2）场地分析：该组学生分析指出，巴东县地势西高东低，呈现出"W"形地貌特征，地形复杂多变，以山岭峡谷为主，且多为喀斯特地形。其中，最高点小神农架海拔高达3005米，相对高差极为显著。此外，巴东县地处三省交界之地，交通条件便利，未来具有极大的潜力成为湖北省的新兴旅游景点。

（3）设计分析：该组的设计特色主要体现在"一带、四区、五景"的规划布局上。通过构建生态观景廊道与明确功能区的划分，该设计强调了自然与人文的和谐融合。在景观设计方面，注重"声栖苍岩"的和谐共生理念、"向云端"的层次丰富体验、"飞鸿落"的现代简约与传统元素的融合，以及"笼青阁"的自然融入与可持续性发展。整体设计紧密呼应生态与文化主题，注重细节处理与游客体验，旨在实现既保护自然环境又丰富文化内涵的双重效果。

具体来说，在整体规划层面，该组创新性地提出了"一带、四区、五景"的概念（如图4-46所示）。其中，"一带"指的是生态观景廊道；"四区"则涵盖了生态康养区、文化体验区、滨水漫步区以及山谷商业区；"五景"则是指飞鸿落、霁晓间、渡云间、白麓崖、惊暮轩这五大主要景区（如图4-47所示），它们共同构成了该设计项目的核心景观元素。

在景观设计方面，该组围绕四个核心要点进行了精心设计，分别是"声栖苍岩""向云端""飞鸿落""笼青阁"。

图4-46 总规划图

（图片来源：王晋越、黄麓斐、贺丹制）

第四章 创新思维与设计实践训练

图 4-47 总布局图
(图片来源：王晋越、黄麓斐、贺丹制)

"声栖苍岩"这一设计巧妙地结合了周边山石的纹理特征，选用了混凝土作为主要建筑材料。这一选择不仅彰显了对周围环境的深刻理解与尊重，也体现了学生对建筑材料特性的精准拿捏。通过混凝土的巧妙运用，学生成功地将建筑物与自然环境中的山石融为一体，营造出一种和谐而统一的视觉效果。

在外立面装饰方面，该组学生以巴东地区特有的植物和树木纹理为灵感，通过精心挑选木条的粗细与长短，并错落有致地进行排列，巧妙地模拟了自然树木的纹理，使得建筑更加自然地融入山野之中。尤为值得一提的是，学生还充分考虑了长期风化及雨水冲刷对建筑表面色泽与质感的影响。这种对时间因素的细致考量，使得建筑在未来能够更好地与自然环境和谐共生，人工与自然之间的界限将愈发模糊，最终建筑本身也将自然而然地融入自然，成为自然环境中不可或缺的一部分（如图 4-48 所示）。

"向云端"的设计灵感源自俞挺的建筑小品作品，它巧妙地运用了洁白与浅蓝这两种简约色彩来营造整体氛围（如图 4-49 所示）。

整个区域精心规划为几个各具特色的节点，每个节点都承载着独特的主题与功能，共同构成了一个功能完备且层次分明的景观空间。学生巧妙地将景观咖啡观景台设为游览的起点，这里不仅为游客提供了一个休憩与赏景的绝佳场所，还巧妙地引导了游客的游览动线。随后，木构娱乐设施为游客带来了与自然亲密互动的愉悦体验，完美诠释了寓教于乐的设计理念（如图 4-50 所示）。童叟

图 4-48 "声栖苍岩"节点效果图
(图片来源:张雨睿昕、徐千惠制)

图 4-49 "向云端"节点效果图(一)
(图片来源:仇奕、熊志愿制)

图 4-50 "向云端"节点效果图(二)
(图片来源:仇奕、熊志愿制)

乐园的设计则深入考虑了儿童与老人的心理特征和行为习惯,为他们打造了一个既安全又充满乐趣的游戏天地(如图 4-51 所示)。最后,自然书屋以其静谧的氛围,为游客提供了一个安心阅读、深入思考的文化空间,进一步丰富了整个区域的文化内涵(如图 4-52 所示)。

"飞鸿落"的步道采用了木质结构,并展现出现代简约的外观,这一材质与风格的选择本身就彰显了设计者在材料运用和设计理念上的独特创新。木质结构不仅与自然环境和谐相融,还给人一种温馨而亲切的感受,与现代简约的外观相结合,形成了别具一格的设计风格。步道在形状和高度上借鉴了吊脚楼的元素,这一设计巧妙地融合了传统与现代,将地方特色与现代审美完美融合。这种借鉴不仅提升了步道的观赏价值,还让游客在漫步时仿佛置身于云端,与巫峡的重峦叠嶂形成了绝妙的呼应。此外,步道设计的另一大亮点是其蜿蜒曲折的线条,以及穿插其中的旋转木质楼梯和圆形观景平台。这样的设计不仅增添了步道的趣味性和多样性,还为游客提供了更多的活动空间,使他们在游览过程中能够获得更加丰富和多元的体验(如图 4-53 所示)。

"笼青阁"的设计,秉承了"融入自然"这一极具创新性的设计理念。笼青阁不仅仅是一座建筑,更是一件与自然环境和谐共生的艺术佳作。其创新之处在于,它以自然为设计的灵感源泉,同时又将建筑视为表达自然情感的一种独特方式。受长江峡江号子的启发,设计者巧妙地在廊道上装配了

图 4-51 "向云端"节点效果图（三）
（图片来源：仇奕、熊志愿制）

图 4-52 "向云端"节点效果图（四）
（图片来源：仇奕、熊志愿制）

图 4-53 "飞鸿落"节点效果图
（图片来源：王晋越、黄麓斐、贺丹制）

扩音器，使游客在欣赏自然景观的同时，也能领略到传统音乐的独特魅力。这种将传统文化与现代科技相融合的设计思路，不仅极大地丰富了游客的体验，也充分展示了设计者对传统文化的深刻理解和创新应用。

此外，笼青阁在可持续性设计方面也展现出了其创新性。学生团队充分利用山地地形，精心打造出与自然环境和谐共生的廊道，这种设计在减少对自然环境破坏的同时，也实现了人与自然的和谐共处。这种可持续性设计的理念，不仅符合当今社会对环保的迫切需求，也为未来的建筑设计提供了宝贵的借鉴与启示（如图 4-54 所示）。

图 4-54 "笼青阁"节点效果图
（图片来源：赖心怡、陈蕾之、谭希制）

第二组：消失的山。

（1）主题分析：该组主题聚焦于自然景观的疗愈效果（如图 4-55 所示），在设计策略上着重关注人们的心理健康问题，旨在通过设计促进心理健康，以健康疗养为鲜明特色，在小面积的空间内创造出更多的自然疗愈环境（如图 4-56 所示）。

（2）场地分析：该组学生分析指出，巴东县政府高度重视旅游业的发展，通过多渠道营销策略积极推动乡村旅游。得益于"十四五"规划的推动、疫情防控政策的优化以及消费者旅游观念的转变，巴东的旅游业已显著复苏。随着城镇化进程的加速和消费者需求的多样化，越来越多的人倾向于通过旅居方式来体验地方文化和特色，以达到放松身心、实现心灵疗愈的目的。因此，在对巴东进行改造时，必须充分考虑人的心理疗愈需求，以满足市场上日益增长的疗愈性场地需求，从而进一步吸引游客，推动旅游业持续健康发展。

（3）设计分析：该组的设计特色主要体现在通过"枕山栖谷"等四大核心节点，精准解决场地存在的问题（如图 4-57 所示）。设计以生态恢复与文化融合为亮点，强调自然疗愈与传统文化认知的深度融合。通过抚育山林、增设康养路径等措施，重塑生态系统，恢复环境的自然治愈力；同时，巧妙融入纤夫文化元素，提升游客对传统文化的兴趣与认知。在具体设计中，"云雨一生"节点引导游客反思人生，深化游览体验；"山止川行"则创新性地融合自然元素与现代建筑设计，打造出

疗愈景观作为一种在户外环境的治疗方式，通过感知体验和身体调节将消极因素转化为积极力量，减少身体和精神痛苦，从而促进健康。疗愈景观就是运用不同的景观元素，使用者和景观相互作用，改善人体机能，促进身心健康，提高身体素质，满足不同人群的需求。

疗愈景观起源于20世纪80年代

图 4-55　疗愈景观释义

（图片来源：张琳慧制）

行为疗愈

图 4-56　疗愈空间构成要素

（图片来源：张琳慧制）

枕山栖谷　　　　　云雨一生　　　　　山止川行　　　　　山城相缪

图 4-57　各节点符号

（图片来源：张琳慧制）

静谧而富有禅意的空间；"山城相缪"集多种功能于一体，以现代手法重新诠释传统文化，营造出一个寓教于乐的疗愈集散地。整体设计既实现了身心放松的效果，又促进了文化的传承与发展。

具体来说，在"枕山栖谷"节点的设计上，该组学生展现出了独特的创新性和深刻的洞察力，对"枕山栖谷"这一概念进行了富有寓意的拓展。在解析这一成语时，他们精准地把握住了"倚靠山脉"与"栖息于幽静山谷"这两个核心意象，并进一步深入挖掘了这一表达背后所蕴含的对安宁、和谐、舒适生活的深切向往与追求，以及与自然和谐共生的深层哲理（如图4-58所示）。在创新层面，他们并未局限于成语字面的直接解释，而是巧妙地将其与现代生活理念相融合，赋予了"枕山栖谷"以全新的时代内涵。他们成功地将这一传统成语与现代人对于自然、和谐、安宁生活的向往相联系，不仅展现了对传统文化的深刻理解，还体现了创新性的思考方式，为传统概念注入了新的活力（如图4-59所示）。

在"云雨一生"节点的设计上，设计团队运用了独特的设计理念与表达方式，不仅为游客打造了一次难忘的登山体验，更在潜移默化中引导人们深刻反思人生旅程中的每一个珍贵瞬间。他们巧妙地利用了山路自然形成的曲折形态，以及交通主干道旁缓冲平台的独特地理位置，将其精心转化为一个充满象征意义的场所。这种将自然景观与人生哲理巧妙结合的设计思路，充分展现了学生们深刻的洞察力和卓越的创新思考能力。

同时，学生们创造性地提出了"三种不同行为方式的'面'"这一新颖概念，旨在提醒人们在攀登人生的高峰时，不妨适时停下脚步，细细品味与欣赏沿途的风景。这种通过具体行为引导人们反思人生、欣赏美景的方式，不仅极具启发性，也体现了学生们在教育教学实践中的创新应用。设计团队还将登山游览路的中点巧妙比喻为人生漫长"线"中的一小段精彩旅程，这种生动的比喻手法，使得原本抽象的人生哲理变得直观而生动。

枕山栖谷

结构：采用锚固系统和承插式系统相结合的方法

形态：以流线形态模拟纤夫拉船时的状态

图4-58 枕山栖谷节点分析

(图片来源：高振阳制)

图 4-59　枕山栖谷节点效果图
（图片来源：高振阳制）

在节点的构建过程中，设计团队进一步将每一位参与的游客视为整体设计中的"点"，这种以人为本的设计理念，极大地增强了游客的参与感与归属感（如图 4-60 所示）。

在"山止川行"节点的设计上，学生们展现出了高度的创新性以及对自然环境的深刻理解。他们巧妙地选用"一叶扁舟"作为设计元素，通过自然的内凹造型来体现舟的包容性。这种元素的转化不仅创意十足，而且成功地将传统意象与现代建筑设计理念相融合。设计中，中心体块经过切割与旋转穿插，巧妙地形成了一个高达三米的"窗口"，这一创新之举打破了传统建筑设计的常规，使内部空间得以引入更多的自然光线与新鲜空气。

在下沉的"舟"形部分，设计者别出心裁地将建筑内部规划为浅水池，并与远处的水景相呼应，这种景观与功能的创新结合极大地拓展了空间的视觉效果。特别是冥想座池的设计，灵感源自王莲的造型，为游客提供了一个静谧而充满禅意的休憩空间。

在上扬的"舟"形部分，学生们则将其设计为一个开敞的观景平台，使游客能够近距离地感受巴东的独特风貌。同时，上扬的态势也寓意着纤夫们不畏艰难险阻、笃行不怠的精神。这种将文化精神巧妙融入建筑设计的手法，使得整个作品不仅充满了深厚的文化底蕴，还彰显了鲜明的时代意义（如图 4-61 所示）。

在"山城相缪"节点的设计上，设计团队精心选取了项目门户这一关键位置，将其精心打造成集观景、交通集散、售票功能于一体的综合性游客中心。这一多功能融合的设计理念本身就彰显出高度的创新性。通过功能的复合叠加，不仅全面满足了游客的多样化需求，还有效提升了空间的使用效率（如图 4-62 所示）。

设计者深受纤夫文化的启发，巧妙地将传统"豌豆角"舟元素抽象化为几何折线形式，这一设计手法既精妙地保留了传统文化的精髓，又为其注入了现代审美的新意。通过折线的不断冲突、重塑

图 4-60 云雨一生节点分析

(图片来源:戴明睿、梁宇昭制)

图 4-61 山止川行节点效果图

(图片来源:王思恒、潘佳颖制)

与叠加,节点构筑物仿佛一艘纤夫之舟正奋力冲破巴东峡谷的束缚,展现出蓬勃的活力与强烈的张力。这种创新性的设计表达不仅令人耳目一新,还深刻凸显了巴东地区的独特文化特色。

此外,设计团队运用纯净的白色调和简练的几何折线元素,共同营造出一个既寓教于乐又疗愈心灵的集散空间,这个空间不仅为游客提供了丰富的文化体验,还成为一个让人心灵得以放松与疗愈的温馨场所(如图 4-63 所示)。

图 4-62 山城相缪节点效果图（一）
（图片来源：张琳慧、马心雨、谢诗扬、贺夕纯、王思恒、潘佳颖、戴明睿、梁宇昭、高振阳制）

图 4-63 山城相缪节点效果图（二）
（图片来源：张琳慧、马心雨、谢诗扬、贺夕纯、王思恒、潘佳颖、戴明睿、梁宇昭、高振阳制）

第三组：江畔城市阳台——巴东生态圣地。

（1）主题分析：该组主题聚焦于通过加强旅游基础设施建设，如道路、桥梁、停车场、公共厕所等，来保护和开发巴东县丰富的自然景观与人文遗产，包括长江、巫峡、山水画廊、古镇及古村落等，旨在推广当地的特色文化与美食，加强旅游宣传与推广力度，提升巴东县的知名度和美誉度。同时，该组致力于建立健全的旅游服务体系，以提升游客的旅游体验和满意度，打造集亲子互动、乐趣共享、山水共融、文化相映，以及山水徒步、探索与健康并行于一体的旅游景区。

（2）场地分析：该组学生指出，巴东县地理位置优越，自然景观丰富多样，依山傍水，滨水空间开阔，周边生态环境多样。巴东县紧邻神农溪景区，是游客前往该景区的必经之路，且交通便利，是重要的交通枢纽。同时，它位于巫峡口，自然风光迷人，生态环境优越，对游客具有极大的吸引力。此外，该地靠近轮船码头，便于为乘船旅客提供服务，且人流密集，是轮渡的天然落客区，拥有庞大的潜在目标客户群。基地紧邻高速公路和跨江大桥，并与高铁站紧密相连，交通极为便捷，进一步提升了人流密集度。

（3）设计分析：该组的设计特色主要体现在充分依托当地的自然条件优势，利用丰富的自然景观，创新性地提出了"穿越"的设计理念，力求让游客身临其境、体验历史真实感。他们认为，单纯的形式模仿无法产生真正的"韵"，因此在设计中，虽然采用的是现代建筑形式，但设计思路和理念却源自古代典籍。其背后最重要的特征是：建筑材料取自自然，建筑表达真实质朴。

具体来说，区域节点1巧妙地将游览起点与故事开篇相融合，借助螺旋步道的巧妙布局，不仅为游客开辟了一条别具一格的游览路径，更为故事的逐步展开营造了一种引人入胜的氛围（如图4-64所示）。入口处的螺旋结构设计尤为新颖独特。学生们运用参数化技术，将一段矩形阵列进行巧妙

图 4-64　区域节点 1（一）
（图片来源：孙雨桥制）

的扭曲、弯折与抬升处理，从而创造出一种蜿蜒曲折、如蛇行般的空间体验。这种设计手法让游客在仿佛迷失的探索中，深刻感受到空间的迷人魅力与神秘氛围（如图 4-65 所示）。同时，矩形阵列密度的精心变化也为游览体验增添了丰富的层次感和趣味性，使游客在行进过程中逐渐体会到一种豁然开朗的惊喜感，仿佛步入了一个如梦似幻的仙境世界。

区域节点 2 巧妙地将观景与休息平台融入沿山步道的周边环境中，为游客提供了绝佳的观赏视角。这种设计思路本身就极具创新性，显著提升了游客的游览体验。设计者在统一中寻求变化，通过白色圆形平台与石砌立方体几何形状的巧妙结合，展现了设计的整体性和协调性（如图 4-66 所示）。同时，这些设计元素在应对不同的功能需求、地势条件与审美要求时，又展现出了高度的灵活性和多样性。此外，设计者将平台形态与功能分为两层：内层作为功能区，满足游客使用卫生间、便利店及休息区等服务设施的需求；外层则作为登高远眺的场所，为游客提供开阔的视野和宁静的环境，充分实现实用性与观赏性的完美结合（如图 4-67 所示）。

区域节点 3 选择了铜作为主要材料，这一选择本身就彰显了创新性。铜的厚重质感与江景的自然轻盈形成了鲜明对比，而铜的天然铜黄色泽则与江景相得益彰，进一步增添了节点的艺术魅力和历史厚重感。同时，设计者在形态上采用了三角构型，这一设计不仅确保了结构的稳定性，还寓意着进取与探索的精神。这种形态设计既满足了节点的功能需求，也展现了设计者对形态美学的独到见解。此外，三角构型与铜的厚重质感相结合，更加凸显了节点的文化内涵和历史底蕴。另外，设计者巧妙地将"悠然见南山"的意境融入设计中，使游客在欣赏江景的同时，也能深切感受到古代文人雅士对自然的向往与憧憬（如图 4-68、图 4-69 所示）。

图 4-65　区域节点 1（二）
（图片来源：孙雨桥制）

图 4-66　区域节点 2（一）
（图片来源：陈一凡制）

图 4-67　区域节点 2（二）
（图片来源：陈一凡制）

图 4-68 区域节点 3（一）

（图片来源：陈一凡制）

图 4-69 区域节点 3（二）

（图片来源：陈一凡、宋扬制）

区域节点 4 从古代楼阁建筑中汲取灵感，并运用现代设计手法对其进行了重新诠释。设计者巧妙地将节点整体嵌入山体内，主要平台设置于最上层，并以隔纱望江为主要特色，为游客提供了独特的观江体验。隔纱的设计不仅增添了观江的神秘感，也深化了游客与江水之间的情感联结。此外，

三处小平台的设置进一步丰富了节点的空间布局。该节点位于江边,占据了一个绝佳的观江位置,这也进一步彰显了设计的创新性。设计师充分利用地理位置的优势,将节点与自然环境巧妙融合,打造出了一个既美观又实用的观江场所。游客可从底部左侧的栈道进入节点,再从右侧的栈道离开,这种流线型的设计极大地便利了游客的出入(如图 4-70、图 4-71 所示)。

图 4-70 区域节点 4(一)
(图片来源:陈一凡、宋扬制)

图 4-71 区域节点 4(二)
(图片来源:陈一凡、宋扬制)

第四章 创新思维与设计实践训练

区域节点 5 的亮点在于其独特的平台结构设计，特别是顶部所采用的石制镂空结构，在众多景观节点中独树一帜。木制平台被巧妙地设置于中间，既增强了景观节点的实用性和舒适度，又完美地融入了周围的自然环境，营造出一种和谐共生的氛围。底部采用钢制龙骨作为支撑结构，确保了整个景观节点的稳固性（如图 4-72 所示）。此外，该景观节点由二楼的大平台和一楼的小平台共同构成，为游客提供了多层次的观景体验。这种设计不仅极大地丰富了游客的游览体验，还使得整个景观节点在功能性和美观性上达到了完美的平衡（如图 4-73 所示）。

图 4-72 区域节点 5（一）
（图片来源：宋扬、周佳龙、陈一凡、郭政楠、孙雨桥等制）

图 4-73 区域节点 5（二）
（图片来源：宋扬、周佳龙、陈一凡、郭政楠、孙雨桥等制）

区域节点 6 的咖啡厅坐落于位置最佳的地带，其地基与屋顶的设计巧妙地模拟了山路的形态，给人一种仿佛行走在山路之上的感觉（如图 4-74 所示）。同时，咖啡厅采用的通透化空间设计是其又一创新性的亮点，这种设计使得江风与山谷风能够自由穿梭其间，无论是闲聊、休息还是品茶、喝咖啡，游客都能深切感受到自然的亲近与舒适（如图 4-75 所示）。景色与风成为该节点的贯穿元素，巧妙地将自然元素融入室内空间之中（如图 4-76 所示）。

图 4-74　区域节点 6（一）
（图片来源：宋扬、周佳龙、陈一凡、郭政楠、孙雨桥等制）

图 4-75　区域节点 6（二）
（图片来源：宋扬、周佳龙、陈一凡、郭政楠、孙雨桥等制）

第四章　创新思维与设计实践训练　　219

图 4-76　区域节点 6（三）
（图片来源：宋扬、周佳龙、陈一凡、郭政楠、孙雨桥等制）

　　区域节点 7 是一个专门用于展示艺术与文化的场所，其功能设计极具创新性。它不仅设有传统的室内展览和表演空间，还在室外开辟了露天集市、文艺表演等多元化的活动区域，为当地社区提供了更为丰富的文化交流和展示平台。值得一提的是，文化艺术中心的外观设计灵感源自长江上起伏荡漾的波浪，这一创新性的设计元素赋予了整个建筑独特的视觉效果和深厚的文化内涵（如图 4-77 所示）。当游客于特定时间在江面以特定角度眺望此地时，屋顶反射出的光面仿佛碧波一般荡漾在山间，这种与自然景观的和谐共生，极大地提升了文化艺术中心的审美价值，也进一步加深了当地人与外来游客之间的情感联系（如图 4-78 所示）。

图 4-77 区域节点 7（一）
（图片来源：宋扬、周佳龙、陈一凡、郭政楠、孙雨桥等制）

图 4-78 区域节点 7（二）
（图片来源：宋扬、周佳龙、陈一凡、郭政楠、孙雨桥等制）

第四章 创新思维与设计实践训练 / 221 /

第四组：基于空间情感叙事的巴东县城市阳台设计。

（1）主题分析：该组主题源于学生们希望综合考虑生态、游憩、产业、文化及风貌等多个方面的改造，旨在通过这些改造举措，促进高品质生活服务产业与城市商业配套、体育中心、城市公园、游乐园等设施的联动，从而激活经济，为巴东引入更加美好的生活体验。同时，该方案还着眼于优化并创新长江北岸的生活服务产业，使其与城市现有的生活服务产业相衔接，共同构建一个高品质的城市生活服务产业网络（如图 4-79 所示）。

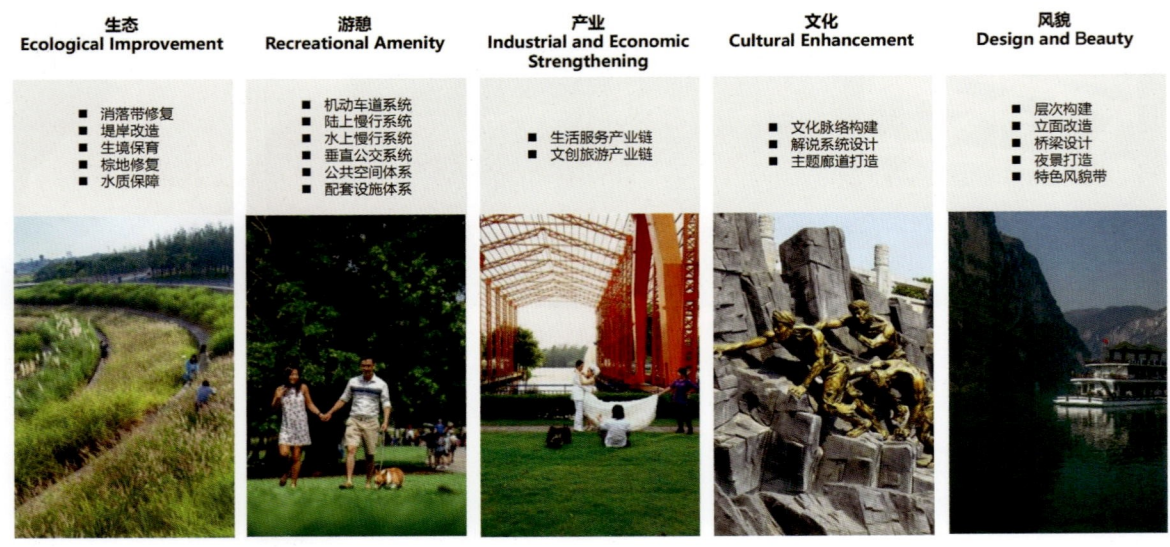

图 4-79　设计愿景

（图片来源：翁俊驰、王海峰、李新桥、孙继君、梁金屹、刘安琪、陈若涵、陈美君、付栩萌、李萱哲制）

（2）场地分析：该组学生分析指出，场地自然环境优美，紧邻旅游景区，交通便捷，非常适合开展"反向游"。尽管得到了省委的支持，但当前配套设施尚不完善，且存在滑坡体等限制因素。因此，需要充分突出场地的山水特色，以持续吸引游客，并有效防范安全隐患。此外，场地生态环境极佳，植被茂盛，建筑以传统峡江风格为主，且现有建筑数量较少，这为后续开发既提供了良好的基础，也带来了挑战。

（3）设计分析：该组的设计特色主要体现在切实呼应"城市阳台"这一主题（如图 4-80 所示）。他们提出以叙事性空间塑造为核心来解决问题，将地域性特征与自然、人文、场地、功能、审美相融合，强调空间的文化内涵与行为引导，旨在构建一个复合型、多功能且充满情感共鸣的城市阳台（如图 4-81 所示）。在设计中，他们创新性地运用"空间词汇"来描绘空间布局，运用"文化词汇"来挖掘地域文化的精髓，运用"行为词汇"来引导游客体验，从而精准概括出巴东县城市阳台的主体特色。针对各个节点，他们提炼并融入了当地独特的"叙事要素"，使得每个空间都承载着丰富的故事与情感，全方位满足了城市阳台的功能需求与审美期待。

具体来说，在节点 1 的设计上，学生们巧妙地借助了三峡大坝的形象，并将其与现代设计元素相融合，创造出一种既独特又充满叙事性的空间结构。观景平台作为整个设计的核心部分，其下方

图 4-80 概念设计

(图片来源：翁俊驰、王海峰、李新桥、孙继君、梁金屹、刘安琪、陈若涵、陈美君、付栩萌、李萱哲制)

图 4-81 总平面图

(图片来源：翁俊驰、王海峰、李新桥、孙继君、梁金屹、刘安琪、陈若涵、陈美君、付栩萌、李萱哲制)

第四章　创新思维与设计实践训练 / 223 /

由六个盒子状结构支撑，这种设计不仅确保了平台的稳定性和安全性，而且通过钢筋的穿插以及玻璃材质的运用，使得平台在视觉上保持了极佳的通透感。此外，学生们还充分考虑了游客在参观过程中的信息获取和交互体验，通过巧妙的设计，使得游客在盒子内部参观时依然能够保持与外部环境的良好信息接触（如图4-82所示）。

图4-82 节点1效果图

（图片来源：翁俊驰、王海峰、李新桥、孙继君、梁金屹、刘安琪、陈若涵、陈美君、付棚萌、李萱哲制）

在节点2的设计上，学生们以"叠"为主题，展现了一种新颖且极具创意的空间布局方式，这充分显示了他们对空间布局和层次感的深刻理解。通过多个层次和平台的巧妙交错叠放，学生们成功地将建筑的功能需求与视觉效果相结合，营造出一种既紧凑又充满动感的空间体验。同时，他们汲取了自然地形中层峦叠嶂的灵感，通过连续的层次设计，巧妙引导观者的视线与步伐，创造出一种层层递进的独特体验（如图4-83所示）。此外，在每个平台的设计中，学生们都充分考虑了功能需求，并注重营造视觉层次感。内部空间的灵活性使得该建筑能够轻松适应不同规模的活动，无论是温馨的小型聚会还是盛大的公共活动，都能得到完美的承载（如图4-84所示）。

在节点3的设计上，学生们以"我"为主题，不仅将建筑设计与人的情感世界紧密相连，还深入挖掘并解读了古代士人的心境，巧妙地将他们的情感投射到现代建筑设计中。这种跨界融合的思考方式充分展现了学生们卓越的创新意识和敏锐的观察力（如图4-85所示）。在设计中，学生们深刻体现了对宋代文豪苏轼在黄州期间所作《定风波·莫听穿林打叶声》中"回首向来萧瑟处，归去，也无风雨也无晴"这一诗句的理解（如图4-86所示），并巧妙地将其中蕴含的人生态度和情感境界

图 4-83 节点 2 效果图（一）
（图片来源：翁俊驰、王海峰、李新桥、孙继君、梁金屹、刘安琪、陈若涵、陈美君、付栩萌、李萱哲制）

图 4-84 节点 2 效果图（二）
（图片来源：翁俊驰、王海峰、李新桥、孙继君、梁金屹、刘安琪、陈若涵、陈美君、付栩萌、李萱哲制）

图 4-85 节点 3 效果图（一）

（图片来源：翁俊驰、王海峰、李新桥、孙继君、梁金屹、刘安琪、陈若涵、陈美君、付栩萌、李萱哲制）

图 4-86 节点 3 效果图（二）

（图片来源：翁俊驰、王海峰、李新桥、孙继君、梁金屹、刘安琪、陈若涵、陈美君、付栩萌、李萱哲制）

融入建筑设计中，使作品充满了深意与韵味（如图 4-87 所示）。

在节点 4 的设计上，学生们巧妙地将整体建筑分为三层来诠释（如图 4-88 所示）。第三层名为"逐梦·新程"，寓意着即便遭遇重重困难与不舍，人们终将再次扬帆起航，以积极阳光的心态迎接新生活，勇往直前，让生活愈发美好。第二层为"坚守·家园"，当游客从第一层拾级而上至第二层时，会发现在众多背井离乡的居民中，总有人选择坚守原地，无论面对多少艰难险阻，都愿意留在故土，守护家乡的最后一份温情。第一层则是"情系·故土"，这是游客接触到的第一个观景空间，它讲

述了三峡移民的大背景:由于三峡水库周边人口密集、过度耕种导致水土流失严重,三峡库区已不适宜居住。为了继续挖掘自然潜力、造福子孙后代,移民成为唯一的选择。面对国家政策,居民们虽万般不舍,但为了支持发展,依然踏上了离乡的旅程。通过将地方历史文化融入设计之中,不仅增强了居民的认同感,也让游客有了更深刻的认识(如图 4-89 所示)。

图 4-87 节点 3 效果图(三)

(图片来源:翁俊驰、王海峰、李新桥、孙继君、梁金屹、刘安琪、陈若涵、陈美君、付栩萌、李萱哲制)

图 4-88 节点 4 效果图(一)

(图片来源:翁俊驰、王海峰、李新桥、孙继君、梁金屹、刘安琪、陈若涵、陈美君、付栩萌、李萱哲制)

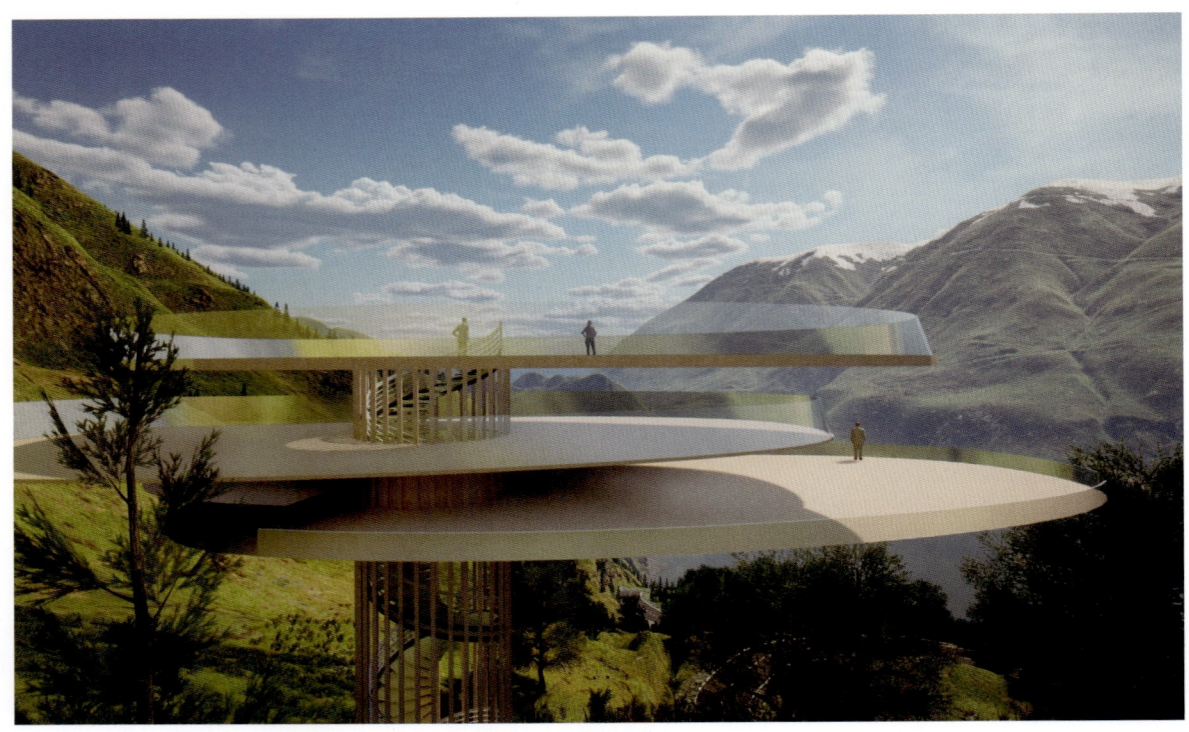

图 4-89 节点 4 效果图（二）
（图片来源：翁俊驰、王海峰、李新桥、孙继君、梁金屹、刘安琪、陈若涵、陈美君、付栩萌、李萱哲制）

第五组：五感地图·城市阳台。

（1）主题分析：该组的灵感源自学生们希望打造一个融合巴楚文化与民族文化的民族文化舞台、一个能够推动相关产业发展的国际化标准康养圣地，以及一个以五种感官体验为线索构建的生态文化体验地图。他们采用了城市经营导向的开发模式，旨在优化和提升江山地景，将巫峡文化融入其中，以经营的理念精心打造度假胜地，从而实现将绿水青山转化为金山银山的愿景（如图 4-90 所示）。

（2）场地分析：该组学生分析指出，场地坐落于湖北省与湖南省的交界处，是恩施州不可或缺的一部分，具有重要的战略地位。其中，西瀼口组团规划面积达到 52.61 公顷，北临长江，南靠大面山，西接巫峡口，东连巴东城，地理位置极为优越，是湖北省通往南方的重要

图 4-90 设计愿景
（图片来源：张小凡、陈奔远等制）

门户和交通枢纽。作为长江经济带的关键区域，巴东县不仅经济发展潜力巨大，同时作为生态保护区，对维护区域生态平衡也发挥着举足轻重的作用。

（3）设计分析：该组的设计特色主要体现在以"五感地图"为核心，紧密呼应康养圣地与民族文化主题。通过戏曲平台、民俗广场、文化餐吧及观景平台这四大节点，他们巧妙地突出了多感官体验的特色，并在此过程中注重文化传承与游客的互动。戏曲平台充分展示了戏曲的多样性和文化的融合，为游客提供了沉浸式的体验；民俗广场则以触觉空间为创新点，直观而生动地展现了本土文化的独特魅力；文化餐吧则将美景与美食完美结合，进一步提升了游憩的品质；观景平台则充分利用场地的自然优势，精心打造了一个人文与自然和谐共融的观景空间。整体设计不仅实现了文化传承、生态康养与休闲娱乐的和谐统一，更展现了极高的设计水平和艺术价值（如图4-91所示）。

图4-91 总体规划平面图
（图片来源：赵霄峰制）

具体来说，"戏曲平台"节点在一周五天的时间里，能够上演五种不同的戏种。这种多样化的戏种展示和创新性的时间安排，充分展现了学生们对戏曲文化的深入理解和巧妙运用（如图4-92所示）。在该节点中，学生们还巧妙地融入了互动式体验设计：当戏台不演出时，便会摆放戏曲伴奏乐器，供游客尝试弹奏，这一设计极大地增强了游客的参与感和体验感，充分彰显了活动的创新性。此外，该节点还设置了夜晚的娱乐活动——篝火晚会（如图4-93所示），游客可以与土家族工作人员一同载歌载舞，将戏曲文化与当地民族文化完美融合，让游客能够身临其境地体验当地文化的独特魅力。值得一提的是，设计者还计划在戏曲平台周边的树木上挂上风铃（如图4-94所示），风铃的悠扬声音为戏曲平台增添了一抹独特的韵味，为游客营造了一个更加宁静、休闲的环境（如图4-95所示），提供了更加舒适和愉悦的体验。

图 4-92　戏曲平台节点效果图（一）
（图片来源：朱亚梁、陈华祝制）

图 4-93　戏曲平台节点效果图（二）
（图片来源：朱亚梁、陈华祝制）

图 4-94 戏曲平台节点效果图（三）
（图片来源：朱亚梁、陈华祝制）

图 4-95 戏曲平台节点效果图（四）
（图片来源：朱亚梁、陈华祝制）

第四章 创新思维与设计实践训练 231

"民俗广场"节点巧妙地将本地文化与艺术雕塑相融合，借助可触摸的艺术雕塑形式，使游客能够直观地领略到本地文化的独特魅力（如图4-96所示）。在该节点中，最为鲜明的特色在于触觉空间的创新设计：广场被精心打造成为五感体验中的触觉空间，通过一系列可触摸的雕塑和浮雕景墙，让游客能够亲身感受文化的深厚底蕴（如图4-97所示）。这些可触摸雕塑在材料与形式上均充分展现了当地传统手工艺的精髓，通过传统与现代的巧妙结合，更有效地促进了传统文化的传承与发展。此外，广场内还规划了大面积的绿地，充分满足了当地居民休闲娱乐的需求，同时也为游客提供了一个既宜居又宜游的优质空间。

图 4-96　民俗广场节点鸟瞰效果图
（图片来源：胡锦怡、邓凌秋制）

图 4-97　民俗广场节点效果图
（图片来源：胡锦怡、邓凌秋制）

"文化餐吧"节点精心选址于整体山地的西北方山坡之上,地势自西北向东南缓缓倾斜,享有极佳的视野,游客在此处可尽情饱览壮丽的江景风光。该场地交通便利,紧邻码头,且有南北盘山公路相连,能够便捷地为来自四面八方的游客提供美食服务。餐吧周围绿树成荫,环境清幽宜人,令人心旷神怡。此外,场地邻近2号观景台,游客在享受完美食之后,可悠闲地散步或驱车前往观景台,尽情感受自然美景,放松身心(如图4-98所示)。

"观景平台"节点精心选址于盘山道路主干道旁,这一布局既确保了交通的顺畅便捷,又充分利用了场地平坦、视野开阔的天然优势。在设计过程中,学生们考虑了观景平台与周边环境的和谐互动。观景平台周边分布着居民区或功能建筑,为平台增添了浓郁的人文气息,同时也为居民提供了一个观赏自然美景的理想场所。在具体设计中,学生们巧妙地利用地形坡度较缓的特点,打造了大面积的广场区域,这一做法不仅提高了空间利用率,还极大地丰富了景观的层次感和观赏性。此外,他们还通过精心设计的阶梯连接不同高度的平台,形成了多个独特的观景角度,充分满足了游客多角度、全方位的观景需求(如图4-99所示)。

图4-98 文化餐吧节点效果图
(图片来源:赵霄峰、徐欣然制)

图 4-99 观景平台节点效果图
（图片来源：朱亚梁制）

参考文献

[1] 张丽华，白学军. 创造性思维研究概述 [J]. 教育科学，2006, (05): 86-89.

[2] 赵卿梅. 创新能力的形成与培养 [M]. 武汉：华中科技大学出版社，2002: 23-26.

[3] 庄寿强，戎志毅. 普通创造学 [M]. 徐州：中国矿业大学出版社，1997: 56-60.

[4] 张义生. 论创新思维的本质 [J]. 中共中央党校学报，2004, (04): 29-32.

[5] 詹泽慧，梅虎，麦子号，等. 创造性思维与创新思维：内涵辨析、联动与展望 [J]. 现代远程教育研究，2019, (02): 40-49+66.

[6] 洪凯. 创新思维与创新设计技法研究 [D]. 南京：东南大学，2006.

[7] 岳晓东，龚放. 创新思维的形成与创新人才的培养 [J]. 教育研究，1999, (10): 9-16.

[8] 张萍. 论逻辑思维在创新过程中的作用 [J]. 学术交流，2016, (03): 136-140.

[9] 刘学柱. 触类旁通：点燃思维的智慧火花 [J]. 师道，2004, (06): 24.

[10] 简·史密斯. 六顶帽子思考法 [J]. 发现，2003, (05): 12.

[11] 牛占文，徐燕申，林岳，等. 发明创造的科学方法论——TRIZ[J]. 中国机械工程，1999, (01): 92-97+7.

[12] 胡群，刘文云. 基于层次分析法的 SWOT 方法改进与实例分析 [J]. 情报理论与实践，2009, 32(03): 68-71.

[13] Forrest W. Breyfogle III etc. Managing Six Sigma[M]. New York: John Wiley and Sons, 2001.

[14] 薄湘平，方飞, Koos Krabbendam. 六西格玛关键成功因素探析 [J]. 湖南大学学报 (社会科学版)，2009, 23(01): 56-60.

[15] 赵国庆，陆志坚. "概念图"与"思维导图"辨析 [J]. 中国电化教育，2004, (08): 42-45.

[16] 水志国. 头脑风暴法简介 [J]. 学位与研究生教育，2003, (01): 44.

[17] 齐冀. 米兰欧洲设计学院服装设计专业创新型人才培养的实践教学 [J]. 装饰，2014, (04): 102-103.

[18] Domingo, L. et al. "Strategic Prototyping to Learn in Stanford University's ME310 Design Innovation Course"[J]. (2020): 1687-1696.

[19] William D. Strategic Intuition: The Creative Spark in Human Achievement[M]. Warrenton: Columbia University Press, 2007: 63.

[20] 陈泓，科里·加洛，彼得·萨默林. 创新实践教学践行社会服务使命——密西西比州立大学景观设计系"设计与建造"系列课程解析 [J]. 装饰，2018, (08): 120-123.

[21] 赵羽习，段元锋，李育超，等. 创造性设计——创新型课程的探索与实践 [M]. 杭州：浙江大学出版社，2020.

[22] 崔笑声，田壮. 以"身体"作为方法——环境设计专业基础课教学实践 [J]. 装饰，2022, (03): 97-101.

[23] 胡滨. 面向身体的教案设计——本科一年级上学期建筑设计基础课研究 [J]. 建筑学报, 2013, (09): 80-85.

[24] 袁柳军. "在场": 一次开放空间造园教学实验 [J]. 装饰, 2023, (08): 120-123.

[25] 王暄. "五感设计"的创意表现——浅析平面设计课程教学新理念 [J]. 艺术教育, 2011, (12): 134-135.

[26] 张琰. 让环境与幼儿"对话"——关于幼儿园"五感学习环境"创设实践的探究 [J]. 幼儿美术, 2023, (03): 23-26.

[27] 江星. "五感"的设计创意魅力——浅析平面设计课程教学新理念 [J]. 艺术科技, 2018, 31(08): 96.

[28] 《第二章：情感的多面性与设计》来源：简书 (jianshu.com).

[29] 《无我的四相无我相》来源：百度知道 (baidu.com).

[30] 温馨. 基于主动造型意识分析当代公共艺术——以互动性的空间装置为例 [J]. 美与时代（城市版）, 2020, (02): 70-71.

[31] 郭语馨. 传统文化元素在手游角色设计中的应用探讨 [J]. 艺术市场, 2022, (04): 116-117.

[32] 祝越. 从《清明上河图》到《姑苏繁华图》——中国古代城市景观设计特征与时代演变 [J]. 美术, 2022, (07): 138-139.

图书在版编目（CIP）数据

创新主题设计与实践 / 甘伟编著. -- 武汉：华中科技大学出版社, 2024.12.
ISBN 978-7-5772-1278-4

Ⅰ．J06

中国国家版本馆CIP数据核字第2024WJ8715号

创新主题设计与实践

甘 伟 编著

Chuangxin Zhuti Sheji yu Shijian

出版发行：华中科技大学出版社（中国·武汉）	电话：（027）81321913
武汉市东湖新技术开发区华工科技园	邮编：430223

策划编辑：易彩萍	美术编辑：张　靖
责任编辑：狄宝珠	责任监印：朱　玢

印　　刷：湖北金港彩印有限公司
开　　本：889 mm×1194 mm　1/16
印　　张：15.25
字　　数：339千字
版　　次：2024年12月第1版第1次印刷
定　　价：99.80元

本书若有印装质量问题，请向出版社营销中心调换
全国免费服务热线：400-6679-118 竭诚为您服务
版权所有　侵权必究